全国高等院校工业设计专业系列规划教材

构成设计

袁 涛 编著

内 容 简 介

任何物体都包含着形态、色彩和质感三种属性。在构成设计中，形态关系，即形与形之间相互联系，处理形态在画面和空间中的配置、分割等构图形式；色彩关系则是研究色彩本身的属性与配色的关系，及其所产生的心理效应等问题。质感则是物体的表面组织所呈现的肌理，所用的材料或者使用的技法不同，肌理的效果就会不同。本书着重突出构成设计的特点和重点，即数理性和逻辑性。通过运用数理原理、比例、数列等对画面进行处理和实例分析，讲述设计技法的开拓，错视图形等和色彩混合与对比以及在设计中的应用。

本书论述构成的本质属性，强调构成的数理性、逻辑性，以及构成的方法和方式。在其称谓方面也突出这种特征，强调与美术之间的差异，并联系设计运用进行讨论。本书可作为设计专业、艺术专业和专业设计人员的教材使用，也可作为设计爱好者的学习和参考用书。

图书在版编目(CIP)数据

构成设计/袁涛编著. —北京：北京大学出版社，2013.1
(全国高等院校工业设计专业系列规划教材)
ISBN 978-7-301-21466-4

Ⅰ. ①构… Ⅱ. ①袁… Ⅲ. ①造型设计—高等学校—教材 Ⅳ. ①J06

中国版本图书馆 CIP 数据核字(2012)第 254808 号

书　　　　名：	构成设计
著作责任者：	袁　涛　编著
责 任 编 辑：	童君鑫
标 准 书 号：	ISBN 978-7-301-21466-4/TH·0320
出 版 发 行：	北京大学出版社
地　　　　址：	北京市海淀区成府路 205 号 100871
网　　　　址：	http://www.pup.cn　新浪官方微博：@北京大学出版社
电 子 信 箱：	pup_6@163.com
电　　　　话：	邮购部 62752015　发行部 62750672　编辑部 62750667　出版部 62754962
印 　刷 　者：	北京大学印刷厂
经 销 者：	新华书店
	787mm×1092mm　16 开本　13.75 印张　323 千字
	2013 年 1 月第 1 版　　2019 年 1 月第 4 次印刷
定　　 价：	58.00 元

未经许可，不得以任何方式复制或抄袭本书之部分或全部内容。
版权所有，侵权必究
举报电话：010-62752024　　电子信箱：fd@pup.pku.edu.cn

前　言

近些年来，在一些探讨构成的书籍和资料中，存在着对构成学习理解上的误区，一些问题未能得到重视，如数理、逻辑在构成中的应用，而这些内容恰恰是构成的重要组成部分。所以在编写本书的过程中编者对这些内容作了一个大的补充与修正。

科学不是一门学科，而是一种研究知识的方法，科学不是真理，而是一个尝试找出更多真相的知识系统。所以，研究的理论和方法接近了事物本质，符合了客观规律，就可以称为是科学的方法和理论。一般而言，任何一门学科的健康发展都应该是沿着科学化的道路前进的。

美学力图应用科学的方法探讨和解决人与自然以及艺术之间的问题。而设计美学作为美学理论中最具量化的理论和形式法则，是架构艺术感性与科学理性之间的桥梁。而对设计美学中的很多形式法则的运用，很多做设计教育的专业人士也是停留在表面层次上。如果对其方法和原理不甚了解，不知道其真正的使用方法，就根本谈不上应用(如对于比例、分割等)。

我们的身边不缺少美，缺少的是发现和创造。作为设计师应该善于发现美，创造美。

"桂林山水甲天下，阳朔风光甲桂林。"回想三十多年前泛舟桂林漓江，从桂林至阳朔一带，是桂林山水之精华。给我最深刻印象的不是那些"显而易见"的景致，而是要经过抽象思维和形象思维的结合进行高度思考后而得到的"发现"。九马画山无疑是这种景致的典范。从桂林沿漓江南下，位于兴坪镇西北4公里处的临江石壁上，纹络层叠，青绿黄白，五彩斑斓，浓淡相间，斑驳有致，宛如一幅画屏。相传上有九匹神骏，由于它们为神所变，因而形态莫测，难以辨认。所以当地有民谣称："看马郎，画里骏马有几双？看出七匹中榜眼，能看九匹状元郎。"当我站立船头，迎壁观看，开始什么也看不出来，经过一段时间的观察加思考(结合形象思维和抽象思维)，突然，一匹马的形象出现了，紧接着，跳跃出一匹又一匹马，我一共看到了六匹马。

现在重新想起这段往事，不由又产生了另外的想法，为什么画壁上的马匹数是九而不是其他数字呢？九在中国古代是阳数之最。"九"除了具有其他数词表示的事物数量和顺序以外，还常表示"多"的意思。"九"从"多"又引申出"高"、"深"等含义。例如："九宵云外"、"九重天"等。除了这些，使用"九"，还体现着中国人的民族精神——向着更高、更远、更深的层次上探索，比如"路漫漫其修远兮，吾将上下而求索。"另外，只看出了"九马画山"中的马，而不是别的什么，源于你先已被"马"束缚了思维。如果并不知道这个石壁上是什么，海阔天空地看过去，说不定又能看出点什么新名堂。所以说，发现与创造，特别是创造，应不受固定的、已有的某种思维形式或者模式的限制，也就是通常所说的法无定法，然后知非法也。

在学习之初，必须理解和掌握设计美学法则。但法则本身并非是一成不变的，当熟练掌握了设计美学的法则后，就可以灵活而不拘泥于法则，这也是法。所以在设计创造中，"变"是永恒的。这个"变"既包含设计的法则，又体现了符合设计规律的变化。

书中的插图，除选用根据教学内容绘制的图片和作者单位昆明理工大学工业设计专业学生的作业之外，还遴选一些名家名作，并在互联网上下载了一些经典图片；另外，第八章中的图片，请昆明理工大学2011级研究生苏霈、温枭、唐彬龄、丛珊珊、韩开宇和李楠同学重新绘制、制作纸模，并进行拍照和修饰。在这里对所选用作品的作者和参与编写的同学们的付出深表谢意，衷心感谢他们的智慧与辛勤创作。在本书的编写中，作者注意对内容的充实、完善，并增加了大量插图以诠释相关理论，也便于作业练习时提供参考。但由于认知和水平有限，总会有不足之处，望得到同行和读者的指正。

作　者
2012年9月于昆明

目 录

第一部分　形态构成 ..1

第一章　构成设计概述 ..2
第一节　构成设计的概念 ..2
第二节　构成的形式 ..6
第三节　构成与设计 ..7
思考题 ..8

第二章　平面构成 ..9
第一节　平面构成的基本元素 ..9
　　一、概念元素 ..9
　　二、视觉元素 ..10
　　三、关系元素 ..14
第二节　形态 ..15
　　一、自然形态 ..16
　　二、抽象形态 ..17
　　三、纯形态 ..18
　　四、自然形态、抽象形态与纯形态之间的联系 ..19
第三节　形态的构造方式 ..20
　　一、正形与负形 ..20
　　二、单独形 ..21
　　三、基本形 ..21
第四节　偶然形态 ..22
　　一、偶然形态的产生 ..22
　　二、偶然形态的创造 ..22
思考题 ..31

第三章　形态构成元素及骨格 ..32
第一节　构成元素之点 ..32
　　一、点的特点与性质 ..32
　　二、点的造形 ..33

第二节 构成元素之线 .. 39
一、线的种类 .. 39
二、线的作用 .. 40
三、线的性格特征 .. 41
第三节 构成元素之面 .. 51
一、面的特点和性质 .. 51
二、点、线、面的关系 .. 52
第四节 构成元素之体 .. 52
第五节 骨格 .. 53
一、骨格的种类 .. 53
二、骨格的构成 .. 54
第六节 基本形与单位形 .. 58
一、基本形与单位形的异同 58
二、单位形的构图 .. 58
三、基本形的群化 .. 59
四、单位形的繁衍构成 .. 60

思考题 .. 61

第四章 形式美学法则 .. 63
第一节 比例与数列 .. 63
一、比例 .. 63
二、数列 .. 69
三、比例的分析与运用 .. 70
第二节 分割 .. 74
一、等分割 .. 74
二、渐变分割 .. 78
三、自由分割 .. 80
第三节 平衡与对称 .. 81
一、平衡 .. 81
二、对称 .. 83
第四节 对比与调和 .. 88
一、对比 .. 88
二、调和 .. 89

思考题 .. 91

第五章 设计技法 .. 92
第一节 重叠的运用 .. 92
一、立体感的表现 .. 93
二、透明感的表现 .. 94

　　第二节　动感的表现 .. 96
　　第三节　韵律与节奏 .. 101
　　　　一、反复 .. 101
　　　　二、韵律与配置 .. 104
　　　　三、韵律的构成方法 .. 104
　　第四节　形态的解构 .. 107
　　　　一、形态的解构 .. 108
　　　　二、解构的练习 .. 108
　　第五节　变形 .. 110
　　　　一、坐标变换 .. 111
　　　　二、歪像画(Anamorphosis) .. 112
　　第六节　听觉艺术转变为视觉艺术形式的表现 113
　　第七节　形象之间转换表现 .. 116
　　　　一、隐现的图形 .. 116
　　　　二、错动变化的影像 .. 116
　　思考题 .. 118

第六章　错视与悖理图形 .. 119
　　第一节　错视 .. 119
　　　　一、背景影响产生的形态扭曲错视 120
　　　　二、位移的错视 .. 122
　　　　三、方向变化的错视 .. 122
　　　　四、大小的错视 .. 123
　　　　五、光渗错视 .. 127
　　　　六、高低错视 .. 128
　　　　七、其他错视 .. 129
　　　　八、视觉指定 .. 130
　　第二节　反转现象 .. 131
　　　　一、双重意象 .. 131
　　　　二、错视现象产生的反转 .. 133
　　　　三、正、倒共存图 .. 134
　　第三节　悖理图形 .. 134
　　思考题 .. 137

第七章　立体构成 .. 138
　　第一节　半立体 .. 138
　　第二节　立体 .. 139
　　　　一、立体构成中的元素 .. 139
　　　　二、形状与形象 .. 140

　　　　　思考题 ... 142

　　第八章　立体构成的造形方法 ... 143

　　　　第一节　半立体构成 ... 143
　　　　第二节　线立体构成 ... 150
　　　　第三节　面立体构成 ... 153
　　　　　　一、面立体构成的基本练习 .. 153
　　　　　　二、层面 .. 154
　　　　第四节　块立体构成 ... 158
　　　　　　一、块立体的基本造形 ... 158
　　　　　　二、多面体 .. 160
　　　　思考题 ... 174

第二部分　色彩构成理论与设计 .. 175

　　第九章　色彩知识 ... 176

　　　　第一节　色彩的基本知识 ... 176
　　　　　　一、色相(Hue) ... 176
　　　　　　二、明度(Value) ... 178
　　　　　　三、纯度(Chroma) .. 178
　　　　第二节　色光混合与色料混合 ... 179
　　　　第三节　中性混合 .. 180
　　　　第四节　色彩的对比 .. 183
　　　　　　一、色彩对比的条件 ... 183
　　　　　　二、色彩对比的分类 ... 184
　　　　思考题 ... 196

　　第十章　色彩在设计中的运用 ... 197

　　　　第一节　色彩的心理效应 ... 197
　　　　　　一、色彩的联想 .. 197
　　　　　　二、色彩方案的拟定 ... 201
　　　　第二节　色彩的功能性 ... 201
　　　　　　一、色彩的功能 .. 201
　　　　　　二、色彩的流行性 .. 205
　　　　　　三、色彩调节 .. 210
　　　　　　四、色彩的设计策略 ... 211
　　　　　　五、色彩设计要求 .. 211
　　　　思考题 ... 211

参考文献 ... 212

第一部分　形态构成

第一部分内容，主要包含平面构成和立体构成。平面构成与立体构成主要是探讨形态的问题。第一章是构成的概述；第二章至第六章探讨的主要是平面构成的内容；第七章与第八章讨论立体构成。

在自然界中，各种物体都有自身的形象，从有机物到无机物，呈现出多元化的形态。形态是物体的外部轮廓在不同的角度、不同位置进行观察所呈现出的形状。虽然"形象"与"形状"的概念在平面构成中区分的不是很明确，但在立体构成中，两者是有严格区别的。由于平面构成与立体构成讨论的主要是形态的问题，所以在研究方法、原理等方面也是既有联系又有区别的。

在构成设计中，比例与数列等数理的运用是极其重要的。利用比例与数列进行图形分割能很方便地得到良好的造形与优美的构图。这就可以使那些没有受过长期美术与绘画训练的人员，在较短的时间内就建立起良好的感觉，达到事半功倍的效果。另外骨格内的简单构形与单位形最重要的作用是通过极为简单的形态，经过各种不同的组合、连接与位置的转换和角度的变化等方式，得到极为丰富的构图。特别是悖理图形，只能在二维平面中展示空间的交错变化，获得不可思议的构图，但却不能在三维的空间立体中实现。

平面构成着重强调在二维的平面空间里以多种造形元素，按照一定的法则、规律进行分解、组合，形成新的形态。

立体构成则通过构形在三维空间里的起伏、延伸及翻转等手法，建立平衡感、量感、深度感。

第一章 构成设计概述

形式美作为设计美学的基础之一，是可以通过科学的量化进行研究和探讨的。这一点给美学走上定量化的科学之路打下了坚实的基础。

在构成设计中，我们重点要探讨的是形式设计这一层面。也就是说，如何使事物的外部呈现出优美的形态，这就是形式美学所涉及的主要内容。

第一节 构成设计的概念

构成设计，简称"构成"，主要研究在设计中如何运用构成的原理、方法，去营造气氛和创造形态及进行色彩设计。所以我们必须清楚地了解和掌握构成的概念、原理和方法。

构成，作为现代设计领域中一个专门的科目，是现代设计的主流，为当今各个艺术、设计门类所运用。如工艺美术、装潢设计、舞台美术、室内装饰、书籍装帧、广告招贴、染织美术、工业设计以及建筑艺术、壁画设计等。构成是针对纯形态、色彩和质感(肌理)等方面的研究，对实际设计有着重要的理论和实践意义，在现代美术、设计的诸多领域，尤其在现代设计的基础教育中，已成为一门重要的必修科目。所以在各艺术院校和设计专业都开设了构成课程。构成与美术之间存在着一定的联系和相关性，但构成与美术是不同的。这主要表现在它们研究的内容、方法和侧重点方面。我们先回顾一下构成产生的起因和发展历程。

1919年，一群具有革新思想的艺术家受聘于瓦尔特·格罗皮乌斯(Walter Gropius，1883—1969)担任院长的德国魏玛国立包豪斯(Bauhaus)艺术学院任教。他们在格罗皮乌斯提出的"艺术与技术的统一"的口号下，努力寻求和探索新的造形方法和设计观念。瑞士艺术教育家约翰尼斯·伊顿(Johannes Itten)[①]，潜心对纯形态(点、线、面、体)和几何形态等抽象艺术进行了大量的研究，在抽象的形、色和质的造形方法上花了很大的气力。他所积累的实践经验和教育理论，为现代造形艺术，尤其是抽象艺术的教育体系铺下了一块坚实的基石。他所教授的课程叫做"Gestaltung"。在抽象艺术和纯形态的研究方面，瓦西里·康定斯基(Wassily Kandinsiky)[②]、彼得·蒙得里安(Piet Mondrain)[③]、保

① 约翰尼斯·伊顿(1888—1967)，瑞士人，美术教育家。1919年夏天到包豪斯任教，1923年春辞职。伊顿在包豪斯期间，以其强烈的个性和独特的教育法，成为包豪斯初期的教育中心。其著作《色彩论》对色彩心理学的发展作出了杰出的贡献。
② 瓦西里·康定斯基(1866—1944)，俄国画家，抽象派创始人之一。1922年6月到包豪斯，并在该校长期任教。主张应以色彩，点、线和面表现画家的主观情感，作品多以"即兴"、"构图"等为题。《论艺术的精神》、《点、线、面》是他的主要著作。
③ 彼得·蒙得里安(1872—1944)，荷兰画家，风格派创始人之一。作品多以直线、直角和红、黄、蓝三原色构成。

罗·克利(Paul Klee)[①]等艺术家作了大量的努力和探索，逐渐形成了一套较为完整的教学理论和教学实践。"构成"一词，是最早由就学于包豪斯的日本人水谷武彦用来对德语"Gestaltung"(意为"造形"、"塑造")一词的翻译。中文是直接借用日语译名的汉字[②]。在设计及美术领域内，一般认为，"构成"一词，有狭义和广义两种意义。狭义的用法即为英语的"Construction"，为"构造"、"结构"等含义。而在广义上则用以表达"形成"、"造形"[③]等意义。然而，以后由于普遍认为对"Gestaltung"一词应译为"造形"更为贴切，但构成的研究和发展，其词意就远非"Construction"原来那样的狭义的理解，也不是像诸如广告设计、工业设计等，或者是工艺等具有实际用途的造形活动。其意义是指所有的造形活动所蕴含的、或者说由这些造形活动中进行高度概括、提炼所抽象出来的纯造形要素。虽然这些纯造形要素，与实际用途的各种设计是不可分离的，但随着研究的发展和分化，具有实际用途的造形设计，再也包容不下纯造形的研究，最终形成了一门独特的研究方法和科目(图1.1～图1.7)。

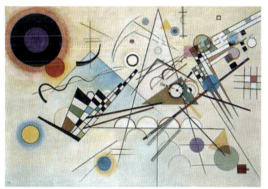

图1.1 《作品Ⅷ》(W. 康定斯基)

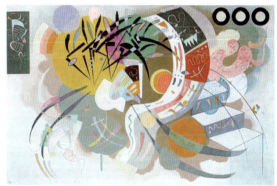

图1.2 《圆》(W. 康定斯基)

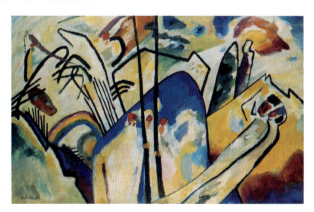

图1.3 《构图4号》(W. 康定斯基)

① 保罗·克利(1879—1940)生于瑞士，长期生活在德国。是康定斯基贯穿始终的合作者。他的美术风格兼有康定斯基的自律性与蒙得里安的几何化的双重性，精神表现与自然模仿的双重性。他既是抽象主义画家，又是超现实主义画家。1920年，在伊顿的推荐下，到包豪斯任教。
② 构成，日文为"構成"。
③ 这里使用"造形"而不是"造型"，主要是考虑到造形所指的意思更广泛些。

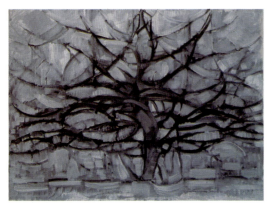

图1.4 《灰树》(P. 蒙德里安)

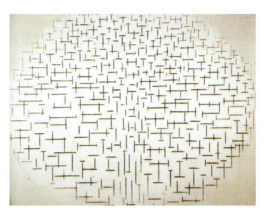

图1.5 《海堤与海·构成十号》(P. 蒙德里安)

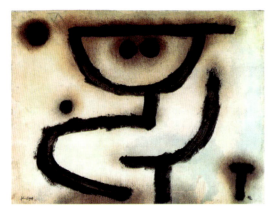

图1.6 《包括》(P. 克利)

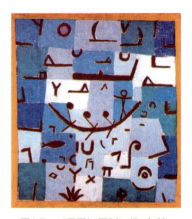

图1.7 《尼罗河图例》(P. 克利)

构成主要偏重于表现理性的抽象艺术和设计。其形式塑造的手段，更一般地把形状、色彩与质感等形式化要素进行视觉性、力学性或心理力学性的创造，避免某种具象的描绘或象征，是现代设计美学的重要概念。其意义是指所有的造形活动所蕴含的，或者说由这些造形活动中进行高度概括、提炼所抽象出来的纯造形要素。虽然这些纯造形要素与实际用途的各种设计是不可分离的，但随着研究的发展和分化，在现代设计美学领域里，最终形成了一门独立的、重要的设计基础学科和研究分支。在设计美学中，"构成"从其形式上和研究内容上，由于侧重点不同，大体分为了平面构成、立体构成和色彩构成三部分。

色彩构成主要是对色彩本身的属性(不附加形象)和理论等进行研究和探讨。平面构成和立体构成属于形态构成。形态构成并非不考虑色彩，而是侧重于对形态的研究和训练，以与色彩构成相区别。所谓有形就有色，色彩和形态之间既是相互独立的，又是相互联系的。只是对它们的研究方向和角度在色彩构成和形态构成中各有侧重。

构成是一种造形活动。这种造形活动是研究如何将造形的诸多要素，按照一定的原则去组织成富有美感、并赋予视觉化和力学观念的形式。

任何一个形态，都可以被分解为若干个单元，而且又可以将这些单元重新组合成新的形态。这种分解后再加以重新组合的过程就是构成的过程。分解形态，也是一个设计思维的过程，其目的就是为了寻求新的造形元素。组合的过程就是构成的过程，不断地进行分

解，并以不同的方式进行组合，就会得到诸多的构成形式。从这个意义上说，构成可简单地说成是"将两个或以上的单元，按照一定的原则，重新组合成新的形态"。

构成是一种充满理性的逻辑推理的思维方法与设计形式，这是它与传统美术的相异之处。传统美术在反映具象和抽象事物的创作过程中，作为设计者并不刻意考虑数理、逻辑与画面的关系，而只受设计者本身主观意念的支配。但在构成的设计过程中，则必须伴随数理、逻辑的支配。

这就是说，构成所反映的，可以是完全或几乎不再体现具体的对象，而是由形、色、质等的抽象形式，在主观理智的探求中，受到数理、逻辑等客观支配去组成构成主体。

从上述我们已经看出，构成与其他艺术设计之间的差异。它的内容是侧重于对纯形态、纯造形要素等进行研究，并引进了大量的数理、逻辑概念。构成与应用设计之间的关系，类似于数学、物理学等基础科学与建筑、航空等运用技术之间的关系。所以我们可以这样理解，构成是美术设计中的数学。从这个意义上我们可以看出在构成教学中所要突出的重点和构成本身的特点，以及与美术设计之间的差异。数理性(数学中的公式、比例、数列等)，逻辑性(结构和造形必须按照某规律进行、推导等)和高度抽象的符号及其简洁的几何形态、纯形态是构成的特色，要着重体现由这些特点所表现出的秩序(排列整齐、井然有序)，节奏(由规律产生出来的反复和变化)和数理性、规则性的美感。这就是学习构成的方法和突出的重点所在。

构成的研究并不以直接用于实际的应用设计为目的，也就是说，构成并不考虑实际的应用设计中所要考虑的那些社会、工艺、地域等具体问题和制约因素(如顾客的嗜好、流行的影响、生产技术、经济成本等)。构成的研究是追求有关形态方面所有的可能性。构成不考虑造形的实用功能，不受材料和制作手段的制约，从理论上去认识造形观念和基本原理，从诸多方面研究形态、色彩、质感等特征、性质及其表现力，进行形态要素的组合、分解及视觉心理的训练，而且这些过程中，必须伴随数理、逻辑的支配。这就是说，由形、色、质等抽象形式，及其数理、逻辑、理智的探求是构成研究的主体。所以对构成的理解是：研究如何将造形的诸多要素，按照一定的原则去组织成富有美感、并赋予视觉化和力学观念的形式。即利用纯形态或者造形的最基本的单元，在主观创造的过程中，同时受到数理、逻辑推导制约下的一种造形活动(图1.8~图1.15)。

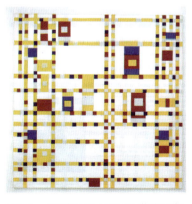

图1.8 《百老汇爵士乐》(P. 蒙德里安)

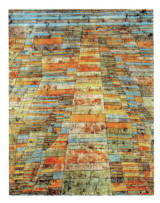

图1.9 《道路》(P. 克利)

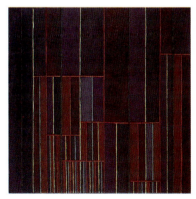

图1.10 《六号流线》(P. 克利)

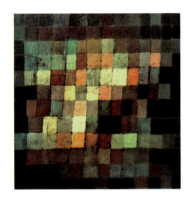 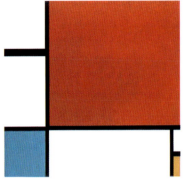 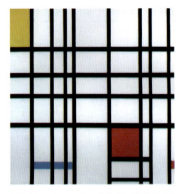

图1.11 《远古的声音》(P. 克利)　　图1.12 《红、黄、蓝构成》(P. 蒙德里安)　　图1.13 《红、黄、蓝》(P. 蒙德里安)

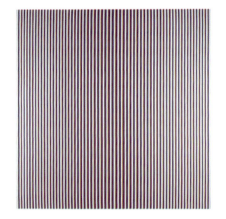 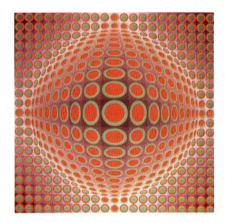

图1.14 《曲调2》(B. 莱利)　　图1.15 《色彩游戏253》(V. 瓦萨雷利)

第二节　构成的形式

　　构成，是一种对于形态、色彩等设计的视觉创造，这一视觉创造的活动，从其构成形式上分，包括二维空间的平面形态设计与三维空间的立体形态设计和色彩构成设计。因此可分为平面构成形式、立体构成形式和色彩构成形式。

　　空间和时间是运动着的物质的存在形式。各种形态存在的基本条件依赖于它所处的空间、位置。形态的变异，必然会导致空间的起伏；位置的变换，也会引起时间上的差异。因此，从这个意义上理解构成的形式，又可分为空间构成形式与时间构成形式；动的构成形式与静的构成形式。

　　这里的时间构成形式，是指对造形条件而言的。因为光靠时间是无法进行造形活动的，单从时间观念出发，可以把时间等于零的东西称为静的造形，时间发生变化的东西，称为动的造形。

　　构成还与一般设计不同，它是去掉了地方性、社会性、生产性等因素的造形活动，这种设计形式，一般称为纯粹构成。而把遵循于生产的、合理因素的"构成"称为目的设计或者应用设计。由上所述，从广义上去理解构成的形式及其内容，以图1.16作为参考。

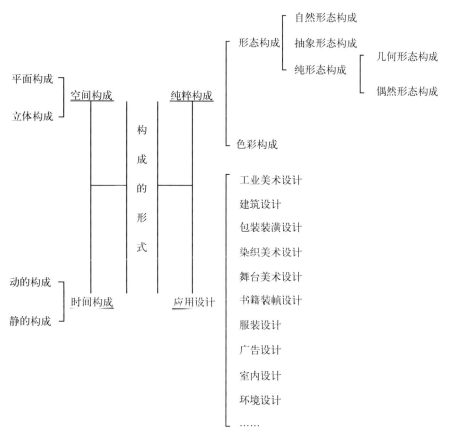

图1.16 构成的形式及其内容

形、色、质是相互依存、相互独立的。一个物体，它必须同时具有这三种属性，即形状、颜色和质感。只是我们在作构成研究时，根据研究的对象和具体内容，以及它们的性质分别进行讨论。如把重点主要放在形态和质感方面，可在二维平面和三维立体中进行讨论，这就形成了所谓的平面构成、立体构成；而重点对色彩进行研究，就是色彩构成。

第三节 构成与设计

虽然，构成的研究并不直接涉及实际的应用设计，但它的研究结果却对实用设计产生巨大的影响，甚至在一些实用设计中，就直接借用构成设计的表现效果，或者把构成的二维图形转变为立体化产品(图1.17～图1.19)。

在具体的设计中，不管是平面设计、立体设计，还是舞台美术设计等，有关运用构成的设计方法和手段的例子举不胜举。

2012年中央电视台春节联欢晚会的舞台设计中的地面形式，就是构成中基本形的组合变化的具体应用，一个个截面为相同正方形的长方体，通过群化和不同的组合，高低起伏，形成不同的形态：时而楼台亭榭，时而小桥曲廊，时而长城蜿蜒，时而高山巍峨，时而成为北方四合院，时而又是南方民居，……与舞台背景和绚丽的灯光一起组合成了美轮美奂的意境。

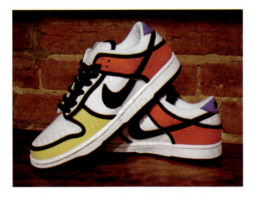

图1.17　蒙德里安图案的运动鞋的设计

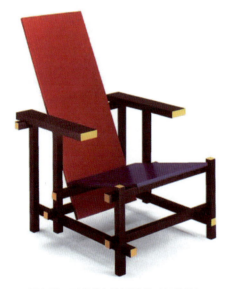

图1.19　里特维尔德设计的《红蓝椅》

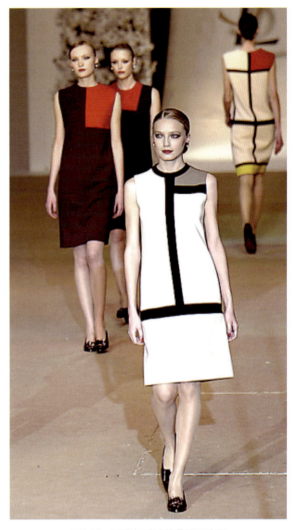

图1.18　圣洛朗设计的蒙德里安裙

思考题

1. 什么是构成？
2. 构成包含几部分内容？
3. 构成的过程是怎样的？
4. 构成的形式有几类？
5. 构成的学习重点是什么？
6. 在构成的研究过程中，必须伴随什么？
7. 为什么说构成与应用设计不同？
8. 构成与传统美术的差异是什么？

第二章　平面构成

平面构成是在二维空间里以多种造形元素按一定的原则组合成新的形态的造形活动，主要以轮廓描绘形象，研究和探讨的是形态的问题，是构成最基本和最重要的组成部分。

平面构成是造形设计师应掌握运用的基本技能。它研究如何创造出二次元平面形象、三次元空间幻象和四次元的时间动感，以及形象之间的联系，如何进行视觉传递设计的问题。平面构成所包含的内容相当广泛，也是本书学习的重点。第二章至第五章的内容主要就是依据平面构成来展开的。

第一节　平面构成的基本元素

任何物体，其外部轮廓的整个外形都会呈现出形状、色彩和质感这三种基本属性，而且在不同的条件下，包括在不同的环境、不同的位置、不同的空间、两个物体之间的比较等情况下，产生不同的视觉效果，从而给人不同的视觉感受。所以视觉感受就是物体外部特征诸多形式元素的综合表现作用下，物体在人的眼睛的考察下得到的整体视觉效果。

视觉感受是我们看到物体后，在头脑中所得到的物体外形的诸多形式元素的综合。所以，当单独考察这些形式元素时，我们就会得到物体的某些情况和产生与之联系的信号，形成这个物体的个别的某些特征或者貌相。把这些特征综合起来，就会得到这个物体的综合感受，从而了解这个物体的全部信息，形成形象。所以，形式元素是表现物体特征的基础参数。因此把物体外部特征的诸多形式分开论述，是很有必要的。而且，我们在构成设计中，往往可以单独运用或者综合利用这些形式元素来组成图形或者赋予某种视觉化的效果。这些形式元素即为平面构成中的基本元素。

一、概念元素

平面构成中的概念元素，是指在意念中感受到的构成物象的点、线、面、体等元素，这些元素，是人的知觉意念所能够感受到的、在客观物象结构中的一种存在。所以可以说，平面构成中的概念元素，是指在创造形象以前，仅在意念中感受到形象的点、线、面、体的概念。其作用是促使视觉元素的形成。即在创造形象之前，应该在脑海中先形成这个形象的概念或者图形，所谓"意在笔先"，就是这个道理。例如，在物象的

图2.1　点、线、面的感应

棱角、边缘、体表等部位都会产生出点的形态、线的形态和面的形态感应(图2.1)，我们

把这种感应到的形态,也称为意念中的形态。在平面构成中,这些可感知到的形态,都属于概念元素。

二、视觉元素

视觉元素是在平面构成中的要素。如果要在画面上体现出概念元素,必须通过视觉元素来加以表现,它是通过形态的形状、明暗、大小、色彩、位置、方向和肌理等形式因素表现出来的。这些形式因素就构成了视觉元素。所以,视觉元素的作用就是把概念元素表现于画面。

1．形状:它是客观物象的外在形态。任何可见物象都有其形态,也就是可见物象的外貌。所以,形状就是物体的外形所具有的状态,包括在宏观和微观中所有的有机形态和无机形态所构成的"形"的世界。平面构成设计中所涉及的"形状",主要是以平面形为基础,寻求和理解"形"的构成规律,掌握它的造型方法和对其形式美感的追求。立体构成则是占据实际空间的构成,它所关注的是许多真实的表面,及从任何角度所产生的形状(图2.2)。

凡是具有位置、方向、明暗、色彩和肌理等因素所构成的形,都必然有能使人的视知觉可以感知到的形状。

图2.2　物体的形状

2．明暗：当物体受到光照射时，受光的部位亮，背光的部位暗。在人的视知觉中就有了明和暗的概念。光是呈现物象形体的重要因素，明暗的变化是构成设计中重要的造形手段之一。同时，对明暗的理解，并非只限于呈现物象的立体感认识。在平面构成中，对于明暗或者明度渐变(明度系列)的分析，对人的知觉感应影响是不同的。亮调，能给人以明快、清新、优雅、向上、响亮、扩张、刺激等视觉效果(图2.3，图2.4)；灰调，可以使人感觉有含蓄、朦胧、柔和的情感意味(图2.5，图2.6)；暗调，使人产生出深沉、刚毅、坚忍、压抑、收缩、神秘等知觉上的感应(图2.7，图2.8)。

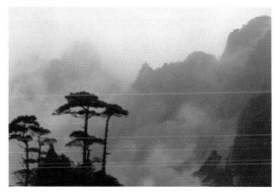

图2.3　妩媚(亮调)　　　　图2.4　回眸(亮调)　　　　　　图2.5　云雾漫山(灰调)

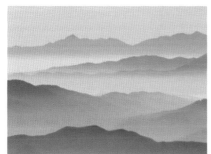
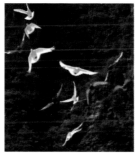
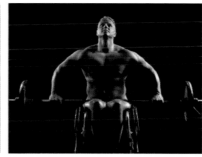

图2.6　雾锁山峦(灰调)　　　图2.7　飞舞(暗调)　　　　图2.8　奋力(暗调)

我们把明度变化中的、多层次的明暗系列，进行有目的性的分割，并把它们加以不同的组合、排列，就会得到不同的黑、灰、白等明暗关系的构成(图2.9)。

3．大小：是指形态构成中，形的要素的对比关系。任何物体都具有形状，即包含着长度、宽度、高度及面积、体积等构成因素。形的大小都是相互比较而存在的，也可以量度。在构成设计中，大小是一种对比因素，而对比是构成形式美感的要素之一(图2.10～图2.12)。

图2.9　明度构成

图2.10　大小(平面图形大小对比)

图2.11　大小(动物体积大小对比)

图2.12　大小(大小、黑白、虚实的对比)

4．色彩：是人的视觉器官对光的感受。人对物象表面的色彩知觉主要包括色相、明度、纯度和色性的冷暖以及色调等关系。在视觉元素的构成中，基本色(光谱中的色或者色相环中的色)与黑白和各种明度的灰等为最基本的构成元素。

色彩在设计运用中，对人的生理和心理的影响都是显著的。可以使用不同的颜色调节环境和改善心情(图2.13，图2.14)。

图2.13　色彩装饰一

图2.14　色彩装饰二

5．位置：是指形态存在于空间之中的某一地方。在平面构成设计中，任何一个形态的位置都是和其他形态相比较而存在的，形成带有方向性因素的关系。例如，某一形态在另一形态的上面或下面，左面或右面，前面或后面等。形态的位置变化，也就形成了形与形之间的某种空间关系的构成(图2.15)。

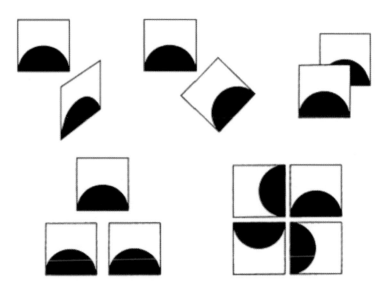

图2.15 位置的变换

6．质感(肌理)：即物象的表面组织结构。物象表面的组织结构不同，就会给人以不同的"质感"印象。质感因知觉的感受不同包括视觉质感和触觉质感，同样，肌理分为视觉肌理和触觉肌理。(质感是通过肌理的处理来表现的)。

视觉肌理是无法通过触摸去感受的，而是由视觉来感受。由于视觉的感受引起触觉经验的联想，从而引起冷、热、软、硬、粗、细等各种心理感受。视觉肌理是平面设计中主要追求的肌理。它可用描绘、喷洒、拓印、摄影、刮擦等手法来表现(图2.16)。

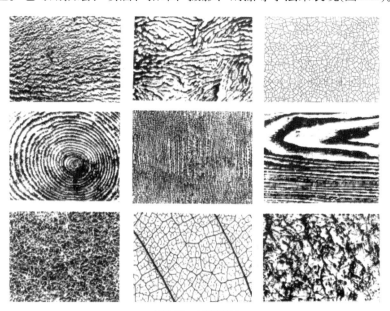

图2.16 各种肌理

触觉肌理可以通过触摸，感受出物体表面的肌理差别。而且，触觉肌理不仅是触觉的，同时又是视觉的，它不但给人生理上的感受，还给人心理上造成一定的影响。

三、关系元素

关系元素在平面构成中是指视觉元素的编排形式。通过空间、重心、骨格等因素来决定的，也就是说，空间、重心和骨格体现出元素之间的关系。

1．空间：在平面构成中，所说的空间概念，是强调形与底的构成关系。在平面中，如果把能够引起视觉注意的形称为图形，衬托图形的形就称为衬底。那么，衬托图形的衬底就是平面中的空间，属于二次元空间。在立体中，与形态的实体相辅相成的部分称为空间，这个空间属于三次元空间(图2.17，图2.18)。

图2.17　空间(室外)　　　　　图2.18　空间(室内)

2．重心：重心一般是指物体所受重力的作用点，通常在形体的几何中心点。在构成设计中，泛指人对形态所产生的心理量感上的均衡，即形体的形态或者形态在画面中的布置应该处于重心的范围内，这样才能感到稳定。自然界里处于安定状态中的物体，都是处在均衡稳定的状态中。运动中的事物，也是保持着重心的平衡性。平衡感是形式美的重要法则之一，它主要就是通过重心的安排来实现的。

保持重心安定性的形态，可以构成对称形式，也可以构成非对称形式。形状、色彩、肌理等不同的设计元素，都能够对形的重心产生不同的影响，并给人以不同的心理感应作用。

图形处在几何中心位置上时，虽然整个构图是稳定平衡的，但感觉上却比较单调和呆板。若图形处在几何中心附近，则构图既保持了平衡，又显得比较生动(图2.19，图2.20)。试比较下面几个图形的心理感受。

当图形在画面的中心位置上部时，重心上移，有向下的势能，产生了动态感应；而图形在画面的左右上角时，便更加产生了强烈的不安定感(图2.21～图2.23)。

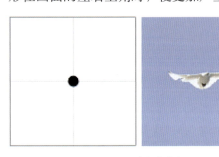
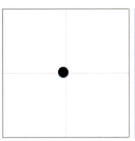

图2.19　重心在中心　　　　　图2.20　重心在中心附近

当图形在画面的中心位置下部时，重心下移，有了实实在在的安定感。但由于整个构图远离画面的几何中心，这种安定感，并没有使构图达到平衡(图2.24)；而且，当图形在画面的左右下角时，也同样产生了不安定的效果(图2.25，图2.26)。

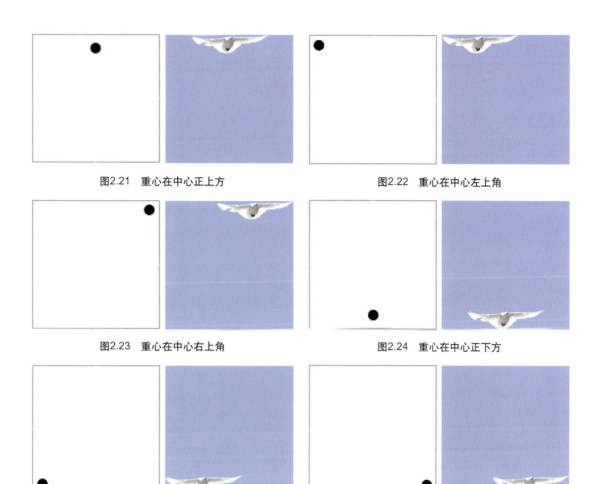

图2.21　重心在中心正上方　　　　　图2.22　重心在中心左上角

图2.23　重心在中心右上角　　　　　图2.24　重心在中心正下方

图2.25　重心在中心左下角　　　　　图2.26　重心在中心右下角

3．骨格：是构成设计中的重要形式。骨格是所构成的视觉的"单位"，即形态设计所依据的空间。形态在作组织、编排设计时，是依据在骨格所构成的"单位"中去寻找相互之间的关系，最后创造出与原有形态变异的整体构成关系。关于骨格的造形方法，我们放到第四章之中，在学习了形态构成元素之后，再进行专门的讨论，而且在以后的韵律的学习中，也会使用骨格。

第二节　形态

在自然界中，各种生物都有自身的形象，呈现出多姿多彩的状态。当然这也包括那些无"生命"的物质。以人类的审美角度和喜好上看，大自然是美好的，各种生物大多数都是美丽的。在生物的进化中，各种生物都在沿着优化自身原则下进化着。它们所呈现出的形态都是适应自然环境的结果。应该说，都具有一定的形式美感和存在价值。

形象包含着形态、色彩和质感。形态是物体的外部轮廓所呈现的形状。造形中，虽然包含着三个方面的内容，即形、色、质。但形给人的印象是最深刻和最持久的。尽管颜色能激发最初的视觉感受，但在最终还是形在起主要作用。

一、自然形态

自然形态指现实形态，一般指所有自然"本体"物象的整体存在。例如：日月、山川、植物、动物等自然景观中的有机形态和无机形态。同时，也包括人和以人为主体的"自然环境"中所有人造物的组成部分(图2.27～图2.29)。

图2.27　自然形态(森林)

图2.28　自然形态(高山和草原)

图2.29　自然形态(建筑)

自然形态所反映的是具体的物象。任何具象的东西都可以作为设计中的构成对象。例如：花卉、动物、风景、人物等图案，就是采用自然形态作为基础所构成的。

自然形态包括物象的形状、色彩、质地等，自然形态的构成设计要注意对其形态的感性表现和一定社会内容进行解释性的表达。在大千世界中，自然形态有两种基本的形式，一是有机形态，多由曲线和曲面构成；二是无机形态，一般是由直线和几何曲线以及由它们组成的立体构成。

有机形：有机形就是具有生物体或者有机体外貌特征的形态。其特征主要表现为外形平滑、单纯，富于曲线感。有机形的特征是由于大自然的外力和形态的内抗力相互作用，从而产生平衡的结果，同时也是大自然的经济法则的体现。这里的经济法则是指形态具有趋于简化的自然规律。例如树干总是向上生成的，这个向上的生长力造就了树干的垂直性和最单纯的圆形特征。人体也是沿着中心垂直轴对称的。这就是为什么有机形接近于球形，椭圆形、抛物形等曲线形的原理。除此，海边的石子，洗手的肥皂等无机物也会因上述原因而具有有机形的特征。这类形态具有合理完整的美，给人一种内在力的感觉。

一般地讲，自然界中的各种生物，包括动物、植物、微生物等，都呈现出复杂多变

的有机形态。而人造物多数是无机形态，或者是无机形态与有机形态的结合形态以及融和形态①。

自然界中诸多形态的完善形式，构成美的要素。无论是自然本体，还是人类行为的结果所产生的形态，都具有着一定的形态意义，并赋予人的审美情感上的功能作用。

二、抽象形态

抽象与具象，这是两个对立的概念。抽象的含义为"提取"，是对具象的性质与特征等属性进行高度概括、提炼、升华。抽象形态不再是对自然物象的再现，而是在对具体对象的认识上，对其本质进行高度简约地概括，表现出对具象的启发性。即对客观物体的认识过程中，由感性向理性发展的视觉创造。抽象形态与自然形态所不同的不是在于对物象的"解释性"，而是更富于"启发性"。如果说数学是对现实世界的空间形式和数量关系的高度抽象的研究，那么，艺术的抽象是把对象中某些被抽取的成分上升为美的观念加以显现。抽象形态与自然形态一样，都是基于具象的一种造形活动。美术的抽象往往是对具象的特征进行概括、简约，抽象的形态具备具象的特点。如毕加索的《牛的变形过程》，就是一个从具象到抽象的过程（图2.30）。（我们可以作这样的练习：如对一个物体写生，先把它的外部轮廓（包括外形、肌理等特征）仔细地描绘下来，再选择其中一个局部，将其放大，就会得到和原来的形体在感觉上很不相同的图形。）图2.31就是对一个核桃的写生及表现。而构成中的抽象，往往并不体现具象事物的外部特征，而是更着重对具象的本质，即内部性格的描述和对具象的抽象理解加以表现。如表现男人或女人时，并不表现男性或女性的外部特征，而是着意从人性的理念去体现性别的情感特征②。所以，抽象形态并不是以表现对象为目的，而是以对象为素材，以构成的原理、方法在设计中创造出新的、符合美学规律的形态构成。

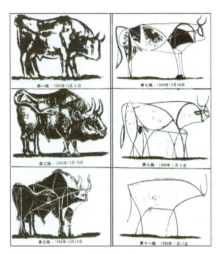

图2.30 牛的变形过程（毕加索）　　图2.31 核桃纹理的描绘（李治威）

① 结合形态：两种或以上不同事物联系在一起所形成的形态。但在形与形的连接地方还不够圆润流畅，还能看出原形态的轮廓的关系。融和形态：两种或以上事物紧密、有机地结合成一体，形成新的形态，已经看不出原形态之间是怎样联接的。如奶与水的混合，最终是水乳交融，无法分辨。
② 在作男性、女性的理念抽象表现时，如用整齐、稳定感的粗实线去体现男性的粗犷、厚重和踏实、坚毅；如以自由、流畅的曲线表现女性的妩媚、优雅和美丽。这些已经不是具象的抽象，而是对事物性格特征的理解，以单纯的线条和形态来体现。

抽象形态所构成的形、色都能触动人的知觉感受和激发情感。如对于形态构成因素的明与暗、强与弱、轻与重、刚与柔、动与静、聚与散、疾与徐、抑与扬等的表现。或对于情感方面的崇高、优美、悲壮、滑稽、喜悦、哀郁、欢快等的抽象表达等，这些都是抽象形态的表现内容(图2.32～图2.37)。

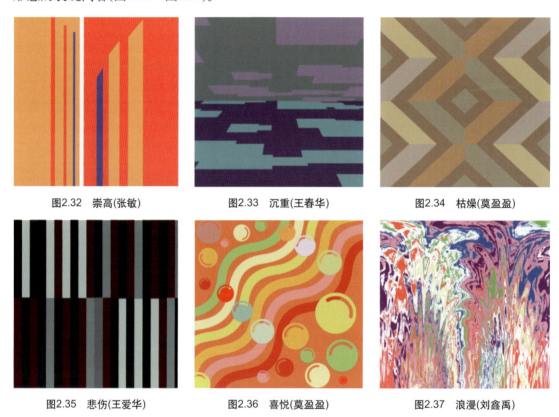

图2.32 崇高(张敏)　　　图2.33 沉重(王春华)　　　图2.34 枯燥(莫盈盈)

图2.35 悲伤(王爱华)　　　图2.36 喜悦(莫盈盈)　　　图2.37 浪漫(刘鑫禹)

三、纯形态

纯形态是以几何形态为基础的最基本的构成形态。即以三角形、矩形、圆形等最简洁的形体进行造形的几何形态(图2.38～图2.41)。纯形态是形成自然形态和抽象形态最基本的形态要素。纯形态的构成，作为探讨构成的形式规律，是构成中的主要研究对象，其构成形式也是构成的基础设计内容。

图2.38 几何形态构成(李祥鸭)　　　图2.39 几何形态构成(莫娜)

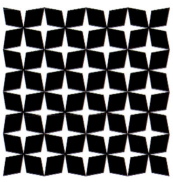

图2.40 几何形态构成(周璟)　　　　图2.41 几何形态构成(李岩)

四、自然形态、抽象形态与纯形态之间的联系

自然形态是注重对形态的写实性的描绘,可通过对形、色、质的真实感表现物体的外貌综合性,即任何一个物体都可以从形、色、质三个方面来综合加以体现。但对于物体的貌象,又可单独由这三个因素中的任意一个来表现,即对这三个因素进行简化。若突出形态特征,则对色和质简化(如在色彩构成中,主要以色彩来体现某种属性,这时形态和质感就被简化了),这一过程称为简约化。如对人物、花卉、建筑等形体的白描,就属于这个范畴。这种简约还保留了物体的主要特征,所以它与抽象图形还有一定的差距。

若把简约化了的图形再加以高度的简化,只保留着该形体的最重要的特征,这时的图形就是抽象形态了。当然,形体的抽象与情感等心理感受方面的抽象是有差别的。形体的表现,再怎么抽象,因为保留了物体的重要特征,还是能辨认出这个物体。但作为情感方面的抽象,则着重对事物本质特性的表现,不再描绘物体的外部特征,即形的表现已不是主要的了,而是在于对它的本质属性的理解,这就是构成研究的重点。所以在构成设计中,对复杂的自然形态进行深入细致的观察,把最本质的属性保留,简约化为抽象形态,再在抽象形态的基础上,加以高度概括,用具有明确的边角关系的几何形态来表现,就变成纯形态(图2.42,图2.43)。这一过程可用下面这个路线图加以体现。

具象形态 ——(形象简化)——→ 抽象形态 ——(数理简化)——→ 纯形态

(a)自然形态　　　　(b)抽象形态　　　　(c)纯形态

图2.42 形态一(杨兴美)

(a)自然形态　　　　　　　　(b)抽象形态　　　　　　　　(c)纯形态

图2.43　形态二(谢忠明)

而纯形态又可以通过下面的路线图来理解它和其他形态之间的关系。

纯形态 —繁复(添加)→ 结合形态 —(有机的联系)→ 融和形态 —分解→ 自然形态(或者抽象形态)

第三节　形态的构造方式

在设计中，形态往往是通过一定的方式来进行造型的。构造的方式不同，会形成不同的视觉效果，并且构图就是由这些最基本的图形组成的。

一、正形与负形

正形与负形是形态构造的一种方式，是相对形象本身的实体而言的。平面上的形象通常称为"图形"或"形"，而它的周围的空间称为"衬底"或"底"。如果图形是实形，这时底就是实形周围空白的空间，这种形象就是"正形"，即正形态。反之，如果图形是底所包围后形成的空白空间，这种形象就是"负形"，即负形态。正与负、虚与实是相对依存的，且形态所构成的图形与衬底的关系是明确的。这种形态的特点是图形与衬底的明确关系，且使构成形式多样而富于变化。值得注意的是，正形与负形的区别，简单地讲，形态完全一样，只是颜色相反(图2.44，图2.45)。

图2.44　正形　　　　　　　　　　　　　　图2.45　负形

二、单独形

单独形是一种独立存在的不与其他形态关联的形。如果在画面设计中只有一个主体形,或者数个彼此不同的形,这些个体形就称为单独形(图2.46)。单独形通常是一个自成一体的图形。在构图中过多使用单独形会使得画面零乱、繁杂。所以,在构成设计中不宜使用过多的单独形,从而破坏画面的整体性。

图2.46　单独形

三、基本形

如果整个画面中的图形设计是由一组重复的形,或者由彼此联系的形所构成,那么,这些形就称之为基本形(图2.47,图2.48)。基本形是构成设计中的基础形态,诸多的构成形式都是依靠基本形的排列组合或者在骨格中的变化[①]来进行的(图2.49,图2.50)。基本形不同于单独形,它一般没有独立存在的意义[②],而是依靠自身的变化,并在骨格的空间中寻求和建立形与形之间的"关系",从而获得设计中的整体效果。

图2.47　基本形与其组合一

图2.48　基本形与其组合二

图2.49　基本形的排列组合一(崔云峰)

图2.50　基本形的排列组合二(莫娜)

① 基本形在骨格中,依靠本身正形和负形的变化,加之位置和空间的变化,或者通过自身的排列、组合,产生出丰富的造形效果。具体内容将在第四章第五节与第六节中讲述。

② 基本形没有独立存在的意义,是指与单独形相对而言的。特别是当基本形是由简洁和不完整的形态构成时,其独立性就显得很弱,这时就没有单独存在的价值。

第四节 偶然形态

在进行形态的创造中，还有一类形态值得我们探讨，这就是偶然形态。

一、偶然形态的产生

偶然形态是一种不以人的主观意愿为转移偶然产生的形态。如无意中掉在纸上的墨点或墨纹，摔破墨水瓶后墨水所溅开的墨迹，漏雨时所流淌的水迹，破碎的玻璃片，干裂的地面等形态。这些形态不是通过人为的方法描绘出来的，所以不可能再度要求以同样的形态出现，而是带有随意和偶发的自然天性。所以在偶然形态中，能感受到生命的激情和神秘。

二、偶然形态的创造

偶然形态的造形，主要是追求形态的自然天成。因此，在造形构成中，若使用一些技法来表现偶然的、意想不到的形态，则意外性越大，即越随意自然，越容易在形态中体现出强烈的神秘感和不可思议的魅力。在作偶然形态的表现时，重要的就是构成图案的"偶然性"，即虽然是使用了人工的技巧，但通过这些技巧要充分创作出带有强烈的"随意性"和"偶然性"的构图。所以在形态的设计上，是一个创造奇思妙想的过程。通过各种手段来达到偶然形态的随意效果。比如利用各种作图色料、绘图的载体——纸张等材料以及绘图工具的非常规的使用等，来达到鬼斧神工的效果。在这里就没有什么规则、原理，而只有无限的创造力。我们就把对偶然形态的创造作为学习设计构成的一次展开思维想象训练的演练，让思维插上翅膀，在创作的空间里，自由翱翔。这里值得说明的是，偶然形态的创造是一个自由发挥想象的过程，就是说只受主观想象力限制。而构成则是同时在数理、逻辑等客观的支配下与主观创造力去组织造形主体。

偶然形态的造形，可表现物体肌理的质感效果，也可应用于其他方面。因为形态的随意性，表现出强烈的装饰效果，具有激越的生命力和神秘性。

(一)色料的特殊用法

1．渲染法：把纸张打湿后进行作画，通过水分的增减，将产生出新的形态(图2.51，图2.52)。

图2.51　渲染法一(顾云华)　　　　　　　　图2.52　渲染法二(郜珍玉)

2．吹彩法：在纸张上滴上颜料，趁颜料未干之前把它吹开，这时颜料会出现细线，呈放射状飞溅，使单调平凡的线条富有生命力(图2.53，图2.54)。

图2.53　吹彩法一　　　　　　　　图2.54　吹彩法二(王朝圣)

3．滴淌法：使用水分较多的颜料和吸水性较差的纸张，把纸张稍稍倾斜，颜料便流淌成形(图2.55)。在颜料滴淌的同时，可以转动纸张，形成图案(图2.56)。

图2.55　滴淌法一　　　　　　　　图2.56　滴淌法二(薄凌凤)

也可将先把纸打湿，运用"滴淌法"和"渲染法"同时进行处理(图2.57)。颜料在滴淌过程中，可以转动纸张，改变滴淌的方向(图2.58)。

图2.57　滴淌法和渲染法结合一(杨伟路)　　图2.58　滴淌法和渲染法结合二(高俪)

4．墨纹法：在宽平的容器中先注入水，然后放入油性颜料，颜料浮在水面上，用棍棒轻轻搅动形成图形，再把纸张放入水面，水面上浮动的图形就转印在纸张上，就得到富于变化的图案。用墨汁和水性颜料也可以，但要注意使墨汁或颜料浮在水面上时，尽快地转印在纸张上，才能得到美妙的图形(图2.59～图2.62)。

图2.59 墨纹法一(杨杰) 　图2.60 墨纹法二(李治威) 　图2.61 墨纹法三(吉智伟) 　图2.62 墨纹法四(杨家富)

5．晕彩法：使用丝网、牙刷等工具，把颜料喷刷在纸面上，并在颜料半干之际，滴注大量水分，于是呈颗粒状的色料便溶解四散，形成意想不到的偶然图形(图2.63)。

图2.63 晕彩法(杨杰)

6．溶解吸收法：把水分较多的颜料涂抹到纸面上，然后撒上盐粒、洗衣粉等颗粒，这些颗粒溶化时吸收了水分，便形成奇妙的偶然形态。撒盐粒时，需使用水性颜料特别是水彩，效果较好(图2.64～图2.67)。

图2.64 溶解吸收法一 　图2.65 溶解吸收法二(李雪莲) 　图2.66 溶解吸收法三(王珏) 　图2.67 溶解吸收法四

7．抗水法：利用油和水互相排斥的性质，把油(或蜡等排水性物质)和水放在一起，有油的地方不会沾水，有水的地方不易沾油，形成有趣的图形(图2.68～图2.71)。

图2.68　抗水法一(王朝圣)

图2.69　抗水法二

图2.70　抗水法三(张洁)

图2.71　抗水法四

(二)工具的特殊用法

1. 敲(弹)击法：用一根(或一组)细长的竹条(或钢丝)或者丝弦等材料①，沾上颜料，在纸上敲(弹)击，强劲的力量和迅猛的速度碰到纸张时，颜料的飞溅四射，形成了充满激越情感的构图(图2.72)。同时，在弹击的图面上先进行渲染，这样会形成有趣的画面(图2.73)。

图2.72　弹击法一(杨杰)

图2.73　弹击法二

① 使用竹条或者钢丝、丝弦这类材料，是因为它们具有强烈的弹性，在激烈的碰撞中，是一个形态的变形、恢复的过程，更能发挥出激荡愉悦的效果。

2．抖落法：用蘸满颜料的画笔用力加以抖动，颜料便四处分散，形成活泼的画面(图2.74，图2.75)。

图2.74　抖落法一(左世勋)　　　　　图2.75　抖落法二(高俪)

3．爆裂法：把颜料装入瓶中，从高处掉在纸面上，造成激越的图形(图2.76)。或者利用着色的肥皂泡沫碰到纸面爆裂，造成有趣的膨胀图形(图2.77)。

图2.76　爆裂法一(李治威)　　　　　图2.77　爆裂法二(张瑞雪)

4．压印法：在玻璃板上或光滑的纸面上涂上各种颜料，然后进行压挤，色料便会四周溢出，形成奇妙的形态。如果在纸上涂抹颜料，然后进行对折压印，便会得到左右对称的偶然形态。把颜色涂抹在玻璃板上，压印在纸面上，可观察到压印的效果。这时可以在压印中旋转和拉扯玻璃板，得到不同效果的画面(图2.78)。

图2.78　压印法(翁庆元)

(三)纸张的特殊用法

1．揉、搓、拧

把纸张通过揉、搓和拧后，会造成许多奇妙的皱纹，然后进行涂色或造形，会得到别有情趣的图形(图2.79～图2.81)。

图2.79　纸张揉后的纹理(蒋娟)　　图2.80　纸张搓后的纹理(董明栽)　　图2.81　纸张拧后的纹理(翁广元)

2．刮

利用锐利的器具或其他钝器来刮擦纸面，造成斑点剥离的痕迹，形成强烈的视觉效果(图2.82，图2.83)。

3．撕

通过撕裂纸张，造成纸条的曲折不平和边缘粗糙的变化，产生自然天成的效果(图2.84，图2.85)。

4．拼贴

把一些印有文字、图案或者不同质地(肌理)效果的纸张，剪切或者撕裂后，随意地或有计划地进行拼贴，会形成有趣的图形，具有蒙太奇①的意味(图2.86，图2.87)。

图2.82　刮擦纸面后的痕迹一　　图2.83　刮擦纸面后的痕迹二(张金国)　　图2.84　撕纸效果一

① 蒙太奇是法语montage的译音，有"剪接、拼贴、组合"等含意。在电影的制作中，导演按照剧本或影片的主题思想，分别拍摄许多镜头，然后再按原定的创作构思，把这些不同的镜头有机地、艺术地组织、剪辑在一起，使之产生连贯、对比、联想、衬托悬念等联系以及快慢不同的节奏，从而有选择地组成一部反映一定的社会生活和思想感情的影片。这些构成形式与构成手段，称为蒙太奇。

图2.85 撕纸效果二

图2.86 拼贴法一(李治威)

图2.87 拼贴法二

总之，造成偶然形态的方法是多种多样的，尤其是在制作时，方法越随意自然，效果越佳。以上介绍的只不过是其中的部分方法。通过使用颜料、工具、纸张的不同处理，也可把上述的各种方法进行综合运用，造成肌理、质感、色彩等意想不到的形态，使之形成强烈的视觉效果(图2.88～图2.116)。

图形的随意、自然、出奇，是我们在制作偶然形态时，所要追求的目标。

图2.88 偶然形态作品一(陈计)

图2.89 偶然形态作品二(王志清)

图2.90 偶然形态作品三(杨孟媛)

图2.91 偶然形态作品四(李德彬)

图2.92 偶然形态作品五(郭亚涛)

图2.93 偶然形态作品六(黄焕)

图2.94　偶然形态作品七(李碧)　　图2.95　偶然形态作品八(王强)　　图2.96　偶然形态作品九(李治威)

图2.97　偶然形态作品十(李治威)　　图2.98　偶然形态作品十一(涂晓宇)　　图2.99　偶然形态作品十二(杨杰)

图2.100　偶然形态作品十三(薄凌凤)　　图2.101　偶然形态作品十四(樊志勇)　　图2.102　偶然形态作品十五(段文成)

图2.103　偶然形态作品十六(薄凌凤)　　图2.104　偶然形态作品十七(杨艳霞)　　图2.105　偶然形态作品十八(高洁)

第二章　平面构成

图2.106　偶然形态作品十九（史俊伟）　　图2.107　偶然形态作品二十（刘剑琼）　　图2.108　偶然形态作品二十一（张玉）

图2.109　偶然形态作品二十二（柏心远）　　图2.110　偶然形态作品二十三（柏心远）　　图2.111　偶然形态作品二十四（刘剑琼）

图2.112　偶然形态作品二十五（张玉）　　图2.113　偶然形态作品二十六（王婷婷）　　图2.114　偶然形态作品二十七（焦萍）

图2.115 偶然形态作品二十八
（杨家富）

图2.116 偶然形态作品二十九
（张少晗）

思考题

1. 视觉感受是通过什么来表达的？
2. 平面构成的基本元素包括什么内容？
3. 画面的重心对构图产生什么样的影响？
4. 什么是自然形态？
5. 自然形态的设计要注意表达什么？
6. 什么是抽象形态？
7. 抽象形态的表现主要是什么？
8. 构成中抽象形态的表现更着重体现什么？
9. 什么是纯形态？
10. 为什么说纯形态是最基本的形态因素？
11. 自然形态、抽象形态与纯形态之间是什么关系？
12. 什么是质感？
13. 质感有几种类型？
14. 什么是偶然形态？
15. 在表现偶然形态时，要注意追求什么？

第三章 形态构成元素及骨格

形态构成元素主要指点、线、面、体。它们在构成设计中，本身就具有不凡的造形能力。即它们所具有的本质属性就使得画面出现不同的视觉效果，这就是说，点、线、面、体的运用，除产生不同的视觉感应外，还同时对人的心理发生作用。另外，还要学习骨格的造形方法。

第一节 构成元素之点

点的形态较小，在造形中，凡是在平面上或者在空间中占整个构图比例中比较小，或从长、宽、深三维中只占据了较小空间的形体都可认为是点的形态。点虽小，造形的作用却很大。

一、点的特点与性质

在数学中，点不具有大小，只表示位置。在线与线的交叉处，显示了点的位置。但作为构成元素中的点，与数学中的点，概念不尽相同。在造形中，点必须具有大小，即具有面积和形态。它是多因素、多种样的形态构成，不然的话就不能作视觉表现。

1．点的大小与点的感觉关系：点越小，点的感觉越强；反之，点越大，点的感觉减弱，面的感觉增强。但是，点如果太小，那就难以辨认，而且存在感也随之减弱（图3.1）。

2．点与作图空间的关系：点的感觉强弱与作图空间之比有关。作图空间面积与图形面积之比越大，点的感觉越强烈（图3.2）；反之，比值越小，点的感觉越弱，面的感觉越强（图3.3）。

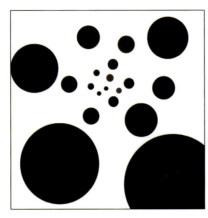

图3.1 点的大小

图3.2 与作图面积比较——小点

3．点与形的关系：圆的形态最有点的感觉。即使圆形较大时，仍然能给人以点的感觉。因此，在形态方面，以圆点的感觉最佳，比其他形态，如方形、三角形等更具有点的视觉效果(图3.4)。

图3.3　与作图面积比较——大点

图3.4　点的形状及大小

4．实点与虚点的视觉感：内部充实、轮廓清晰的点，称为实点，点的感觉强；反之，轮廓不清，或者中空的点以及四周由某形所包围，中间留下空白所形成的点，称为虚点，点的感觉较弱，但有柔和的视觉效果。

二、点的造形

1．实点造形比较简单。虚点的造形方法有以下几种：
(1)四周用面或某种形态进行包围，中间留下点状空白(图3.5)。
(2)把线断开，露出点状缝隙(图3.6)。

图3.5　点状空白(周璟)

图3.6　点状缝隙

(3)在画面上挖孔、打洞。
利用这些方法来作点的表现，虽然就点的感觉来说，显得较弱，但可表现出灵秀柔美之感。

2．点的线化
(1)点的引力。

在空间中放置的点，由于点之间的相互引力，会产生一种线的感觉，称为点的线化。点的线化是由于点之间的引力关系所形成的。而引力的大小和强度与点之间的距离和点的大小有关。

a．距离较近的点比距离较远的点引力强(图3.7，图3.8)；

图3.7　纵向密集圆点　　　　　　　　图3.8　横向密集圆点

b．点之间的引力与点的强度(由面积、形态所决定)成正比。在大小不同的两点之间，小点易被大点所吸引。所以注意力就按照从大到小的顺序移动(图3.9)。

(2)点的形状。

点的线化还可由点本身的形状等方法进行表现。带有方向性的点(如三角形的点、椭圆或长形的点)在排列时能感觉到其方向性或顺序，从而产生了点线的视觉感(图3.10)。

图3.9　点的引力　　　　　　　　图3.10　点的方向性

通过不同方法的处理和安排，可表现点的线化效果。

(3)交点。

"交点"位于线交叉之处。交点在造形上，点的感觉并不明显。所以在设计时，在交点上放置明确的点，使交点的感觉变强(图3.11)。或者在交点处，用虚点形成有趣的构图(图3.12)。

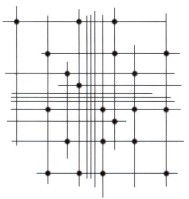
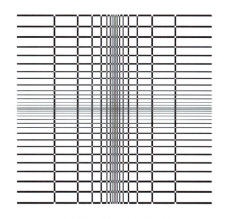

图3.11　交点处放置明确的点　　　　图3.12　虚点形成的构图

(4)光点。

绚丽多姿的灯光，是由一个个光点组成的。光点的闪烁，本身就具有不凡的造形能力。通过摄影，特别是运用各种滤镜，可得到造形各异的光点。

光点移动便形成了线。如夜晚飞驰的车辆的灯光，或在运动中观看固定的灯光，都能看到连续的光迹。利用这个原理，用照相机拍摄光点，作光点的线化表现。

a．活动的光点光源，照相机不动，进行长时间的曝光，便可拍出光的轨迹照片(图3.13，图3.14)。

图3.13　光点的轨迹一　　　　　　图3.14　光点的轨迹二

b．光点不动，晃动照相机，亦可拍出光迹照片。

c．光点和照相机一起晃动，同样能拍出光迹照片。

3．点的面化

点的聚集会产生面的感觉。其次，由于点的大小或配置上的疏密，又会给面造成凸凹的感觉(图3.15)。

所以，通过点的巧妙的排列(如大小、疏密等的变化)，可表现曲面、阴影及复杂的立体效果。点的排列有两种方法，一是点的大小、形状、疏密都较为自由的排列；二是排列井然的点(几何形态，如圆点、椭圆点等)由于大小的变化，产生了疏密的效果而形成的立体感(图3.16～图3.22)。

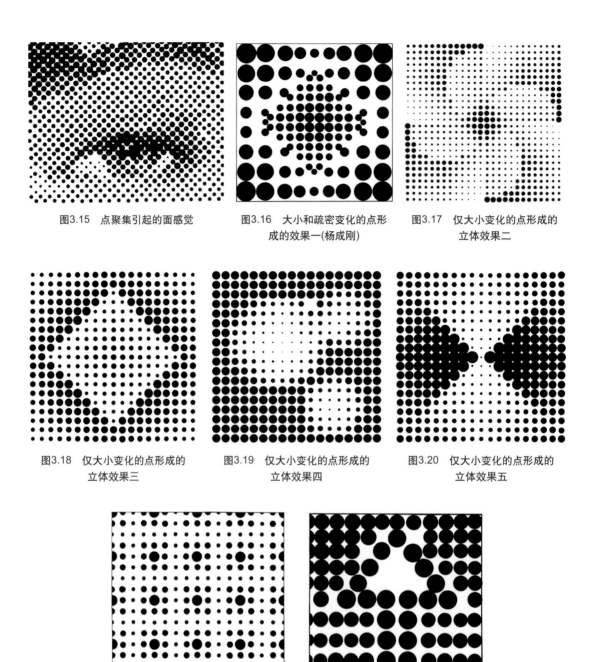

图3.15 点聚集引起的面感觉

图3.16 大小和疏密变化的点形成的效果一(杨成刚)

图3.17 仅大小变化的点形成的立体效果二

图3.18 仅大小变化的点形成的立体效果三

图3.19 仅大小变化的点形成的立体效果四

图3.20 仅大小变化的点形成的立体效果五

图3.21 仅大小变化的点形成的立体效果六(何继玲)

图3.22 大小和疏密变化的点形成的效果七(向莹)

点的构成作品(图3.23～图3.44)。

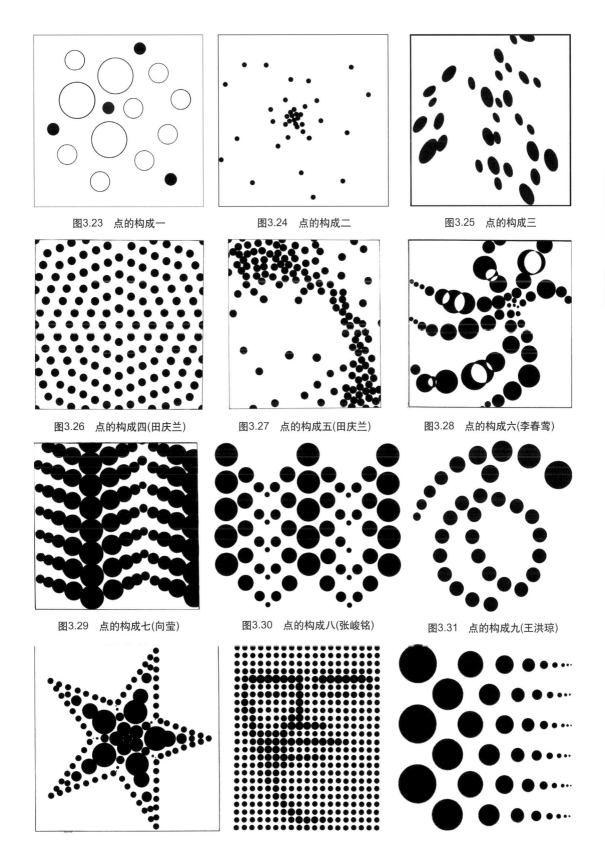

图3.23 点的构成一　　　　图3.24 点的构成二　　　　图3.25 点的构成三

图3.26 点的构成四(田庆兰)　图3.27 点的构成五(田庆兰)　图3.28 点的构成六(李春莺)

图3.29 点的构成七(向莹)　　图3.30 点的构成八(张峻铭)　图3.31 点的构成九(王洪琼)

图3.32 点的构成十(周林)　　图3.33 点的构成十一(欧阳乔榆)　图3.34 点的构成十二

第三章　形态构成元素及骨格

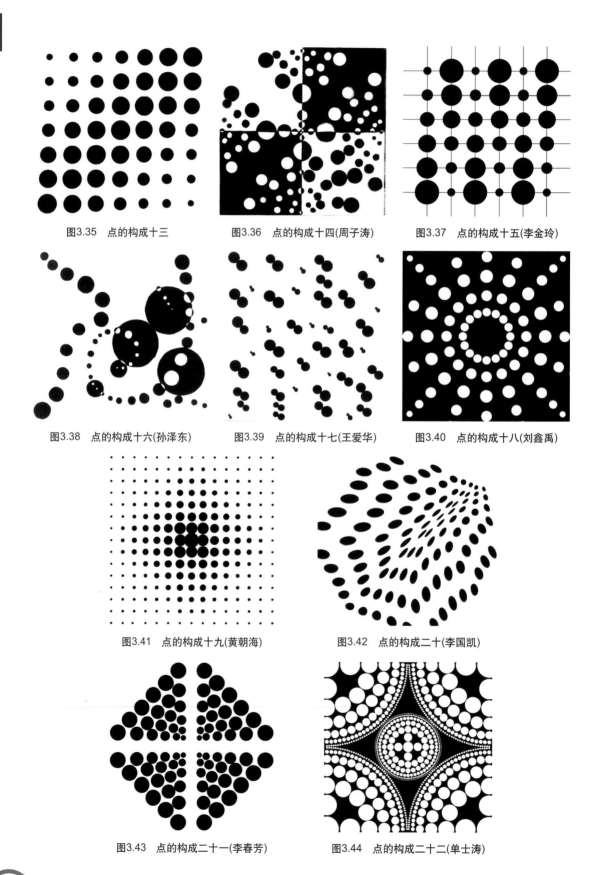

图3.35 点的构成十三　　　　图3.36 点的构成十四(周子涛)　　　　图3.37 点的构成十五(李金玲)

图3.38 点的构成十六(孙泽东)　　图3.39 点的构成十七(王爱华)　　图3.40 点的构成十八(刘鑫禹)

图3.41 点的构成十九(黄朝海)　　图3.42 点的构成二十(李国凯)

图3.43 点的构成二十一(李春芳)　　图3.44 点的构成二十二(单士涛)

第二节　构成元素之线

线的形态，从动态的角度讲，是点运动的轨迹，点的大小和形状决定了线的形态(图3.45)。从静态的角度讲，是面的边沿。线的形态的主要特征，就是具有空间的方向性和长度。即线的长与宽之间的比值较大。若比值较小，则会因其宽窄的不同，形成点或者面的感觉。

中国书法是线条的艺术，其实就是点的运动所形成的轨迹。笔尖(点)在宣纸上的运动，由于笔的提按(点的大小)形成了线条粗细的变化；而笔运动的快慢，形成了线条流动的节奏(图3.46，图3.47)。

图3.45

图3.46　点的跳动——赵佶《草书千字文》(局部)　　图3.47　启功临《兰亭叙》(局部)

一、线的种类

线的种类划分如下。

$$
线\begin{cases}直线\begin{cases}不相交的线——平行线\\相交的线——折线、集中线等\\交叉的线——正交线、斜交线\end{cases}\\曲线\begin{cases}开放曲线——弧、螺旋线、抛物线、双曲线等\\封闭曲线——圆、椭圆、心形线等\end{cases}\end{cases}
$$

直线在数学上的定义，视为曲率趋近于无限小的开放曲线。就线的表现，又可分为整齐端正的几何线及徒手绘制的自由线。自由而流畅的线可以视作点在"漫步"所形成的轨迹(图3.48)。

对线的描绘，使用的工具不同，在不同的材料上，或者画线的速度变化不同等，都会使线的形态和感觉有不同的效果。

图3.48　自由线

二、线的作用

为了表现物象，就会不断地使用到线。同时为把事物或具体物象加以抽象化，也经常使用线来表达。线是物体抽象化表现的有力手段。但脱离开具体形象独立来对线加以考察的话，线本身就具有卓越的造形能力。

1．线的粗细

粗线有力、稳重、深沉，有厚重感；细线锐利、纤细、轻快，具有速度感(图3.49)。

线的粗细可产生远近关系，感觉上粗线前进，细线显得后退(图3.50)。

图3.49　线的粗细效果与感觉一

图3.50　线的粗细效果与感觉二

2．线的长短

长线具有时间性、持续性；短线具有刺激性、断续性(图3.51)。

图3.51　线的长短效果与感觉

3．线的明暗

这是关于线的明度问题。如果线的粗细或长短一定的话，深色的线比浅色的线显得前进一些(图3.52)。另外，明暗不同的线，若以折线的方式加以运用，会使画面产生强烈的凸凹感。

4．线与间隔

不论粗细、长短、明暗等，一切条件相同的线在配置的时候，间隔密集的线群比间隔宽松的线群显得后退一些，利用这种关系来从事系统化的"构成"时，可表现远近感与立体感(图3.53)。

图3.52 线的明暗效果与感觉

图3.53 宽窄不同的线群产生的远近感

三、线的性格特征

不同类型的线条，能表达出不同的心理和生理的视觉感受，即表现各种情感效果。

1. 线的形态

(1)直线。

直线的形态具有明确性、简洁性、锐利性，给人以紧张感、速度感和力度感。直线形态从生理或心理感觉上富有男性性格的情感特征(图3.54，图3.55)。

图3.54 直线形态一(刘育栋)

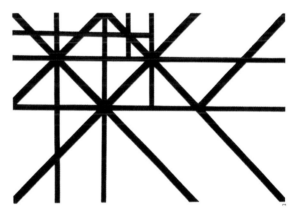
图3.55 直线形态二(M.比尔)

(2)曲线。

曲线的形态，是一种受外界支配的线型，外界的压力的大小，可以使线形发生变异，产生情感知觉中的倾向性。曲线的形态与直线相比，会产生出丰满、优雅、柔软、欢快、跳跃、律动、和谐等审美感性上的特点。同时，曲线的形态从生理或心理的角度来看，富有女性性格的情感特征(图3.56，图3.57)。

曲线可分为自由曲线和几何曲线。

自由曲线的形态富于变化，温和流畅、轻快优美，追求于自然的节奏感、韵律感。在传统雕塑中，常运用自由曲线表现轻盈飘逸的美感(图3.58)。

图3.56 曲线形态一　　　　　　　　图3.57 曲线形态二

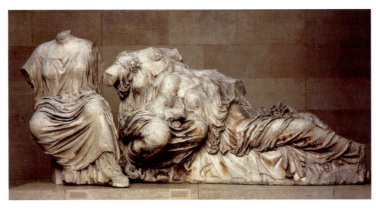

图3.58 古希腊雕塑《命运三女神》

几何曲线的形态,富于节奏性、比例性、精确性、规整性和单纯中的和谐性。因此,几何曲线的形态有着某种现代感的审美意味(图3.59,图3.60)。

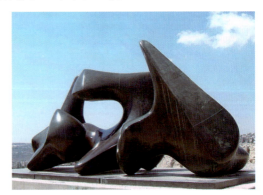

图3.59 几何曲线组合(潘俊)　　　　图3.60 现代雕塑(亨利·摩尔)

2．线的方向

线的方向不同,也能表达出不同的情感。当有目的地使用某种方向的线时,就能产生相应的心理感受。

(1)水平线。

水平线能够给人以安定、稳重、平静、永久、无限、广阔等意味。如湖泊、大海的水平面上的天际线(水平线),使人产生一种无限的、深远的感觉;水平线的形态又有静止

感、永恒感。水平线两端的无限延长、伸展，不但使人心绪平静，而且又增加了广阔、深远、无垠的心理感应(图3.61，图3.62)。

图3.61 水平线　　　　　　　　　　图3.62 海面水平线

(2)垂直线。

垂直线的形态赋有纪念性，给人以回顾、崇敬、高尚、权威、庄严等感情、心理上的特征(图3.63～图3.65)。例如：广场上巨大的雕塑、建筑物的高大柱子、高高挺立的旗杆等都含有这种审美意味。

 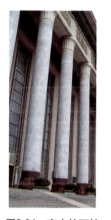 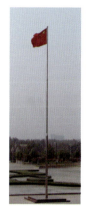

图3.63 垂直线　　　图3.64 高大的石柱　　　图3.65 高耸的旗杆

层层叠叠、往上延伸的平行线，是水平线与垂直方向的组合，会产生出具有水平线和垂直线的联合特征，使人感到庄严、肃穆的气氛。如建筑物中的层层石阶，这种层层叠叠的平行线给人以稳定感、庄重感和深远感(图3.66，图3.67)。

 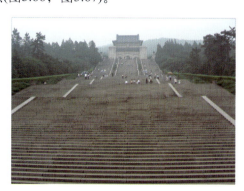

图3.66 粗细渐变的水平线　　　　　图3.67 南京中山陵的石阶

(3)斜线。

斜线是一种不稳定的线形,产生出不安定、缺乏均衡等感觉。因此,具有运动性的特征(图3.68～图3.71)。

图3.68 斜线一

图3.69 斜线二

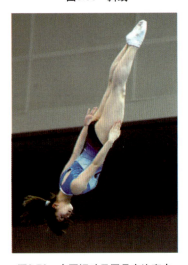

图3.70 中国运动员罗丹在比赛中

图3.71 中国运动员吴敏霞在比赛中

此外,在造形构成中,通过线条的方向的微妙变化,还可以产生表现复杂的三维空间和人体上的复杂凸凹(图3.72,图3.73)。

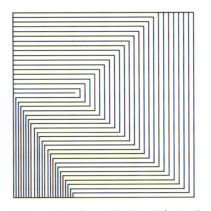

图3.72 直线方向变化表现的三维空间视觉

图3.73 (朝仓直巳)

3．线的方向指向性

虽然线的方向能产生不同的心理感受，但同一角度和方向的线，因为其指向性不同，又会产生不同的感受。也就是说，在设计构成中，方向指向性不同，产生的心理感受也是不同的，这就要在设计中充分考虑这些因素。

(1)向右指向水平线。

流畅地表现出自然的安定感和具有时间的持续性(图3.74)。

(2)向左指向水平线。

不自然的流动，给视觉一种逆行的移动感(图3.75)。

图3.74　向右指向水平线　　　　图3.75　向左指向水平线

(3)向上指向垂直线。

增加向上的动势，意味着明亮、健康。使人产生上升、未来、生长、希望的印象(图3.76)。

(4)向下指向垂直线。

向下落的势能，与积极向上的力对比，使人产生强烈向下的、黑暗的、后退的印象(图3.77)。

(5)向右上方指向斜线。

自然地表现出一种轻松的运动感，加强健康、未来、飞跃等明快而生动的印象(图3.78)。

(6)向左下方指向斜线。

加强下落感，表现出瞬间的飞快的速度(图3.79)。

图3.76　向上指向垂直线　　　图3.77　向下指向垂直线

图3.78　向右上方指向斜线　　　图3.79　向左下方指向斜线

(7)向左上方指向斜线。

有强烈的，失去重心的不安定感，使向上移动的视线感到阻碍、不流畅(图3.80)。

(8)向右下方指向斜线。

不自然的动势，给人以强烈的刺激性，容易表现停滞或者坠落感(图3.81)。

图3.80　向左上方指向斜线

图3.81　向右下方指向斜线

总之，线因它的方向的改变，可以用来表现种种不同的心理感受果和三次元的画面效果。

4．线的造形

(1)间接线。

间接线是通过不直接画线的办法，间接创造出线的感觉。因此，这种感觉到的线称为间接线，或者称为"消极线"。

间接线的制作，使得线的表现变化莫测，富有魅力。

①把画好的线条剪断后，错开一定的位置，就可形成间接线(图3.82)。

②有计划地进行设计，使间接线呈现出美妙的效果(图3.83)。

(2)线的点化。

把点有序地组成列或排，就有了线的感觉。这叫做点的"线化"。反之，把线彻底分化后，便有了点的感觉，这叫做线的"点化"。无论点的线化还是线的点化其表现效果具有柔和、优美的感觉(图3.84)。

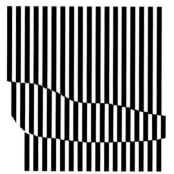
图3.82　线条错开效果一

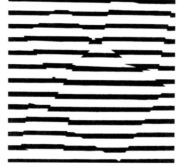
图3.83　线条错开效果二

图3.84　线的点化

(3)线的面化。

线如果大量密集使用或者紧密排列，会产生出面的感觉。而且，通过线的转折，会产生立体感的效果(图3.85)。

特别有趣的是，直线也可以造成曲面的感觉(图3.86，图3.87)。

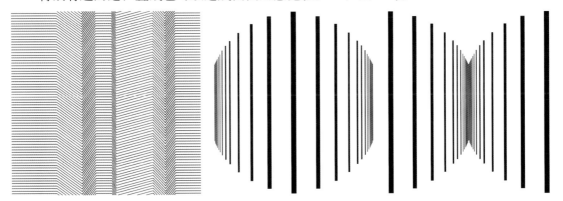

图3.85　线的面化　　　　　图3.86　直线曲面化效果一　　　　图3.87　直线曲面化效果二

线的构成作品(图3.88～图3.96)。

(4)叠纹。

在点与线的构成训练中，我们会注意到一种现象：当一组点群或线群与跟它相同的点群或线群重叠时，只要稍许错开一个角度，就会看到与原来的图形不相同的图案，而且图案会随着错开角度的变化而变化。这种现象其实就是在物理学中，关于光的衍射现象所形成的图案，我们称之为叠纹。叠纹的绘制由于计算机的运用，而变得简单方便。

图3.88　线的构成一(孙泽东)　　图3.89　线的构成二(李国凯)　　图3.90　线的构成三(马思行)

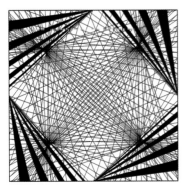 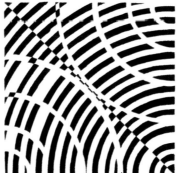 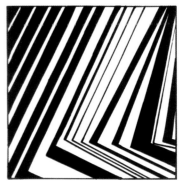

图3.91　线的构成四(李梅)　　图3.92　线的构成五(孙泽东)　　图3.93　线的构成六(王春华)

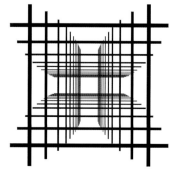

图3.94 线的构成七　　图3.95 线的构成八(J.N.卡尔蒙德)　　图3.96 线的构成九(蒋娟)

要解释叠纹形成的原因，可以用物理学中光的复杂绕射及透射现象来说明，或者用其他数理方法进行描述。但对于设计师来说，了解产生的原理远不如了解叠纹的视觉效果更为有效，所以这里的讨论并不从物理学的原理或者数学的方法进行解释，而是通过叠纹的变化，说明在叠纹中存在着数理性，并非是人的感性创造。只是在作叠纹的制作时，我们的主观创造就是设计不同的网状图形，让它们在不同的角度的重叠变化中，产生出大量有规律的图案。在规律中变化，在规律中形成节奏并产生美感。

①产生叠纹的网点与网纹的要求。

网点或网纹的重叠，会产生干涉条纹般的叠纹。这是整齐排列的细点或细线在重叠时，由于少许的错开所产生的现象(图3.97～图3.102)。

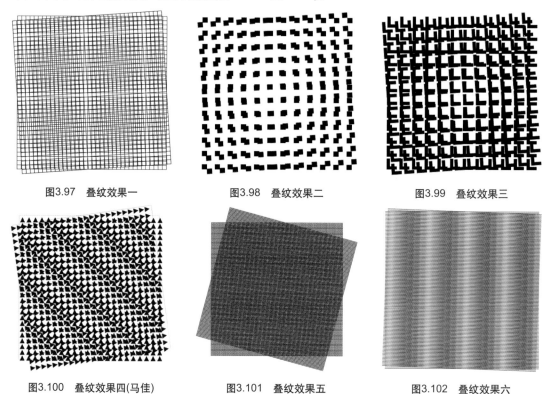

图3.97 叠纹效果一　　图3.98 叠纹效果二　　图3.99 叠纹效果三

图3.100 叠纹效果四(马佳)　　图3.101 叠纹效果五　　图3.102 叠纹效果六

要造成良好的叠纹效果，在所使用的网点或网纹中，要注意两点：一是网点距离较小、细致，排列井然的网点或网线效果好；二是使用的网点形状相同，或者相似，即网点的差异越小，效果越好。

叠纹的表现产生了丰富的变化。其实在这种方法里存在着某种规律，即数理性，所以呈现出整齐的节奏和变化。而且，叠纹在重叠时，错开的角度也会影响到其造形效果。利用两组圆点图形的重叠，一组不动(0°)，另一组错开不同的角度：2°，4°，6°，10°，15°，20°，30°，45°，所形成的叠纹造形如图3.103~图3.109所示。

两个相同圆点(即全等和全对称)的网格，从0°旋转到45°与从45°~90°、90°~135°、135°~180°、180°~225°、225°~270°、270°~315°、315°~360°构成的叠纹效果相同。如果网纹不是全等和完全对称的，那么，这几组角度的叠纹图案是会有差异的。

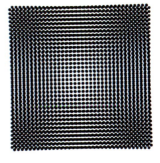

图3.103　0°、2°错开叠纹

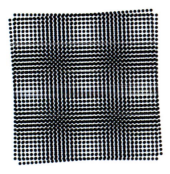

图3.104　0°、4°错开叠纹

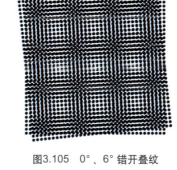

图3.105　0°、6°错开叠纹

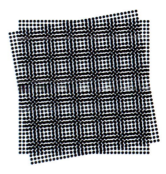

图3.106　0°、10°错开叠纹

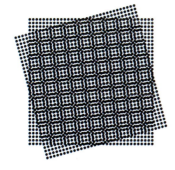

图3.107　0°、15°错开叠纹

图3.108　0°、30°错开叠纹

图3.109　0°、45°错开叠纹

在自然界中，黄金率①在很多动植物身上都有所体现。一是形态优美，二是更利于生命的延续，即符合生态规律。圆弧的黄金率转换成角度为137.5078°＝137°30′28″。我们用黄金率的圆弧角度来进行叠纹的变化，看看所形成的叠纹是怎样的(图3.110，图3.111)。图3.112是利用英国画家B.莱利的《流》进行叠纹处理得到的图形。图3.113是小圆圈图案错开一定角度(222°29′32″＝360°－137°30′28″)后形成的叠纹。

图3.110　0°、137°30′28″

① 黄金律又称黄金分割律，用Φ来表示。是一种分割比例关系。在自然界中，很多生物的生长规律很接近黄金率。我们会在后续的内容中，专门进行讨论。

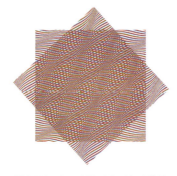
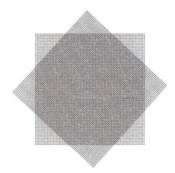

图3.111　0°、137°30′28″　　图3.112　0°、137°30′28″(利用B.莱利创作的图形进行的重叠)　　图3.113　0°、222°29′32″

② 网点与网纹的设计。

用于重叠的图形：

- 点状叠纹：圆点、椭圆点、方形点、三角形点等；
- 线状叠纹：直线、折线、曲线等；
- 封闭形叠纹：方形框、三角形框、圆形圈等。

总之，叠纹的构图变化丰富，具有数理性、节奏感和强烈的动感(图3.114～图3.117)。而且，叠纹的构图，其进行重叠的图形可以通过转动不同的角度后，再进行多次重叠，可得到复杂的图形。特别是当重叠的网纹或网点非常细密时，会产生视幻的效果[①](图3.118，图3.119)。

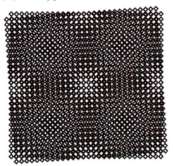
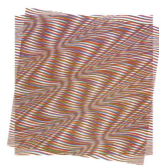
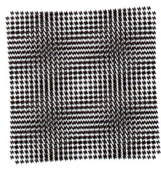

图3.114　叠纹的构图一(马佳)　　图3.115　叠纹的构图二(利用B.莱利创作的图形进行的重叠)　　图3.116　叠纹的构图三(马佳)

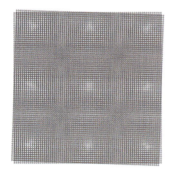

图3.117　叠纹的构图四(马佳)　　图3.118　视幻构图效果一(圆圈0°、22°、45°、67°的叠纹)　　图3.119　视幻构图效果二(方框0°、22°、45°、67°的叠纹)

① 视幻艺术，即视觉艺术(Optical Art)，又称为光效应艺术，盛行于20世纪60年代中期。通过光学、物理学、心理学等方法，巧妙地利用简单的几何形体的重复或中断和结构的连续与并列，以及拷贝和复制，运用数学的方法对这些形状加以组织，创造出引起立体、波动等错觉效果的美丽图案，进入一个变幻莫测的幻觉世界。这是精心计算的"视觉的艺术"，所以有人把光效应艺术当作视觉艺术的科研成果来看待。

第三节　构成元素之面

一、面的特点和性质

二次元空间构成的形都可称之为面。面的形态，有伸展性，富有扩张感的整体视觉特征。

面的形态也可从动态或静态两个角度阐述。从动态的角度上，面是线运动所形成的；从静态的角度上讲，它是体的表面。

面的不同形态，往往是点、线的移动与积聚所构成①。这里仅举以线的移动为例，当线以不同的形式移动，所产生的面也随之改变(图3.120)。

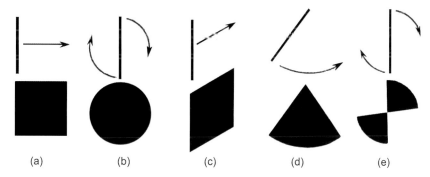

图3.120　不同的移动方式形成的面

面的大小、虚实都会给人以不同的视觉感受。大面积的面，给人的视觉以扩张感；小面积的面，则给以内聚感。充实的面，给人以力度感和量感。一般说来，与复杂的面形比较，单纯而没有中空或凹部的面形，较能感觉出面的扩张的力量及量感的充实性(图3.121)；虚的面形，往往给人以轻松而无量感，一般用来衬托实的面。如用封闭线所造成的中空面，"面"的感觉很轻薄，但它对作图界定出"面"的范围(图3.122)。当它内部有其他形时，形成一定比例的形底关系，决定形与底在构图中的整个画面效果。

图3.121　充实与中空的面

图3.122　空虚的面

面的构成效果如图3.123～图3.130所示。

① 点、线的聚集，会产生出面化的视觉效果，但不等于说，点或线的聚集所形成的面化就是面，除非点与线聚集在一起时，没有任何间隙，这时确实形成了面，但点和线的存在就没有意义了。所以点的面化和线的面化其实都是点和线的构成。

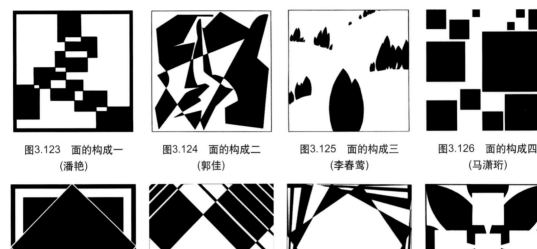

图3.123 面的构成一　　图3.124 面的构成二　　图3.125 面的构成三　　图3.126 面的构成四
（潘艳）　　　　　　（郭佳）　　　　　　（李春莺）　　　　　　（马潇珩）

图3.127 面的构成五　　图3.128 面的构成六　　图3.129 面的构成七　　图3.130 面的构成八
　　　　　　　　　　　（王春华）　　　　　　（李婷婷）　　　　　　（王麒麟）

二、点、线、面的关系

点、线、面的形态特征，都有其自身的独立性，而又是相互联系的。点的扩大即成面，面的缩小即成点；点的移动构成线，线的移动构成面。在造形中，点和线的排列或积聚，产生出线化或面化的视觉效果。因此，点、线、面三种形态的关系是相互关联，并且相对存在的。点、线、面作为构成设计的基本形态，形成了其特定的形态意义，点、线、面是造形活动中最重要的构成元素。

我们可用构成的观点，将繁杂纷乱的自然形态、抽象形态都可归纳为点、线、面等几何形态，并且以各自的、相互关联的形态创造一个新的视觉形式。这就是纯形态构成的设计形式。

第四节　构成元素之体

体是在空间中具有长、宽、深三维的形体。平面构成中的体是立体的"幻象"，只是一种视觉上的立体感受，称为"立体感"；立体构成中的体就是实实在在的体量感，其形态不论是视觉感受或者是触觉感受，都能感受到它的存在。从动态的角度看，体是面运动所形成的。静态的角度看，体是占据空间的实体。

体是封闭的空间实体，具有实实在在的体量感，所以具有重量感。体的表现重在具有重量感、稳定感、充实感的造形。体的构成，可用添加法(堆积)和消减法(切割、挖孔等)来进行造形。这也是传统的雕和塑的方法：雕是通过切割等雕刻手法进行造形；而塑则是通过堆积等塑造手法进行造形。同一形体，在不同的距离、不同的角度、不同的位置会呈现出不同的形态。换句话说，同一立体形象，因观察的角度、位置等变化，会出现不同的

形状，给人以不同的视觉感受。

在体的构成中，由于形态的高低、长短、厚薄等因素就形成了不同的立体感受。所以在进行体的造形设计中，除了上述的两种主要的方法，即添加和消减。还可以对形体进行折、叠、扭、弯曲等手法，使体在空间中出现形态的折叠或扭曲，位置的起伏等变化，使体的造形变化多端。

在体的构成中，由于使用的不同形态的材料，就呈现了不同的立体感受，即线立体、面立体和块立体构成造形。因为点的形状较小，即长宽高三个方向都较小，所以在体的构成中，一般不单独讨论点立体构成问题。

关于体的内容和造型方法，我们将在立体构成中，进行讨论。

第五节 骨格

在学习了形态构成元素之后，我们基本掌握了点、线、面造形的方法和体的基本概念。在这里我们重点讨论骨格的造形方法和特点。

前面已经讲过，骨格是平面构成中的关系元素，骨格是组合和排列形态的骨架(框架)。它的功能作用是使形态有秩序地编排，或者是在感觉上，形态经过了某种程序的组织。

经过各种不同的骨格编排，能构成各种不同的形态及画面气氛。在骨格中的框架里，形象可以做不同的编排，进行构成设计。骨格的宽窄变动，同时也是骨格所构成的每个单位的空间变动，包括形态的位置、方向的变化，在单位骨格中所形成的相互关系，能够产生构成后的原有形态的变异，创造出形态关系的整体效果。

一、骨格的种类

骨格，根据其性质与作用，分为规律性骨格、非规律性骨格、有作用性骨格、非作用性骨格。

1．规律性骨格：是以严谨的数列方式或几何关系构成的。如重复、渐变等框架所形成的构成形式，都是有规律性骨格(图3.131)。

2．非规律性骨格：是较为自由的编排形式，其中包括由规律性骨格的衍变构成，有着极大的"随意性"和自由性(图3.132)。

3．有作用性骨格：所谓有作用性骨格，其作用就是能给予形象明确的空间。形象排列在由骨格线所组成的单位空间内，每一个单位空间为每个形象所独有，可以分离与其他空间的关系。在有作用性骨格的空间之内，形象可以自由地变化位置和方向(图3.133)。当形象大于骨格线的空间时，形象超出骨格线的部分将沿着骨格线被切出(图3.134)。

在有作用性骨格中，骨格线的存在影响构成效果。具体设计时，可以全部保留骨格线，也可以不全部出现骨格线，允许出现变化，或使骨格线在使用的过程中，时而有，时而无，形成图形的流动性。

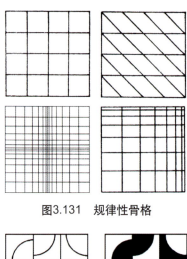

图3.131　规律性骨格　　　　图3.132　非规律性骨格

图3.133　形象在骨格线之内　　图3.134　形象在骨格线之外

4. 非作用性骨格：所谓非作用性骨格，指在这种骨格中，骨格线仅引导形象的编排，而不影响形象空间的分割。所以，它的作用仅给予形象准确的位置。

形象占据骨格线的交点，它不决定形象所占的空间，也不决定形象的方向。但非作用性骨格对形象或背景同样产生影响(图3.135)。

二、骨格的构成

在作骨格构成设计时，特别要着重进行"单位骨格"内"基本形"的构成设计的训练。在进行设计时，主要考虑单位骨格中基本形的形态简约性与不完整性，单位骨格中的形态越是简约、不完整，其在骨

图3.135　非作用性骨格

格中的变化越是丰富多彩。可将这个基本形进行正形、负形的变换。并且同时可再进行方向、位置等各种布局安排，得到变化万千的构图(图3.136，图3.137)。在图3.137中，为了表现该图形的各种变化，包括位置、方向、正负等，显得构图比较零乱。我们在作骨格构成时，还是应该注意图形之间的有机联系，这样才会使得构图美观。但是如果单位骨格中的形态是一个完整的形，则在骨格中的变换就受到限制，除了正负形的变化外，反而无法进行方向、位置等变化安排(图3.138)。图3.139也是这样，图形完整，反而变化受到限制。比较图3.136与图3.139的差异。

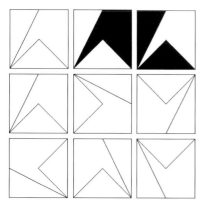
图3.136 多样变化的构图一
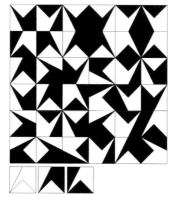
图3.137 多样变化的构图二

图3.138 方向、位置受限的构图一

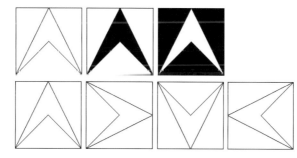
图3.139 方向、位置受限的构图二

所以在设计单位骨格中的基本形时，应注意以上问题，才能得到丰富变化的构图。图3.140是单位骨格中的一个四分之一圆弧造型，图3.141～图3.146是以其为基本形所作的构图变化。

在单位骨格中，由于存在骨格线的约束，骨格内的构形(基本形)本身可以是简约和不完整的。而且，正因为构形的简约与不完整，骨格构成才会有千变万化的构图。

图3.140 单位骨格中的基本形

图3.147～图3.159是骨格构成。

图3.141 构图变化一

图3.142 构图变化二

图3.143 构图变化三

图3.144　构图变化四

图3.145　构图变化五

图3.146　构图变化六

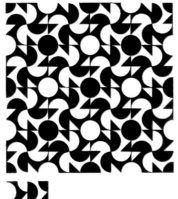
图3.147　骨格构成一(保鑫)

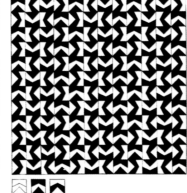
图3.148　骨格构成二(汤洋)

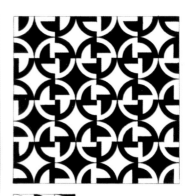
图3.149　骨格构成三(何继玲)

图3.150　骨格构成四(周正伟)

图3.151　骨格构成五(李春莺)

图3.152　骨格构成六(张泉)

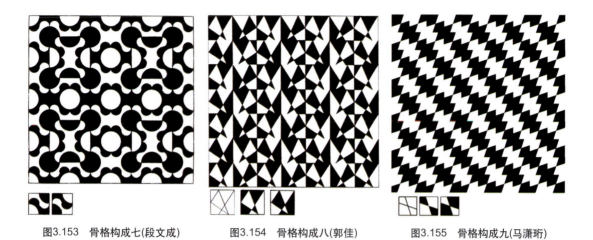

图3.153　骨格构成七(段文成)　　　图3.154　骨格构成八(郭佳)　　　图3.155　骨格构成九(马潇珩)

图3.156　骨格构成十(张涛)

图3.157　骨格构成十一(李岩)

图3.158　骨格构成十二(朱俊吉)

图3.159　骨格构成十三(高伟峰)

第三章　形态构成元素及骨格

第六节　基本形与单位形

一、基本形与单位形的异同

　　基本形最重要的作用，就是通过自身的位置和方向上的变化，或者由于不同的连接，产生出丰富多彩的构图。特别要注意，在骨格内的基本形，由于存在骨格边框的限制，它可以是简约的，甚至是不完整的。而没有骨格约束的基本形，则应该是一个完整的形，如图3.160所示，是一个由四分之一的圆弧组成的形态。图3.161～图3.164的图案都是这个形态组合而成的。图3.165与图3.166则是由人体的剪影组合变化而成的图案。所以图3.161～图3.166中，不管是简单的圆弧，还是复杂的人体剪影，因为图案都是它们自身衍生、发展而成，它们都是基本形。

图3.160　基本形

　　单位形则是一种具有非常简单边角关系的形。可以这样说，单位形是基本形中的一种形式，是简洁的基本形。正如正方形是矩形中的特例，是两对边长相等的矩形。基本形可以是简约之形，也可以是比较复杂之形，只要构图是由这个形衍生而成，不管它自身是简约的或者复杂的，这个形就是基本形。所以只有简洁的基本形才能称为单位形。

二、单位形的构图

　　图3.160这个四分之一圆弧，是一个简洁之形，也就是一个单位形。由它自身的连接配置的变化，就形成了不同的构图(图3.161～图3.164)。它的构图与骨格构图(单位骨格中的基本形)是有差别的，试比较一下(图3.141～图3.146)，就可看出这种差别。(图3.165，图3.166)则是由复杂的形体——人体剪影的基本形构图。

图3.161　基本形构图一

图3.162　基本形构图二

图3.163　基本形构图三

图3.164　基本形构图四　　　图3.165　基本形构图一　　　图3.166　基本形构图二

三、基本形的群化

基本形的构图，主要通过这个形态的"群化"，形成具有强烈视觉效果的构图。群化是指由一个个的基本形聚集在一起，所形成的图案视觉感，远比一个基本形强烈得多。比如，一个人穿着制服走正步与身着同样制服的10人方队走正步相比，后者就显得有一定的气势。那么，这个方队由1000人，或者10000人组成，迈着整齐的步伐行进，则是一种震撼了(图3.167~图3.169)。

 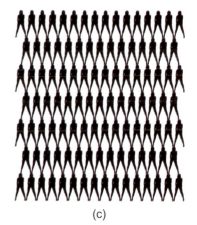

(a)　　　　　　　　　(b)　　　　　　　　　(c)

图3.167　基本形与群化

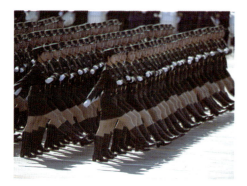

图3.168　阅兵式上的女兵　　　　　图3.169　北京奥运会开幕式之太极拳表演

四、单位形的繁衍构成

单位形的繁衍构成,目的是通过一个相当简洁之形,经过各种不同的连接排列和配置,会产生各种复杂的构图,从而说明简洁的形态和配置方法对构图变化的重要性,以及同一形态所能创造的图样有什么变化和能产生哪些种类的形态集合。

1. 单位形的决定

选择什么样的形作为单位形,主要是考虑这个形本身具有相当简洁的边角形态关系,并能在形态的聚合中产生丰富的变化。其次,在对单位形进行群化的过程中,必然会发生形态聚集,形成"形态融合"和由单位形所包围的"间隙空间"等现象。所以,在单位形的选择上,当以选择可能出现前述两种情形者为好。

基于以上的考虑,选择将正方形对角线分割后形成的三角形,并在这个等腰直角三角形的底边中心处挖出一个半圆,作为单位形(图3.170)。

2. 单位形的构图

通过单位形的组合、排列以及位置和角度的变化,这个单位形就能够组成复杂的形状(图3.171)。再进行连接配置,可以得到丰富的构图(图3.172~图3.179)。所以正如前述,单位形是简洁的基本形。

图3.170 由在等腰直角三角形中心处切割出半圆形成的单位形

图3.171 单位形的组合

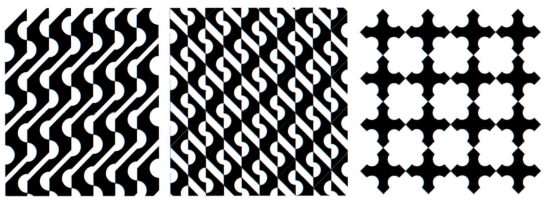

图3.172 单位形的构图一　　图3.173 单位形的构图二　　图3.174 单位形的构图三

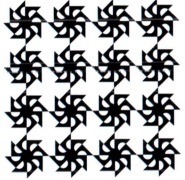
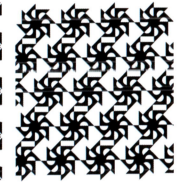

图3.175 单位形的构图四　　图3.176 单位形的构图五　　图3.177 单位形的构图六

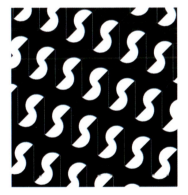

图3.178 单位形的构图七　　图3.179 单位形的构图八

思考题

1．点的性质和特点是什么？
2．点的造形有哪些方法？
3．线有哪些种类？
4．线的作用包括哪些内容？
5．线有什么样的性格特征？

6. 简述面的特点与性质。
7. 点、线、面之间的关系是怎样的？
8. 什么是体？
9. 平面中表现的体与立体空间中的体有什么不同？
10. 什么是骨格？其功能作用是什么？
11. 骨格的种类有哪些？
12. 什么是规律性骨格？
13. 什么是非规律性骨格？
14. 有作用性骨格的特点是什么？其作用是什么？
15. 非作用性骨格的特点是什么？其作用又是什么？
16. 在进行骨格构成时，单位骨格中的形象要注意什么？其变化又如何？
17. 骨格内的基本形与基本形的构图有什么差别？
18. 基本形与单位形有什么异同？

第四章 形式美学法则

　　人们对美的感受首先是由美的形式所引起的，人们在长期的审美活动中直接、反复地接触这些美的形式，因而使得这些形式具有了相对独立的审美价值和意义，即当人们接触这些形式时往往忽视它们所表现的内容，仿佛美就在于形式本身。事物的美首先表现在其完美的形式上，我们可以发现各种动植物的几何图形，它们大都遵循着形式美的法则。形式美的法则其实是自然法则。人类在总结自然物的美中发现了形式美法则。因为动物的肢体、植物的茎叶原本就是均衡、对称的。人类首先在对称、均衡、统一中发现美。形式美的法则，是人们在审美活动中对现实中大量与数和形相联系的美的形式因素的概括反映，人们对于形式美的观念是同数和形的概念密切联系的。而且，同对数和形的抽象一样，从具体的美的形式抽象出形式美的规律，这是人类实践经验和审美经验不断积累的结果。人类在长期的生产过程中，在审美实践中，逐渐产生和发展了对各种形式因素的感受能力，并逐渐掌握形式美的法则。在现代设计美学教育和设计中，形式美是极其重要的内容。

第一节　比例与数列

一、比例

　　比例是指一件事物整体与局部及其局部与局部之间的量度比率的约束关系。秩序是部分与整体的内在联系。比例与秩序是形成设计的严整性、和谐性和完美性的重要因素。分割，一般可以理解为利用比例、秩序等方法进行有目的的切割画面，形成富于节奏感的构图。

　　比例在构图中的作用是极其重要的，主要表现在两个方面。一是画面的长与宽的关系，即构成一个什么样的长宽比例关系，这个长宽的比例本身就对人的视觉会因选择的比例之不同，带来不同的心理感应；第二，是指图形与底的比例大小关系，即图形在整个构图中所占的分量，这对整个构图的形式美起着举足轻重的作用。而且，还和一些具体的数字有机地联系着。"美产生于度量和比例"，这一点在现代艺术设计中也是非常重要的。在构成的学习中，是通过用单纯的形态与比例之间构成一种和谐、均衡的关系。

　　我们可先通过讨论比例矩形，了解比例的一些具体运用方法。

　　1. 比例矩形

　　我们将通过比例关系，建立各种比例矩形。例如：一个矩形，其长与宽的比值，即是该矩形的比例。这时，比值越大，意味着该矩形越细长；比值等于1时，则该矩形为正方形。矩形的长宽比不同，给人的感觉也会不一样。在设计中，我们最常用到的是黄金矩

形、F矩形、根号矩形和正方形。正方形是一个特殊的矩形，我们已经很熟悉了。我们不再单独作介绍，但在作其他矩形时，会使用正方形。

2．黄金率与黄金比例矩形

古希腊人崇尚比例和秩序，特别是对黄金比例。他们认为在含有黄金率的形状中，具有和谐的比例和稳定的秩序美感。古希腊数学家、哲学家毕达哥拉斯就认为：数即万物。数构成了世界，也包含着整个世界的秩序与和谐。所以在古希腊的建筑和雕塑中，最具有美感的作品里，都含有黄金率。例如：雅典的帕特农神庙(Parthenon，祭祀雅典娜女神的神庙)(图4.1)、维纳斯像(图4.2)、波塞冬[①]像(图4.3)等，其重要尺寸的比例都符合黄金率。

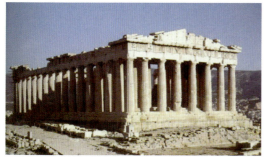

图4.1　帕特农神庙　　　　　图4.2　维纳斯像　　　　　图4.3　波塞冬像

又如圆内接正五边形中的五角星(Pentagram)(图4.4)，其边$AB:BD$、$AC:AD$或$BC:CD$都是黄金比。至于近代的绘画和雕塑中，黄金率的运用也是屡见不鲜的。

黄金率Φ，如用数学公式表示，为

$$\Phi = \frac{\sqrt{5}+1}{2} = 1.618$$

$$\Phi^{-1} = \frac{\sqrt{5}-1}{2} = 0.618 \quad (\Phi^{-1} = \frac{1}{\Phi})^{②}$$

由于公式中含有无理数$\sqrt{5}$，所以我们在作黄金率或黄金比例时，一般采用几何作图的方法，可获得精确的黄金分割点与黄金矩形。

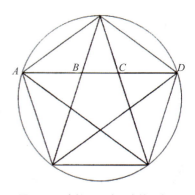

图4.4　圆内接正五边形中的五角星

(1)黄金分割点的作法。

① 作水平线AB，过B点作垂直线BC，使$BC=\frac{1}{2}AB$，连接AC。

② 以C点为圆心，BC为半径画圆弧交于AC上D点；再以A点为圆心，AD为半径画圆弧交于AB上E点。E点即是AB线段的黄金分割点(图4.5)。

(2)黄金矩形的作法。

① 作正方形$ABCD$，在AB上找到中点E，连接CE；

② 以E点为圆心，CE为半径，画圆弧交于AB延长线上F点；

[①] 也有说是宙斯。因雕塑被发现时已经遗失了手中的兵器。究竟是谁，那得看铜像手里的兵器：如果是三叉戟，是波塞冬，如果是雷电，那是宙斯。

[②] 古希腊人发现黄金分割存在循环关系：$1:1.618 = 0.618:1$，即$1/1.618 = 0.618/1$，1.618与0.618互为倒数关系。

③ 过F点作AB的垂直线交于DC延长线于G，矩形AFGD即是黄金矩形(图4.6)。

也可以利用黄金分割点的方法，画出黄金矩形。

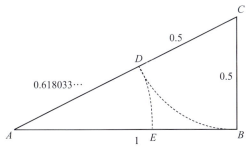

图4.5 黄金分割点的作法　　　　　　图4.6 黄金矩形的作法

黄金比例是具有稳定和秩序的比例关系。古希腊推崇稳定与秩序之美，故被视为最美的比例。黄金率在自然界中也随处可见，有些植物茎上，两张相邻叶片的夹角是137°28′这恰好是把圆周分成1:0.618的两条半径的夹角(严格地说，黄金率的圆弧角约为137°30′，说明植物的生长规律非常接近黄金率)(图4.7)。据研究发现，这种角度对植物的通风和采光效果最佳。甚至有些艺术家认为弦乐器的琴马放在琴弦的0.618处，能使琴声更加柔和甜美。人们还发现，一些绘画、雕塑、摄影作品的主题，大多数在画面的0.618处。因此，人们把0.618称为黄金数或黄金率。

其次，一个黄金矩形可分割成一个正方形与另一个黄金矩形的组合形式。可以这样不断地分割下去，得到一个充满节奏和秩序的构图(图4.8)。

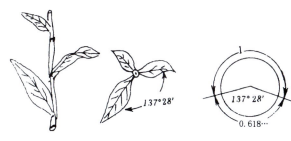
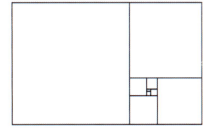

图4.7 植物茎叶及其俯视投影图　　　　图4.8 在黄金矩形内进行连续分割

以连续分割黄金矩形中的各个正方形的一边为半径画弧，然后连接这些圆弧就形成了黄金螺旋线(图4.9)，自然界中的鹦鹉螺的生长曲线很接近黄金螺旋线(图4.10)。

在设计中利用这些连接线所画的是圆弧或者是直线，且方向不同，连接后的效果也不一样(图4.11~图4.14)。

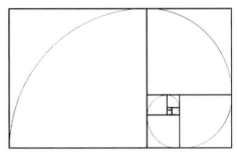
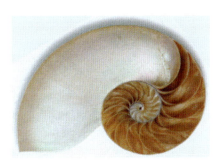

图4.9 黄金螺旋线　　　　　　　　　图4.10 鹦鹉螺的生长曲线

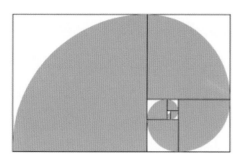
图4.11 矩形黄金分割与连线效果一

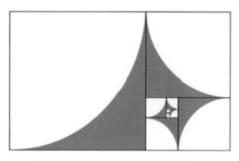
图4.12 矩形黄金分割与连线效果二

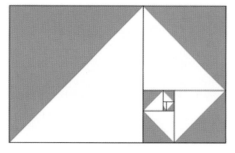
图4.13 矩形黄金分割与连线效果三

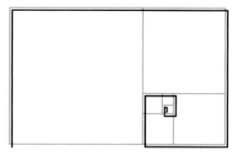
图4.14 矩形黄金分割与连线效果四

也可在正方形中，连续分割出黄金矩形，用直线连接这些分割线，成为矩形螺旋线(图4.15)。

图4.16是由四个黄金矩形所作的构图。小黄金矩形的长边的边长等于大黄金矩形的短边的边长，依次放大旋转排列，形成了一种节奏的美感。

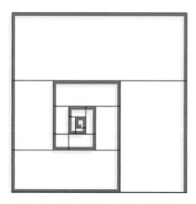
图4.15 正方形黄金分割与连线效果

图4.16 四个黄金矩形的构图

此外，当两个黄金矩形结合成一个矩形时，这时矩形的长宽比为1.236(即长边为2，短边为1.618)，我们把它称为F矩形(图4.17)，在西洋肖像绘画中，画面经常使用这个比例矩形(图4.18，图4.19)。如用数学公式来表示，为

$$F = \frac{2}{\varPhi} = 1.236$$

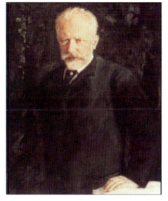
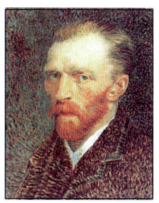

图4.17　F矩形　　　　　图4.18　柴可夫斯基画像　　　　图4.19　梵·高自画像

再如俄国肖像画家谢洛夫所绘的列维坦画像，原来画面的长宽比是一个横向稍大于纵向的接近正方形的矩形(图4.20)，如果构图使用F矩形的话，是否感觉画面更紧凑一些呢(图4.21)？

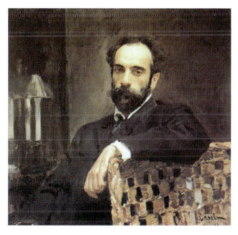
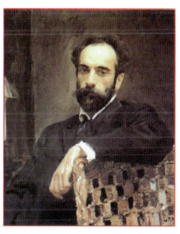

图4.20　列维坦画像原图　　　　　图4.21　列维坦画像F矩形图

3．根号矩形

根号矩形是指该矩形的长宽之比等于某个根号值。如$\sqrt{2}$矩形，其中长边是$\sqrt{2}$，短边为1。

根号矩形的绘制：$\sqrt{2}$，$\sqrt{3}$，…，\sqrt{n}矩形如图4.22所示。

图4.22

(1)√2矩形。

√2矩形具有一个特殊的性质，能够被无限分割成更小的相同比例矩形。这意味着当一个√2矩形被二等分时，得到2个较小的√2矩形；当被四等分时，得到4个较小的√2矩形；……正是因为这个原因，√2矩形是现代纸张尺寸体系的基础(如德国工业标准DIN)。这个标准体系不仅很简捷，而且最大限度利用了纸张，没有任何浪费(图4.23)。

将一个√2矩形连续二分之一分割形成等比变化的√2矩形，连接各√2矩形的对角线，形成一个直线型螺旋线。注意这些对角线彼此垂直或者平行，也说明了它们是相似的矩形(图4.24)。

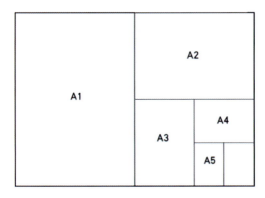 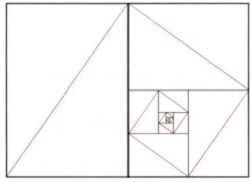

图4.23　√2矩形分割　　　　　　　　　图4.24　√2矩形分割与对角连线

对于根号矩形在设计中，最常用的是√2、√3和√5矩形。

(2)√3矩形。

√3矩形可以组成一个六边形(图4.25)。在自然界中，具有这种六边形特点的东西很多，比如像雪花(图4.26)和蜂窝等。

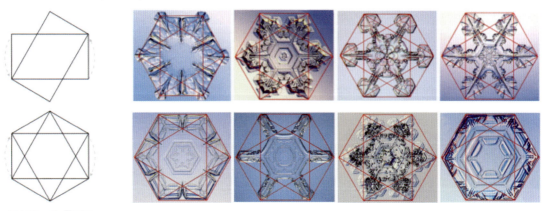

图4.25　由√3矩形组成的六边形　　　　图4.26　六边形的雪花

(3)√5矩形。

前面介绍了利用正方形画黄金矩形和根号矩形的画法。√5矩形可通过这两种方法画出。特别是通过黄金矩形画出的√5矩形，可以看出是由一个正方形和两个黄金矩形组成，或者是一大一小两个黄金矩形组成，也可以看成是由一个正方形加一个F矩形构成，非常优美(图4.27)。

图4.27 √5矩形

二、数列

前面讨论的问题，主要是具有长度、宽度（即面积）的形的两个数量间的比例。至于处理三个或以上的多种比值时，就必须进行数列的研究。按照某种的法则或者一定的规律所排列成的一群数，称为数列。以一定的法则所产生的数群均属数列。换句话说，数列就是以某种规律约束所构成的一组数群。数列对造形极有用处。但是，若计算和作图不能方便简单的话，则在实际运用中就不好使用。所以，这里提供以下几种有代表性的数列，通过相互比较，来探讨各种数列的特征。

1. 造形中常用的数列

(1)等差数列：A，$A+d$，$A+2d$，…，$A+(n-1)d$。（式中d为公差）。

等差数列，在坐标轴上，其形态是一条直线，倾斜的角度随数列的公差的大小变化。在造形上，其跳动的特点较为平缓。

(2)等比数列：A，Aq，Aq^2，…，$Aq^{(n-1)}$。（式中q为公比）。

等比数列，在坐标轴上呈一条曲线，在造形上，其跳动幅度就比等差数列大得多。

(3)调和数列：1，1/2，1/3，1/4，…，1/n。

调和数列是分数，如果觉得使用不方便的话，可以作这样的处理：先把分数换算成小数：1，0.5，0.33，0.25，0.2，0.17，0.14，0.13，0.11，0.1，…。然后把这个顺序颠倒后，各数扩大10倍，得到一个数列：1，1.1，1.3，1.4，1.7，2，2.5，3.3，5，10。这样一来，就比较便于使用了。

调和数列在坐标轴上的形态呈双曲线状。在造形上，若按整理成分数的数列形式，其跳动的幅度也较为平缓，若与公差为1的等差数列相比时，其幅度的跳动也较小些。

(4)斐波纳契数列：1，1，2，3，5，8，13，21，…，P，Q，$(P+Q)$，…。

斐波纳契数列[①]在造形的意义上，是一个非常重要的数列。这个数列有一个特点，在邻接二项的比值近似黄金率。即当数列的数值较大时，后项与前项的比值接近黄金率（黄金率是一个无理数，为了说明问题，在下面的数值中取到小数点第9位，即黄金率为1.618033989），如：21/13 = 1.615384615，34/21 = 1.619047619，55/34 = 1.617647059，

① 斐波纳契数列，在数学中，其通项公式为$u_n=\dfrac{1}{\sqrt{5}}\left[\left(\dfrac{1+\sqrt{5}}{2}\right)^n-\left(\dfrac{1-\sqrt{5}}{2}\right)^n\right]$。在造形设计中，为方便运用，通项公式可简化为$u=p+q$，即后项为前两项之和，所以组成1，1，2，3，5，8，…，p，q，$p+q$，…的数群。数列中前两项为1。这是该数列的特征之一。有的资料把斐波纳契数列作1，2，3，5，8，…的排列，就削弱了这个特征，也容易混淆，更不符合斐波纳契数列的规律。

89/55 = 1.618181818，144/89 = 1.617977528，233/144 = 1.618055556等等。我们可以看到，选择的相邻两项越靠后，即数值越大，比值越接近1.61803989。

斐波纳契数列在造形上，其跳动的幅度，在等差数列与等比数列之间。

2．其他数列

(1)佩尔数列：1，2，5，12，29，70，169，…，P，Q，(P+2Q)。

我们细心观察佩尔数列[①]时，也会发现，在数列中，当数值较大时，邻近二项的比值与$\sqrt{2}$有联系。这里$\sqrt{2}$取为1.414213562，佩尔数列相邻二项的比值近似等于$1+\sqrt{2}$。如：29/12 = 2.4166666667，70/29 = 2.413793103，169/70 = 2.414285714，408/169 = 2.414201183，依此类推。

佩尔数列其跳动的幅度大，变化激烈，在造形上是一个强有力的数列。

(2)通过几何方法创造的数列。

通过几何作图等方法，可得到不同的数列。如在半圆上取相同的间隔(图4.28)，(图4.29)中，在圆的半径上取相同的宽度，但形成的垂线的间隔宽度却不相同；图4.30则是以相同半径在等间隔的距离上画半圆，然后连接这些圆弧的交点，所形成的数列。

图4.28　几何方法形成的数列构图一

图4.29　几何方法形成的数列构图二

图4.30　几何方法形成的数列构图三

三、比例的分析与运用

比例在设计中的作用是非常显著的。一个物体看上去是否协调、舒服，关键是在于有一个恰当的比例关系。比例的运用主要几个方面。一是形体的长宽比；二是物体的整体与局部之间的关系；三是图形在画面中所占据的大小。以上均与比例相关。

不同的矩形，由于其长宽比值不同，形成不同比例的矩形。这些不同长宽比例的矩形本身就会给人以不同的视觉感觉。在设计中，往往利用这种特点进行造型设计。

1．正方形

正方形是一个特殊的矩形，长宽比为1。从理论上讲，正方形可以连续分割成大小不等的黄金矩形(图4.31)，或者根号矩形(图4.32)。而且正方形的形态端庄大方。

① 佩尔数列，在数学中，其通项公式为 $p_n = \dfrac{(1+\sqrt{2})^n - (1-\sqrt{2})^n}{2\sqrt{2}}$。

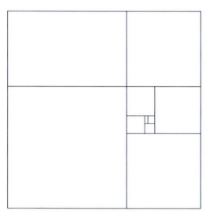

图4.31　正方形内部连续分割的黄金矩形　　　　图4.32　正方形内部连续分割的各种根号矩形

2．$\sqrt{2}$矩形

$\sqrt{2}$矩形由于它的特殊性质，一般来说，大多数书籍、杂志和报纸等印刷物都采用这种形式。主要是能最大程度地节约纸张。当然$\sqrt{2}$矩形也是一个优雅的矩形。

3．斐波纳契数列与黄金比例

黄金比例被人推崇，是因为在自然界中，大多数的生物在其成长过程中，含有这个比例的因素，都在努力地接近黄金比例。所以严格地说，大多数生物成长的规律符合斐波纳契数列(图4.33)。因为随着斐波纳契数列级数的增长，后项与前项的比值越来越接近黄金率。在图4.34中，松果的生长规律是两组曲线：右旋为8条，左旋为13条，恰是斐波纳契数列中相邻的两项数值。

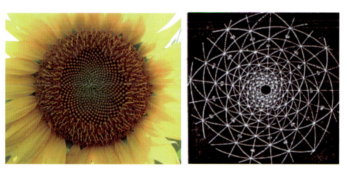

图4.33　向日葵的种子同样按照斐波纳契数列方式排列

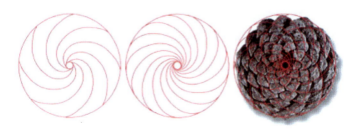

图4.34　松果的生长规律曲线与实物

在古希腊的雕塑作品与建筑中，大都是采用黄金比例进行造型。如下面这些雕塑作品，其身长与器官之间都是按照黄金比例的度量进行塑造的(图4.35～图4.40)。

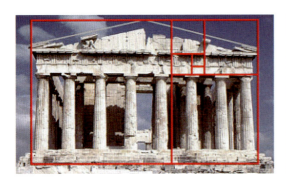
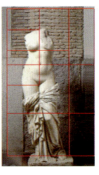
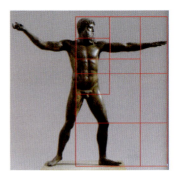

图4.35 帕特农神庙比例分析　　图4.36 维纳斯塑像的比例分析　　图4.37 波塞冬塑像的比例分析

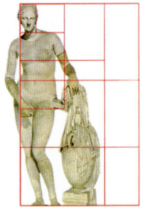
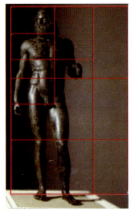
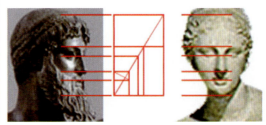

图4.38 尼多斯的维纳斯塑像的比例分析　　图4.39 青铜武士塑像的比例分析　　图4.40 塑像脸部比例分析

在西方的绘画作品中，采用黄金比例的情况同样也是很多的。我们对一些经典作品进行分析，也能找到这种规律(图4.41～图4.44)。

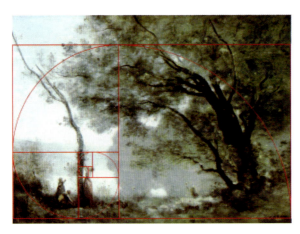
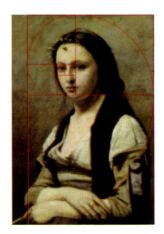

图4.41 《孟特芳丹的回忆》柯罗　　图4.42 《珍珠女》柯罗

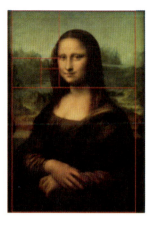 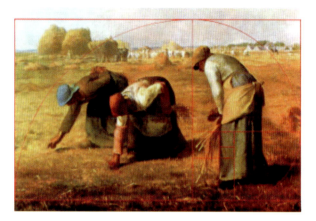

图4.43　《蒙娜丽莎》达·芬奇　　　　　　　图4.44　《拾穗》米勒

同样，在现代美术作品中，采用黄金比例的例子也是很多的。在摄影作品中，很多摄影者也偏爱这种构图形式(图4.45~图4.48)。

 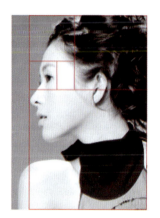

图4.45　摄影作品中的黄金比例构图一　　　　图4.46　摄影作品中的黄金比例构图二

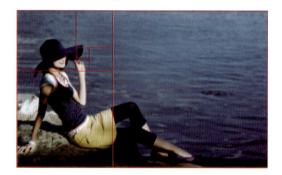

图4.47　摄影作品中的黄金比例构图三　　　　图4.48　摄影作品中的黄金比例构图四

在中国书法的字体书写的研究中，著名的书法家启功也曾尝试利用黄金比例。他用黄金率绘制成"黄金格"(图4.49)来进行书写，这种格子有别于传统汉字书写的米字格或者九宫格等。在这个方形格子的框架中，等分为8×8的小方格，利用黄金分割，在第3个格子与第5个格子的地方形成四个节点。比例为3∶5，即0.6，近似黄金率0.618。在书写汉字的笔划时，要充分利用这四个节点(图4.50)。

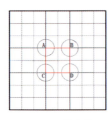

图4.49　黄金格　　　　　　　　图4.50　利用黄金格的汉字书写

第二节　分割

　　分割是构成中的重要设计手段。在设计中，很多功能的实现和形式的区别，都是靠分割来完成的。而且通过分割，能造成比例适当、排列有序的视觉美感形式。

　　分割有规律性分割和自由分割。前者构图整齐、严谨，使画面充满了秩序和节奏；后者可使用曲线和直线来进行自由地分割，画面具有流畅性和自由的变化(图4.51)。在构成设计中，分割主要是讨论规律性的分割。而自由分割则必须遵循必要的"规则"，才能在所谓"自由"中体现出美感。

　　对正方形进行分割，也可得到黄金矩形和根号矩形。特别是通过在正方形内连续的分割，可得到各种根号矩形，且分割线又可构成一个数列(图4.52)。

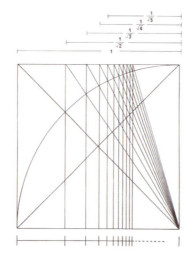

图4.51　正方形内的连续分割所构成的数列构图　　　　图4.52　曲线自由分割

　　分割的形态，既可是几何性的，也可是具象性的。前者简洁而单纯；后者富有变化和情趣。从造形的角度上讲，具象的分割更具想象力。

　　在规律性的分割中，主要有等分割和渐变分割两类。

一、等分割

　　等分割有两种形式：

　　1. 等形分割：分割而成的形与形完全相同，形成了整齐规范的构图。

(1)几何等形分割：形体简洁，构图整齐(图4.53)。

(2)具象等形分割：由于运用了具体的形象(包括对具象的抽象图形)，使得构图充满了情趣(图4.54)。

图4.53　等形分割(李春莺)

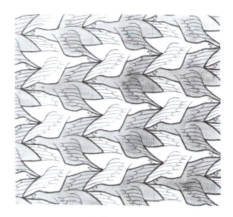

图4.54　具象等形分割(M.C.埃舍尔)

等形分割作品如图4.55～图4.62所示。

图4.55　等形分割一(保鑫)

图4.56　等形分割二(段文成)

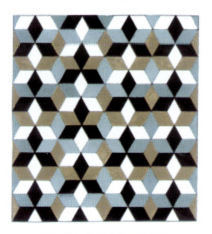

图4.57　等形分割三(杞林)

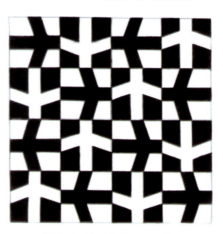

图4.58　等形分割四(周正伟)

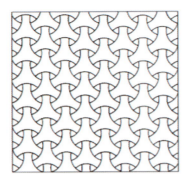
图4.59　等形分割五(张泉)

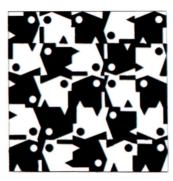
图4.60　等形分割六(顾云华)

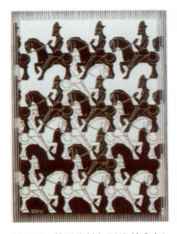
图4.61　等形分割七(M.C.埃舍尔)

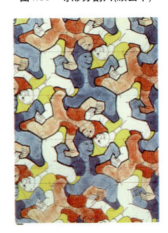
图4.62　等形分割八(M.C.埃舍尔)

2．等量分割：在等量分割中，同样有几何形和具象形分割。

(1)几何形分割：分割而成的形，其形状有所不同，但面积一定完全相等。例如一个正方形，若把它四等分，有不同的分割方法。虽然分割后的形状各异，彼此之间形状不同，但面积则完全相同(图4.63)。

等形分割后的形态完全相同，故造形严谨。若造形过分简单，就会缺乏变化；而等量分割，由于形状互异，面积相等，所以在视觉效果上，既富于变化，又在量感上予以均衡感和安定感(图4.64)。

图4.63　等量分割

图4.64　几何形分割

(2)具象形分割：分割后形成的形体各异，形不同，且量相等。所以构图比起几何形的等量分割更富于表现力(图4.65)。

图4.65　具象形分割(M.C.埃舍尔)

等量分割的构图如图4.66～图4.69所示。

图4.66　等量分割构图一(齐月媚)

图4.67　等量分割构图二(周正伟)

图4.68　等量分割构图三(M.C.埃舍尔)

图4.69　等量分割构图四(M.C.埃舍尔)

二、渐变分割

渐变分割是利用数列等方法，对分割线的粗细和间隔的宽窄按照某一规律依次增大或减小，形成一个级数构图的分割。因为是有规律性的，故在变化中具有统一性。这是一种具有动力感和统一性的分割构成。等差级数变化较小，等比级数的变化较大，在视觉效果上，呈现不同的感觉。变化率大的，呈加速度量变，颇具快感。

在自然界中，很多动植物的生长规律都符合某一数列特征，即呈规律性的渐变。如植物的茎和叶片的生长过程，均带有数列的变化规律。向日葵的种子排列的螺旋线呈现斐波纳契数列的规律排列。海贝的生长也是呈现出相似的规律。

1．垂直、水平分割：垂直与水平分割是一种最基本的分割形式。按照某种级数变化规律进行分割构成，会造成愉悦有序的构图。当然可以把垂直分割与水平分割综合运用（图4.70，图4.71）。

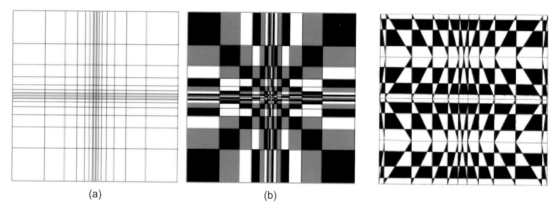

(a)　　　　　　　　　　(b)

图4.70　斐波纳契数列分割一　　　　　图4.71　数列分割作品(刘剑琼)

2．斜向、环状、漩涡状分割：这是把级数的分割用在倾斜的方向上，这时分割线之间的距离虽然是按某一级数或数列依次变化，但面积的变化就不一定是按所选级数或数列的规律而变。虽然这样，但变化是极有规律的，故整体上仍具有强烈的统一感。这种关系在环状和漩涡状的分割中，也同样可以看到这种现象（图4.72～图4.79）。

图4.72　斐波纳契数列分割二　　　　　图4.73　斐波纳契数列分割三

图4.74　斐波纳契数列分割四(马潇珩)　　图4.75　斐波纳契数列分割五(周林)　　图4.76　数列分割作品二

图4.77　数列分割作品三(申琳)　　图4.78　数列分割作品四(寸金翠)　　图4.79　数列分割作品五(周璟)

3．相似形分割

相似形分割也可有以下两种形式。

(1)几何形分割：利用几何形式进行分割，产生严格整齐，富有节奏的构图(图4.80)。

(2)具象形分割：这里所谓具象形，和上述一样，可以是自然形态，也可以是抽象的形式所表现的具象形态，通过这样的分割，能产生比几何形分割更有趣的构图(图4.81)。

图4.80　相似形的几何形分割　　　　图4.81　相似形的具象形分割(M.C.埃舍尔)

相似形分割一般是按照等比数列的规律进行分割的(图4.82～图4.85)。

图4.82 相似形分割一

图4.83 相似形分割二

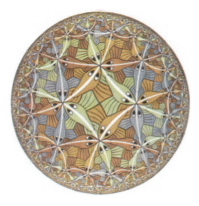
图4.84 《圆形极限》(M.C.埃舍尔)

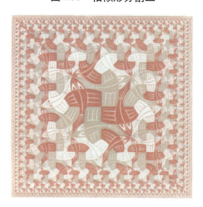
图4.85 《正方形极限》(M.C.埃舍尔)

三、自由分割

使用数学规律来进行分割，会产生整齐明快的秩序美；反之，若完全依赖感觉任意进行自由的分割，会产生出跳动、随意的效果(图4.86，图4.87)。但这种自由分割必须建立在设计者具有较好的艺术修养和感觉上。

图4.86 自由分割一

图4.87 自由分割二(李春莺)

自由分割的特征是，不拘泥于"任何规律"，排除了数理规则的生硬、单调，极力避免等距、级数、对称等，而留意每个造形要素均有不同的方向、长度、大小、形状等，在可能的范围内，力求变化，避开规则，追求自由。

但是，自由分割的"自由"必须建立在符合某种规律的基础上，要达到美的构图，必

须满足某种规律，没有绝对的"自由"，自由是"限制"和"约束"的孪生兄弟。上面所指的"规则"是数学上的法则，至于在进行自由分割造形构成时，若能同时满足变化率和统一率的造形规则，则是完全必要的，也才能产生美的效果。

- 变化率：设计元素之间没有相同之处，全为相异之形。强调造形要素多样性，相互对立，富有变化；
- 统一率：造形要素中存在某些共通的因素，具有一致性或者近似性，由此而使整体获得统一。

变化率与统一率表面上看好像是矛盾的：一个是强调不一样，一个是强调一样。其实上升到美学的层面上，其内涵是一种相互独立又相互联系的关系。即在变化之中，有一种内在的联系；在统一之中，又有变化的因素。

所以，在构成设计中，要辩证地使用好变化率与统一率之间的关系，即在变化中求统一；在统一中有变化，这样才能获得高层次的审美感受。

第三节 平衡与对称

一、平衡

平衡是造形构成中的重要美学法则。地球上的一切物体，在重力的作用下，都遵循着力学的原则，即物体的各部分之间保持着力的平衡关系，从而呈现出安宁、稳定的状态，这就是平衡。形体的平衡，即保持稳定的状态。这不仅实际上安全，而且感觉上舒服。

造形上的平衡观念，是人们在生活实践中，对实际力的平衡经验中形成的。关于力学的平衡，是物理学研究的范畴；另一方面，平衡又可以通过视觉心理来感受，属于心理学的，是美学研究范畴，是造形设计中主要研究的问题。在造形中，不同的形态，不同的色彩，不同的肌理，在人的视觉心理上，表现出不同的重量感觉。如面积大的感觉重，面积小的感觉轻；直线感觉重，曲线感觉轻；深色感觉重，浅色感觉轻；粗糙的肌理感觉重，光洁细腻的肌理感觉轻；等等。造形上的平衡感，就是借助造形要素的巧妙安排布置来表现的。

平衡的基本形式主要有下面两种。

(一)基于力学形式的平衡

1．对称的平衡：物体距支点的距离相等，重量相等，形态可相同或不同(图4.88(a)和图4.88(b))。

2．不对称的平衡：物体距支点的距离不同，重量大的离支点近，重量小的离支点远。即支点两端物体的重量和到支点的距离的乘积相等(图4.88(c)和图4.88(d))。

重心是平衡的重要概念，其重心的位置是决定该物体或画面是否平衡的关键。一般而言，物体的重心处于该形体的几何中心。所以在进行设计时，以画面的几何中心位置为重心，围绕重心进行图形的配置，这样就容易使画面平衡。

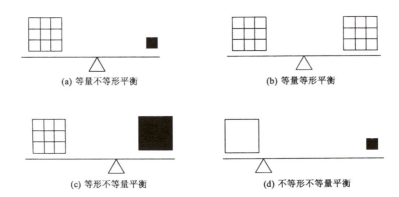

图4.88 量与形的平衡

(二)均衡，是一种在构图中，从形态的配置、量感及其色彩关系等方面都不满足力学的平衡原则，而是在视觉效果上通过调整，达到整体在视觉上平衡的一种构图形式，即视觉的平衡，称为均衡。这种通过视觉得到的平衡，布局较为自由，形式富于变化，构图中充满一种张力，效果生动、活泼(图4.89)。

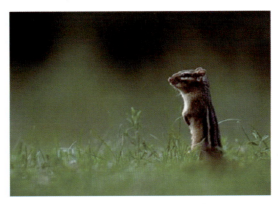

图4.89 满足视觉平衡的影像

在图4.89中，小松鼠在图的右侧，左侧是空旷的，这种构图并不满足力学的平衡。但是，由于小松鼠的视线往左侧眺望，视线似乎填补了左侧的空虚，这时构图通过视线的调整，达到了视觉的平衡。而在图4.90与图4.91中，构图既不满足力学的平衡，也达不到视觉的平衡。

图4.90 力学、视觉均不平衡的影像一

图4.91 力学、视觉均不平衡的影像二

均衡的构图案例如图4.92～图4.95所示。

图4.92　均衡的构图作品一(孙晶)

图4.93　均衡的构图作品二(陈丽艳)

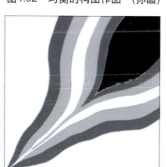

图4.94　均衡的构图作品三(李莹)

图4.95　1998年嘎纳广告节平面设计金奖

二、对称

平衡中最容易达到的形式，就是对称。

对称在美学观念中是形成美的主要因素之一，也是人类最熟悉的形式。在生物学中，从非对称到对称是低等向高等进化的一种标志。人与动物天生的对称外表，形成了人固有的对称观念。过去在造形中使用的对称形式，一般有线对称和点对称。随着对造形方法的研究和发展，以及对数理概念的引进，现代对称的概念发生了变化，增加了一些内容。

(一)对称的种类

1．线对称(镜照s)：以一条线为对称中心，这条线叫做对称轴，图形在其左右、上下或者倾斜两侧均等布置。即在以中心对称轴两侧图形的全部对应点，相对于轴处在等距离的位置。以对称轴对折，图形完全可以重合，所以也称为"镜照"，即如同照镜子所产生的图像。也有资料把这种构图称为对映(图4.96～图4.98)。

图4.96　天安门

图4.97 镜照构图作品(周林)　　　　　图4.98 大众标志

2．点对称(回转d)：以一个点作为对称中心，将图形按照一定的角度(如120°，90°，60°，30°，…)在点的周围作回转排列，构成放射状的对称。通过对称中心两端的图形的对应点，距离是相等的。所以构图也称为回转对称、放射对称或者辐射对称(图4.99～图4.102)。

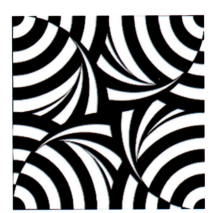

图4.99 点对称构图一(罗颖)　　　　图4.100 点对称构图二(闻丽岗)

图4.101 点对称构图三(王燕)　　　　图4.102 点对称构图四(周林)

当图形以180°所形成的相互逆转的点对称，也称为逆对称(图4.103～图4.108)。如太极图就是典型的逆对称图形。

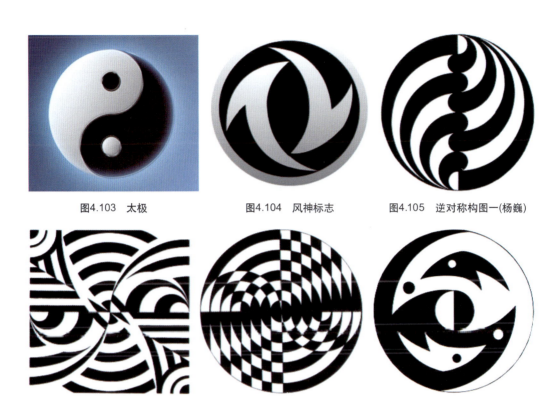

图4.103　太极　　　图4.104　风神标志　　　图4.105　逆对称构图一(杨巍)

图4.106　逆对称构图二(白玲)　　图4.107　逆对称构图三(杨旭)　　图4.108　逆对称构图四(杨兴美)

3．平动对称(t)：即平行移动对称。当图形移动时，图形中的两点的连线与在任何位置上图形的两点的连线保持平行，这时，图形移动所产生的变化，称为平行移动对称，简称平动对称(图4.109)。

4．相似对称(h)：把图形按一定的比例放大或缩小，所产生的形状相同而大小变化的对称方法，称为相似对称。对于形的扩大或者缩小，会产生出动力之感(图4.110)。

图4.109　平动对称

图4.110　相似对称

回转对称、平动对称、相似对称既保持了平衡的基本属性，同时也都有运动的意味。即在平衡中，产生了动感效应。

线对称，其形式庄重、稳定、安宁。我国传统的艺术，特别是建筑样式一般都是严格按照线对称建造的。点对称的构图，既有对称平衡之感，又充满了活力和动感。这种形式被充分运用在企业标志和商标设计中。至于平动和相似对称，本身就有运动的因素，能体现构图的动态的张力和力度感。

以上四种最基本的对称形式，若加以混合操作，便会使得对称的种类随之激增，扩大了对称的表现方法(表4-1)。

表4-1 对称的基本形式和混合操作表现一览表

分类	编号	图示	分类	编号	图示
基本形式	1. 线对称(s)		两种形式混合使用	9. d + h	
	2. 点对称(d)			10. s + h	
	3. 平动对称(t)		三种形式混合使用	11. t + d + h	
	4. 相似对称(h)			12. t + s + h	
两种形式混合使用	5. t + d			13. d + s + h	
	6. t + s			14. t + d + s	
	7. d + s		四种形式混合使用	15. t + d + s + h	
	8. t + h				

混合对称构图案例如图4.111～图4.121所示。

图4.111 左：沙滩的足印
　　　　右：t + s对称(白鸟统子)

图4.112 s + t对称操作的说明图
　　　　(朝仓直巳)

图4.113　t+s对称(谢忠明)

图4.114　d+h对称(谢忠明)

图4.115　t+h对称

图4.116　t+h对称

图4.117　d+h+s对称(李秀珍)

图4.118　h+s对称

图4.119　d+h+s对称(朝仓直巳)

图4.120　s+h对称(鄌珍王)

图4.121　d+h对称(近岛崇弘)

(二)次对称

在整个构图中，大的关系都是对称的，只是在局部或少许的地方出现了差异或变化。这种构图叫做次对称或亚对称。特别当整个构图都是由排列井然有序的形态构成时，在某个地方出现了局部的变化，打破了严谨的秩序和节奏，这种次对称也可称为"特异"。特异的构图可在变化之处，引起视觉注意，成为视觉中心(图4.122)。但特异的含义没有次对称广泛，有的次对称可以称为特异，但有的构图却只能叫做次对称(图4.123)。

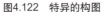

图4.122　特异的构图　　　　　图4.123　严格对称中的色彩变化(朝仓直巳)

第四节　对比与调和

一、对比

对比是强调性质相反的造形要素之间的差异，体现变化的效果，即对造形要素进行比较，形成强烈的反差，如形态的大与小、圆与方、直与曲，肌理的粗糙与细腻，色彩的冷与暖等，形成互比互衬，进而达到强烈的视觉感受。由于造形要素相互比较，造成了强烈的紧张之感，使画面刺激、活泼、新颖(图4.124～图4.128)。

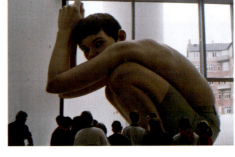

图4.124　加拿大艺术家卡米耶阿伦的作品　　　　图4.125　艺术家Ron Mueck超级现实主义作品

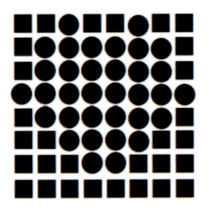

图4.126　对比构图(马潇珩)　　　　　　图4.127　对比构图(李仟才)

图4.128　人躺椅(斯图尔特·默多克)

事物都是在对比中存在的，没有大就无所谓小，诸如长短、曲直、凹凸等都是相互对立的因素，它们的关系就是对比关系。

对比，形成视觉上的张力，给人一种明朗、肯定、强烈、丰富和清晰的视觉感。对比，还可以引向不安的感觉而产生动感。调和则是在视觉上给人以和谐、安宁和平衡的感觉。这种感觉比对比的关系复杂得多。在构成中只强调调和，则会显得单调、枯燥、烦闷、乏味；但过于强烈的对比则混乱、刺激、不安、动荡，从而破坏整体的统一性。这就要求我们在处理局部关系时，要恰如其分地根据整体需要，调整各个局部之间的对比度，使各个局部在对比中求得和谐统一。几种关系的对比如下。

形态——形状、大小、长短、方圆、曲直、起伏、向背、屈伸、凹凸、反正、多少、粗细、钝锐、偶奇、简繁、动静等。

色彩——色相、明暗、纯度、冷暖、轻重、软硬、进退、胀缩、清浊、强弱等。

结构——主从、疏密、虚实、纵横、高低、远近、简繁、开合、呼应、动静、稳定和不稳定、垂直和水平、对称和均衡等。

技法——轻重、厚薄、浓淡、粗细、强弱、干湿、刚柔、收放、枯润、虚实等。

二、调和

调和是将构成的各个要素集中为统一的力和势，使它们和谐地共处于一体。各因素能调和统一，是因为有一定的共同性贯穿其中。求同存异是调和之道。

调和是强调造形要素之间的共性，即统一性，如色彩的统一，形体的统一，肌理的统一等。对比虽然具有巨大的刺激性，是导致知觉快感的重要因素。但是各种造形要素之间若缺乏有机的联系，全是零散地、各自为政地拼凑在一起的话，从整体上看，便无法获得高层次的美感。因此，调和是一个比对比更为复杂的造形法则，在一些强烈的对比关系中要达到某种调和，就必须调整对比因素的关系，使其中某些因素达到统一，才能形成调和的效果。如图4.129中的马和山石，本来是两种不同的物质，但通过斑纹和色彩等的处

理，两者很好地调和了，产生了视幻般的视觉效果，使得画面生动有趣。

图4.129　杂色马(伯夫·杜利特尔)　　　　　　　图4.130　《自然的恩惠》(R.马格利特)

完美的设计必须具有统一和谐的美感。统一是造型要素共性因素的表现，使人产生单纯和谐而有序的舒适感觉。

对比是强调图形的差异，而调和是强调图形的相似。它们在构图中形成一对矛盾，此消彼长。强调了对比，调和就减弱；强调了调和，对比就减弱。试比较图4.131、图4.132和图4.133。

对比，调和是构成的一个重要法则，是获得变化中求统一的重要手段。调和是外，统一是内。调和是形式美，统一是精神美。

只有统一而无变化，会显得单调死板。因此，美的设计必须具有统一中的合理变化。利用表现形式的差别与多样性，才能造成生动、活泼的美感。多样统一的因素体现了生活、自然界中对立统一的规律。变化与统一保持有机地联系，才能获得高层次的审美快感。美学中的"多样的统一"，就是这个道理。

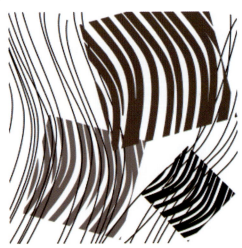

图4.131　(杨伟路)　　　　　　　　　　　　　图4.132　(杨伟路)

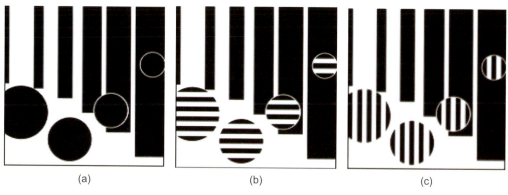

图4.133

思考题

1．什么是比例？
2．为什么说比例在构图中作用是极其重要的？
3．什么是数列？
4．在造形设计中，常用的比例和数列有哪些？
5．斐波纳契数列与黄金比率有什么联系？
6．佩尔数列与$\sqrt{2}$有什么联系？
7．分割有哪些方法？
8．什么是变化率和统一率？
9．为什么说平衡是造形设计的重要基础能力之一？
10．对称的基本操作有几种？
11．什么是次对称？
12．对比强调的是什么？
13．调和又突出什么？

第五章 设计技法

在前面的章节中,我们学习了分割和比例。在本章中,我们要学习如何在二维的平面上表现出三维和四维世界的技法。即如何把三次元的立体感、空间感及四次元的动态感等表现在二维的平面上,并扩展到形态的解构、变形及形象之间的转换等设计手法。更重要的是,能将这些方法融会贯通,举一反三,创造出丰富的造形设计技法。

第一节 重叠的运用

重叠是指物体相互覆盖。不透明的物体相互重叠、透明的物体相互重叠,视觉效果是不同的。所以可以通过重叠的方式,很容易地进行立体感、透明感等的表现。

重叠时,如果上面的图形遮住了下面图形的部分形态,便会产生上下前后的关系。利用这种感觉,就能表现出具有深度感的立体效果(图5.1～图5.5)。

图5.1 体现深度的重叠一(张娉)

图5.2 体现深度的重叠二(李夏漱)

图5.3 体现深度的重叠三(张少晗)

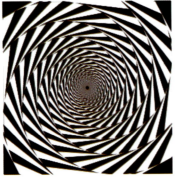
图5.4 体现深度的重叠四(莫盈盈)

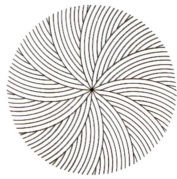
图5.5 体现深度的重叠五(欧阳乔榆)

一、立体感的表现

除使用重叠的方式表现立体感之外，还可利用如下技巧。

1．透视原理的运用。利用透视的方法，可以容易地制造出三维的立体感效果。我们平时在观测物体时，形态呈现近大远小，色彩呈现近深远淡，相同的排列物体呈现近宽远窄，近疏远密等。只要图形具有这样的透视的效果，就会产生立体感。另外还包括向一点集中的形态。向一点集中的线群或点群，不仅在画面上造成疏密或浓淡，同时具有透视图法的暗示作用，所以可造成强烈的远近感的幻象。图5.6，图5.7所示的透视方法是表现立体感最常用的方法。

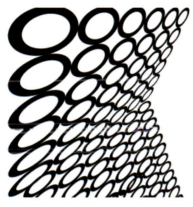

图5.6　透视法构图一(赛助力)　　　　图5.7　透视法构图二(蒋娟)

2．方向改变的平行线。平行线若在中途被改变方向，立刻会产生凹凸之感，出现立体效果。平行线在某处被折曲以后，可变成直线或者变成曲线，前者显得比较坚硬(图5.8)，后者则显得优雅(图5.9，图5.10)。

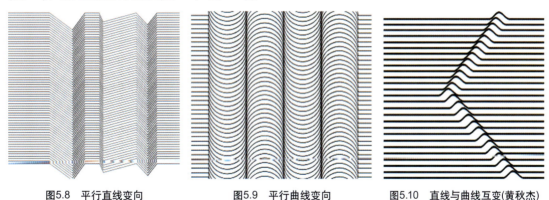

图5.8　平行直线变向　　　　图5.9　平行曲线变向　　　　图5.10　直线与曲线互变(黄秋杰)

曲线也可进行这样类似的处理，表现出优美的立体效果(图5.11)。

线条的方向改变或者线条在改变方向时加上粗细变化产生的立体感如图5.12～图5.16所示。

图5.11　曲线变化的立体感(刘梅)

图5.12　下降(B.莱利)

图5.13　粗细变化的变向线条
　　　　(马潇珩)

图5.14　凹陷的线条(李仟才)

图5.15　粗细与方向变化的直线产生
　　　　重叠效果(杨伟路)

图5.16　有凸起效果的线条构图
　　　　(李仟才)

二、透明感的表现

"透明"的本质在于通过前面的物体看到后面的物体。所以在平面设计中要表现出透明感，主要是通过重叠的配置处理。当物体重叠在一起时，重叠部分不能隐而不见，这是表现透明的要点(若上面或前面的物体遮住了下面或后面的物体，则有了上下或前后的关系，表现出立体感效果)。所以，要表现透明感，就在于形态的重叠配置。

由于线细、点小，重叠时原来的形态可充分地看出来，也就很容易地表现点和线的透明感。使用的线越细，透明的效果越明显。如果大小点或者粗细线混用，便会产生距离感，从而造成具有空间深度的透明感(图5.17～图5.20)。

图5.17　曲线的透明感效果一(赵林)

图5.18　曲线的透明感效果二(赵林)

图5.19　曲线的透明感效果三(李夏溦)　　图5.20　曲线的透明感效果四(孙鑫立)

在作面的透明感表现时，情况要比点、线复杂一些。面与面重叠，两者在重叠的部分形成中间色，这时上下形态都能看得十分清楚，由于局部的重叠，造成了透明感(图5.21～图5.24)。

图5.21　面的透明感一(李育学)　　　　图5.22　面的透明感二(孙晶)

图5.23　面的透明感三(马潇珩)　　　　图5.24　面的透明感四(刘鑫禹)

此外，在摄影中，利用多次曝光，或者多重晒印，也可以形成透明感的构图(图5.25，图5.26)。

值得注意的是，在使用不透明的色料进行透明感的构图时，重叠部分的色彩与浓淡要加以推敲，才能造成效果明显的透明感(图5.27～图5.30)。

另外，有计划地改变线的粗细，也能表现出透明感。这种透明感有深度感，好像透过百叶窗看到后面的物体(图5.31，图5.32)。

图5.25　重复曝光形成的透明感　　　　　　　图5.26　X光摄影所呈现的透明感

图5.27　透明感构图一(薛凯)　　图5.28　透明感构图二(于伽怡)　　图5.29　透明感构图三(林远宏)

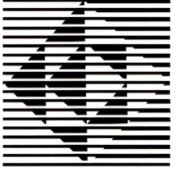
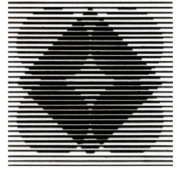

图5.30　透明感构图四(王春华)　　图5.31　透明感构图五(高俪)　　图5.32　透明感构图六(朝仓直巳)

第二节　动感的表现

我们生活在一个充满生命、活力的世界里，是由三维空间加一维时间所构成的。在静止的二维平面中，是无法直接表现动感和时间的。那么，如何把形态的"动感"表现于二维的画面中，即四维的幻象，这是这一节重点探讨的问题。

1. 局部的变动造成的动势。在秩序井然的形态或结构中，如果使局部或者一部分发生变动，就会出现动势。变动越大，动势的效果就越激烈(图5.33，图5.34)。

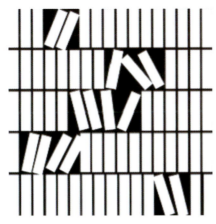
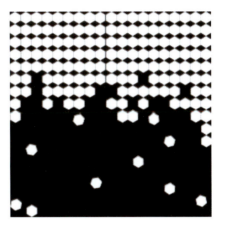

图5.33　局部变动的构图一(李金玲)　　　　图5.34　局部变动的构图二(李金玲)

2．倾斜的效果。斜线和倾斜的图形本身就呈现出不稳定的状态，形成了动的意象。利用这种意象很容易地诱导出动感(图5.35，图5.36)。

图5.35　倾斜的效果一　　　　　　　　　图5.36　倾斜的效果二

3．辐射或集中的动势。形沿着某种规律向外辐射，或者向某一点集中，特别是相似形的配置处理，就形成了向一定的方向移动的感觉，就会感觉到强烈的动势(图5.37～图5.39)。

图5.37　辐射形成的动势　　　　　　　　图5.38　集中形成的动势

图5.39　在按快门时同时改变焦距形成的动势照片

4．回转的图形。回转意象的图形，带有动的感觉(图5.40，图5.41)。特别是处理运动的物体时，使物体的图像模糊，更能体现出动感效果。

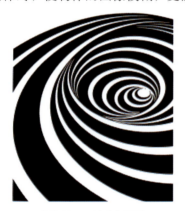

图5.40　回转意象图形　　　　　　　　图5.41　运动员滑冰时的动态模糊效果

5．波状形态。人们从翻滚起伏的波浪，潺潺流动的溪水，看到了波状形态，所以当我们看到波状的形态时，就能体会到那曲折起伏的动感。利用波状的性质，能创作出令人目眩，富有强烈动感的作品(图5.42，图5.43)。

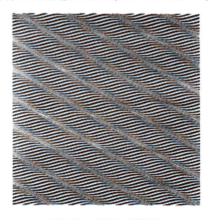 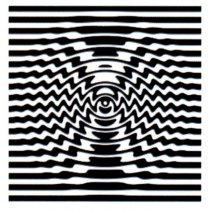

图5.42　《流》(B.莱利)　　　　　　　图5.43　动感构成(李仟才)

6．形态的错开、反复、模糊。形态的错开、反复能表现激烈的动势。模糊的形态从摄影的经验中，感觉是运动的结果。迅速移动的物体，轮廓看起来总是模糊的。而轮廓的模糊就象征了运动，显示了对运动的刺激作用。形的反复和错动，表现了运动的效果(图5.44～图5.47)。

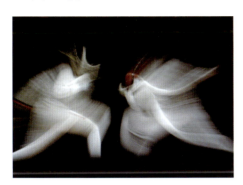

图5.44　炫目的剑花

图5.45　飞旋的舞步

图5.46　跳动的旋律

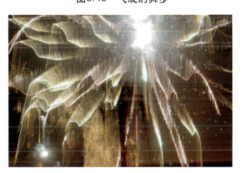

图5.47　颤动的礼花

使用拼贴的方法进行动势的创作，把物体最具动态的部分，如头、手、腿等为重点，给予错开、反复，就能创造出运动感来(图5.48、图5.49)。

图5.48　拼贴构成(罗颖)

图5.49　拼贴构成(陈丽艳)

7．震动。把形态进行处理成轮廓间断或边缘成锯齿状、箭头的尖锐状形态时，能使图形显得颤动，感觉到震动的动态(图5.50～图5.53)。

图5.50 颤动构成一

图5.51 颤动构成二

图5.52 颤动构成三

图5.53 颤动构成四

8．细密的构图产生的光幻效果。光幻艺术就是利用细密的点线所形成的构图带来强烈视觉效果，并利用形态的错开、移动等手法来造成昏眩的画面。光幻作品由于画得细密，所以当我们凝视画面时，眼睛会觉得刺眼而感到眩目，便会在图形的表面或内部感到动态般的错觉，引起视觉的疲劳，产生动感(图5.54～图5.59)。

图5.54 《颤抖》(B.莱利)

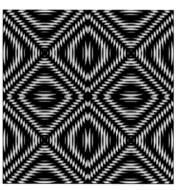
图5.55 卜姝玥

图5.56 《三连的方形》
(莱杰纳德·尼罗)

图5.57 《摇晃》(B.莱利)

图5.58 《等待，0度－90度》(F.摩莱)

图5.59 《丝网0, 22, 45, 67.5》(F.摩莱)

第三节　韵律与节奏

韵律本来是用来表达音乐和诗歌中音调的起伏和节奏感的。节奏是一种条理性、重复性、连续性的艺术表现形式。韵律就是以节奏为前提的有规律的反复。在造形设计中，要体现韵律的感觉，是通过构成元素，如形、色、质等有秩序的反复来获得的。这些元素的反复形成节奏乃至韵律。韵律的表现也是表达动态感觉的造形方法之一。只是动感表现只要在画面中出现变化，就可形成动感，而韵律必须通过造形要素的反复才能获得。所以说，造形构成中，韵律的本质就是构成元素的反复，这一点也是韵律感与动感表现的区别。

一、反复

在同一造形要素反复出现的时候，会形成运动的感觉，使画面充满生机。在一些零乱散漫的画面中，加上韵律感时，就会产生一种秩序感，并由这种秩序的感觉和动势中萌发出生命感。反过来说，过于整齐僵硬的画面，如果重新组织成为韵律化的结构时，它的整体感觉中就趋向于有机化，同时会产生生命力。诸如在生命中，心脏的反复而有序的鼓动，创造了生机；在音乐里，利用时间的间隔来使声音的强弱或音调的高低呈现规则化的反复，从而造成音律；在诗歌中，由于用词押韵，或者由于语言声韵的内在秩序，表现出韵律；在造形中，由于造形要素的反复出现，制造出韵律感(图5.60，图5.61)。

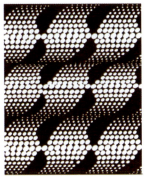
图5.60　(赛助力)

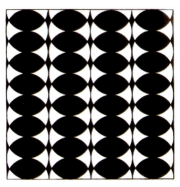
图5.61　(吴鑫)

反复通常能使设计产生和谐的感觉。每一次反复，就像旋律中的一个拍子。

反复也称重复。韵律可通过形态、色彩和肌理等的反复来构成。在设计构成中，我们把反复的重点放在"形"的配置上，即形状的反复上。通过形状反复构成韵律感的学习。

节奏是指某种现象或因素的强弱，有规则地继续运动。节奏主要存在于音乐、诗歌、舞蹈等具有时间形式的艺术中，通过听觉和视觉来表现。在视觉艺术中，节奏表现为形态和结构的反复，其中包括连续、断续、渐变、起伏等。其次，节奏还表现为视线在追寻线形和形态要素时的移动，视线在时间上的运动就是使人感到的节奏。

重复节奏是同一形态的反复，是最单纯的节奏形式，给人以平凡、朴实、安稳的感觉，但显得有些呆板。渐变节奏是将形态在反复的过程中按某种规律逐渐变化，甚至可由量的变化转为质的变化，由静态转为动态，由二维空间转为三维空间。起伏节奏是对形态的诸因素作强弱起伏的自由变化。假如说重复节奏和渐变节奏的"节"的连线呈直线形，那么起伏节奏的"节"的连线则呈曲线形。由于起伏节奏变化丰富，情感表现力极强，表现效果更为突出，常被广泛应用。

韵律是按一定的法则而变化的节奏，也就是不同的节奏有规律的连续伸展的整体感觉。它比单纯的节奏要丰富，具有抑扬顿挫的旋律感。韵律的产生和形态的配置排列直接相关。

韵律要求有一气呵成之势，节奏高低、缓急、强弱的变化衔接自然。不同的韵律是由形态的组织结构产生的。它向人们传递徐缓、活跃、流畅、婉转等各种情感和心理方面的信息。

在图形构成中，怎样获得韵律感，主要有形的重复、色彩的重复和质感的重复。但形的重复是最能感受到韵律的。以形的配置来构成韵律，主要有以下三种类型。

1. 相同形的韵律构成。相同形，即形态的大小和形状完全相同。利用相同形所作的韵律构成，由于完全是相同之形，容易获得整齐划一、秩序井然的韵律感。将相同的形作等间隔的排列、渐变排列、自由排列会产生韵律感，它的效果较单纯，十分和谐（图5.62～图5.65）。

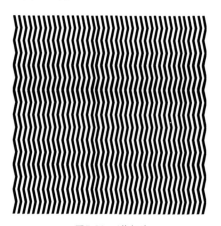

图5.62　（黄朝海）

图5.63　（高俪）

2. 相似形的韵律构成。相似形，即为形状相同，大小互异之形。在作韵律构成时，由于形状大小的改变，可作出渐变的韵律来。也由于其形态有了大小的变化，就更易获得动态的效果(图5.66，图5.67)。

图5.64　（杨兴美）　　　　　　　　图5.65　（闻丽岗）

图5.66　（王春华）

图5.67　（朱俊吉）

3．类似形的韵律构成。类似形是形状大体相象之形。比如一些三角形，其大小不同，角度也不一样，但它们都是三角形，形状类似，一组三角形在一起时就形成了类似形。类似形由于使用的类似之形，所以可作出复杂的韵律感来。这种类似形的重复，类似音乐中的转调。它将类似的形态的重复构成具有强烈对比感的韵律，给人以抑扬顿挫和丰富的情感变化(图5.68～图5.71)。

图5.68　（杨旭）　　　　　　　　图5.69

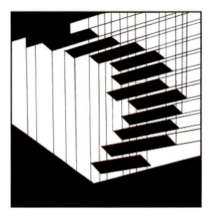
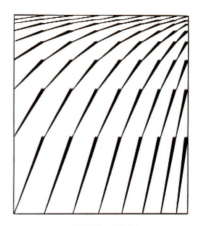

图5.70　（张敏）　　　　　　　　　图5.71　（张泉）

二、韵律与配置

因为韵律是一种动感的表现，所以形态在配置时，"自由"的配置比等距离、等间隔的配置更容易感受到活泼的韵律；倾斜方向比垂直、水平方向的配置更富韵律感。凡是在具有动感因素的形式中，加入秩序和节奏，即形的反复，就会形成韵律。在韵律构成中，形的规律变化(渐变)和重复(包括形的正负变化，大小变化，位置和方向的变化等)只要具备了形态的重复出现，就会形成了韵律。韵律构成在配置的问题上，也和前面讨论过关于"自由"分割有类似之处，全然随意的"自由"要达到构图的美感是不行的。要创造韵律感，就需要秩序。秩序在韵律的构成中，是非常重要的。因为只有存在秩序才会有节奏，有了节奏才会具有律动感，使其构造时而像格律诗般的严谨整齐，时而像自由诗偏重内在的秩序。

三、韵律的构成方法

我们以格子(骨格)作为结构，通过格子里的形态变化，来探讨动感韵律构成。

1．形态在排列时的逐次变化。形态的渐变是按照某种规律或者顺序进行变化，这样来产生韵律。

(1)朝着一个方向的形态渐变(图5.72，图5.73)。

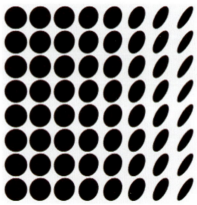

图5.72　　　　　　　　　　　　　图5.73

(2)朝着两个方向的形态渐变(图5.74,图5.75)。

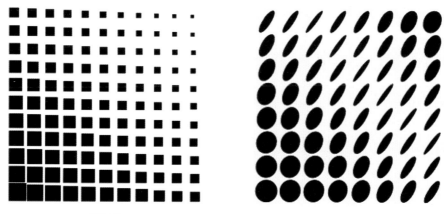

图5.74　　　　　　　　　　　　图5.75

(3)朝着波状展开的形态渐变(图5.76,图5.77)。

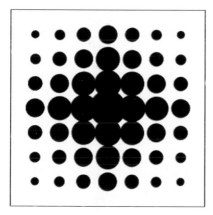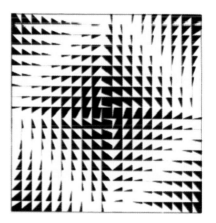

图5.76　　　　　　　　　　　　图5.77　(H. Kapitzki)

(4)使用渐变格子的形态渐变(图5.78,图5.79)。

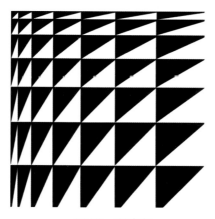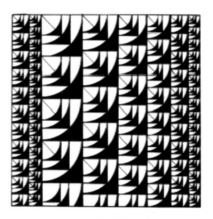

图5.78　(杨伟路)　　　　　　　图5.79　(刘剑琼)

(5)直线与曲线转换格子所作的形态渐变(图5.80、图5.81)。

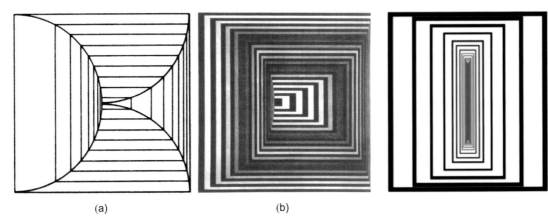

图5.80　(V. 瓦萨雷利)　　　　　　　　　　　　　图5.81

2．形态的取舍。作为韵律的表现，重点是在于形态的反复。但制作的方法是各种各样的，如果方法改变了，韵律的效果也会随之变化。有时可把一种构造与另一种构造组合起来，在其错综复杂的结构中，找出韵律感。形态的取舍方法如下。

(1)构造的选定：从不同的构造中，选择要使用的构造。如把图5.82所示的三角形分成若干段，选择要使用的其中的几段备用。

(2)构造的组合：把几种选定后的构造按某种要求进行组合，关键是在组合时，要有计划地取舍，决定律动的形态。在图5.82中选择好备用段，对其间隔、方向等变化后再连接起来，进行重复排列，就形成了看起来比较复杂的韵律构成(图5.83)。

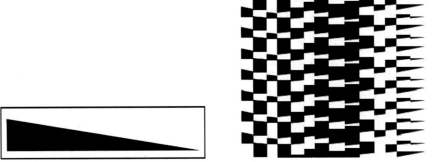

图5.82　　　　　　　　　　　图5.83

韵律构成的构图如图5.84～图5.87所示。

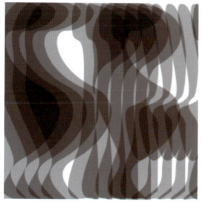
图5.84　（孙泽东）

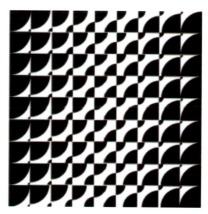
图5.85　（杨伟路）

图5.86　（刘鑫禹）

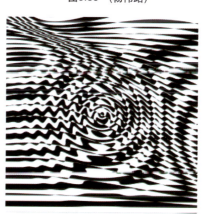
图5.87　（李仟才）

第四节　形态的解构

　　形态的解构是一个理性分解和感性重组的过程。

　　解构一词源自于解构主义。解构主义是20世纪人类哲学、科学、社会领域所发生的深刻变化中出现的一种艺术思潮。解构主义〈deconstruction〉一词是从"结构主义"(constructivism)中演化出来的。它的实质是对于结构主义的破坏和分解。

　　解构主义重视个体、部件本身，反对墨守成规的集合和总体，它认为构件本身就是关键，因而对单独个体的研究比对于整体结构的研究更重要。解构手法的理论依据是格式塔完形理论。格式塔(Gestalt)的德文原意为形、完形，意谓组织结构或整体的意思，英文常以Configuration、Whole等来表示。它是指事物在观察者心中形成的一个有高度组织水平的整体。"整体"的概念是格式塔心理学的核心，它有一个重要的特征：整体在其各个组成部分的性质(大小、方位)均变的情况下，依然能够存在。格式塔心理学在一定程度上解决了解构作品中整体和部分的矛盾，从理论上解释了原作与解构作品异构同质的关系问题。

　　20世纪初在包豪斯，约翰尼斯·伊顿所教授的课程就叫Gestaltung，这似乎说明该课

程与格式塔(Gestalt)之间的关联与差别。(而"构成"则是当年在包豪斯学习的日本人水谷武彦对"Gestaltung"的日文翻译。)这意味着构成与格式塔之间的某种联系。解构主义重视个体、部件本身这一特点,与构成的理论也具有相通之处。构成强调形式——作为构成的重要元素点、线、面的属性和造型特征。

一、形态的解构

形态解构是一种艺术创造的过程和活动。艺术创造和艺术活动又是一个复杂的、综合的心理活动过程,社会的文化传统与现实对其都有深刻的影响。所以,在形态的解构中,必然会反映出文化因素的精神现象和美感的形态。

在汉语中,"解"有"剖开、分裂、涣散、脱去、开放、消除"等含义;而"构"则是"架筑、建立、缔造、构思、草拟、缀合、组合"等意思。合在一起,"解构"的意义在不同的领域,会有不同的理解。在设计活动中的含义,特别是在形态的设计中,应该是把某一件事物分解后再组合起来。所以我们可以这样理解"形态的解构",就是把原形态按照某种规律(在构成中,就是按照形式美学的规律)分解后再重新构筑的创作过程和方法。注意原形态这个词。之所以是把原形态分解后,在重新组合或者构筑,就是要利用原形态的设计元素。而不是凭空去创造一个形体。重构的形体与原形态之间存在着联系。形态的解构不等于把形态破坏后重建,在实施解构的这一行为过程中,其"始"和"终"的延续性是存在的。而在这个过程中,设计者的主观感受是非常重要的。所以,对同一的原形态,设计师不同,对其解构后的形态也会千差万别。其实,在艺术的创作中,解构是一个重要的、极其有效的手段之一。

二、解构的练习

对形态解构的理解和认识,在构成课程的教学和学习中,可以通过若干训练进行诠释。这里所举的一组例子是利用平面构成进行的。

第一步:物体写生。找一个表面肌理较为粗糙的物体,先把它的外部轮廓(包括外形、肌理等特征)仔细地描绘下来。这主要考核学生的观察和绘画能力,是否能够把物体的形体与细节变化,客观地描绘出来(图5.88)。

(a) (张涛)

(b) (杨兴美)

(c) (薛凯)

图5.88 核桃写生

(d) (罗颖) (e) (邵庆文) (f) (章子熙)

图5.88　核桃写生(续)

第二步：局部放大。将写生画好的物体，再选择其中某个局部，将其放大，只使用黑白效果来表现，就会得到和原来的形体在感觉上很不相同的图形。这个过程，是考核学生的概括能力与主观想象力。如描绘一个核桃的外形，先仔细地把核桃的外壳上的凹陷和突起所形成的不同的阴影和受光面描绘出来。再将这个画面的某个局部放大，减去中间色调，用黑白绘出抽象的图形。这时就要强调发挥作者的主观感受和概括能力，图形已不能满足客观的再现，但图形的变化中还是具有一定的延续性，所得到的图形与原来的核桃纹理已经有了很大的不同(图5.89)。

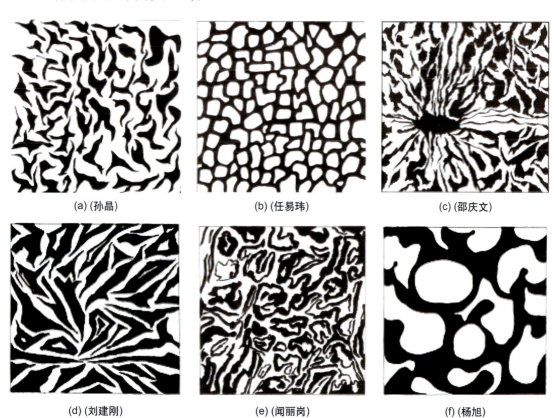

(a) (孙晶) (b) (任易玮) (c) (邵庆文)

(d) (刘建刚) (e) (闻丽岗) (f) (杨旭)

图5.89　局部表现

第三步，重构。根据以上设计者对图形的变化及其对原物体的主观感觉和抽象表现，从中找出设计的基本元素和方法，根据构成的理论，加入次序、节奏，或者比例分割，形成新的构图。重构是一个理性与感性交织的过程，既有联想的思考，又有感性的创造。这一步就是考核学生的想象力和创造性。但是，必须注意重构的图形与原图之间存在着的联系，而不是完全脱离了原图的重新构图(图5.90)。

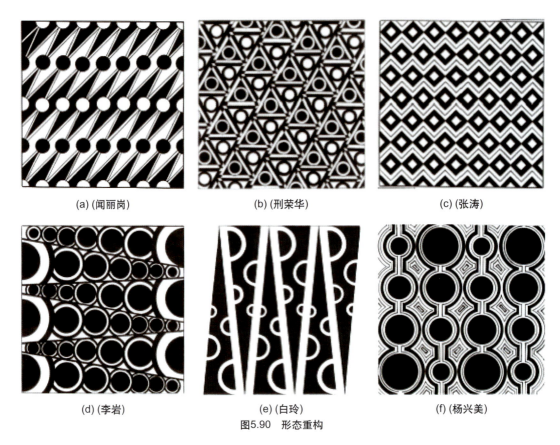

(a)(闻丽岗)　　　　　(b)(刑荣华)　　　　　(c)(张涛)

(d)(李岩)　　　　　(e)(白玲)　　　　　(f)(杨兴美)

图5.90　形态重构

解构是构成设计中重要的表现手段，它也最能够说明构成的特点，是与美术之间的区别体现。解构的过程是一个理性与感性交融，是在理性的逻辑思维中，激发出感性的创造力。

第五节　变形

对图形进行变形处理，使得原来的物象变得滑稽有趣，或者获得意想不到的视觉效果。其实，在绘画创作过程中，每一个画家都对具体的物象进行主观的描绘，都有不同程度的变形，这也正是画家个人风格的体现。这里讨论的变形，不涉及个人风格问题。我们要进行的变形，主要是通过以下几种方法来使图形发生变形的。

一、坐标变换

为了方便地进行图形的变形，我们使用到坐标。坐标的形式是各种各样的，但最常用的是正交坐标(直角坐标)。在这一节中，我们讨论把正交坐标中的图形变化到其他坐标系中，看看图形会发生什么样的变形。

首先，把一个形态正确地绘制在基准坐标(正交坐标)中，找出形态在坐标轴中所占据的位置，并打上点。然后在所要得到形态变形的特殊坐标(这个坐标是按一定的目的进行设计的)中找到与基准坐标相对应的坐标点(点越多越准确)，再把这些点依次连接起来，这样坐标变换所构成的形态转移就完成了，得到变形后的形态(图5.91，图5.92)。

图5.91　　　　　　　　　　图5.92

在图形进行坐标变换时，要特别注意的是，在原坐标与将要进行变换的坐标之间，必须具有完全一一对应的关系存在，不然的话，图形的迁移就会比较困难，甚至难以进行。例如正交坐标中的图形要转移到极坐标中，由于极坐标和正交坐标在点与点之间的关系上并非是一一对应的。因为极坐标是闭合的，若将正交坐标转换成极坐标，有两根轴线要重合在一起，极坐标就比正交坐标少了一根坐标线。所以在图形的转移变换中，虽然也可以进行，但就有了一定的难度，而且转移后的图形与原图形差异很大(图5.93，图5.94)。

图5.93　　　　　　　　　　图5.94

在坐标变换所造成的具象形态的变形中，要注意改变形态某一局部，使其受到强调，动作或表情将会表现得更加生动。所以图形时而显得滑稽，时而产生幽默感。在作非具象形态的变形时，也要注意把原来一板一拍的形态变成意想不到的形态，这将是十分有趣的(图5.95，图5.96)。

图5.95

图5.96

如果要使圆形变成正方形，三角形变成星形，用什么坐标进行变换呢？作深入的探讨的话，将是趣味无穷的。计算机的运用，使得图形可以方便地进行转换，可使平面图形变换成立体图形等。利用计算机可使得图形的转换与变形更加方便快捷。

所以，在进行坐标变换时，注意把原来平淡无奇的图形变成滑稽、怪诞、夸张的形态，以突出变形的趣味性。

当然，在生活中图案变形的情形很多，如衣服上的图形随着身体的活动而变形；或者旗帜上的图案，当旗帜随风飘扬，图案就不断地变化形态。但要注意，这种图形在平面展开时，长宽比是最大的，所以在变形时只会变小，不会变得比展开时大。而我们这里讨论的变形，则是按照设计者的主观设计进行变化的，不存在这个限制。

二、歪像画(Anamorphosis)

歪像画是利用各种透视规律的变化，对图形进行变形处理，使得原来的图形变得难以辨认，或者画面的透视的效果歪斜变形。但通过一些途径和工具，或者改变观看的角度和位置等，使图形显露出来，看出原来的形态或正常的透视效果的图像。所以，歪像画又被称作"猜谜画"。如图5.97中所示的两幅画，在其画的中心放置一镜面圆柱，圆柱上马上反射出正常的图像(图5.98，图5.99)。圆柱的镜面是弯曲的，要满足这种透视变形，就要把图像放在与这种透视相应的逆向坐标上绘制变形的图形。具体绘制方法：原图绘制在正交坐标中，根据圆柱的特点，绘制弧形坐标。正交坐标中的水平线变为圆弧线，离圆心越近间隔越窄，离圆心越远，间隔越大，呈近小远大(与透视原理相反)。垂直线呈放射状。原坐标中的水平线和垂直线的数目与变换后的弧形坐标中的圆弧线和放射线相同，这样两坐标之间就有了一一对应的关系(图5.100)，然后就可以进行转换了。特别要注意的是，在进行迁移变换时，原坐标与变换后的坐标之间必须有一一对应的关系，不然这种可逆变化就不能进行。所以歪像画的变形取决于变形时的透视方法。用相应透视的逆向方法对正像进行处理，再通过相应的手段将其矫正和还原(图5.101～图5.103)。

图5.97　歪像画的原图

图5.98 在图5.97中上图竖立一个圆柱镜时,图像便反射到镜面上

图5.99 在图5.97中下图反射到镜面上的图像

图5.100 变形坐标与原坐标中的画像

图5.101 达·芬奇"还原像"[荷兰]汉斯·哈姆格罗

图5.102 爱德华六世画像透视矫正图

图5.103 威廉·爱德华六世(Willam Scrots Edward VI)画像原图

第六节 听觉艺术转变为视觉艺术形式的表现

艺术是相通的。我们在进行构成的设计中,可以借鉴其他艺术形式,从中找出创作的切入点,丰富构成设计的方法、形式和设计理念。比如把音乐中音符的音高转变为色彩的明度、纯度或者色相,把音乐的节奏、快慢等转变为造形元素形态的大小、长短等。

<div align="center">乐谱(圆舞曲 西拉里曲)</div>

3/4

1 5 3 | 1 5 3 | 1 4 3 | 2 — — | 2 4 3 | 2 4 3 | 2 3 2 | 1 — — |
1 5 3 | 1 5 3 | 1 2 3 | 4 — — | 4 5 4 | 3 4 3 | 2 3 2 | 1 — — |

根据乐谱,以4分音符为一个设计单元,这里设计成正方形(也可设计成菱形、三角形、圆形或其他形式等)。然后根据乐谱把音符排列在设计的方格之中,如图5.104所示。音符的排列方式根据设计的要求,可依次排列,也可循环排列,亦可旋转排列等。

按照曲谱中的低音至高音的顺序,绘制明度阶,并与音符的高低对应。低音明度低,高音明度高(图5.105)。

把与音符相应的明度填入排列好的格子中,形成相应的构图(图5.106)。

1	5	3	1	5	3	1
4	3	2	2	2	2	4
3	2	4	3	2	3	2
1	1	1	1	5	3	1
5	3	1	2	3	4	4
4	4	5	4	3	4	3
2	3	2	1	1	1	1

图5.104　　　　　　　　　图5.105　　　　　　　　　图5.106

上面这个例子是一个全是4分音符的乐谱。我们再看下面的另外一个例子。

乐谱（八月桂花遍地开）

2/4

1·6 5 | 6156 1 | 65 61 | 5 — | 5·6 12 | 65 3 | 52 35 |

1 — | 561 53 | 21 2 | 561 53 | 21 2 | 5·6 12 | 65 3 |

52 35 | 1 — ‖

该乐谱中有4分音符、8分音符、16分音符和附点音符等，根据音符的特点，同样以4分音符为一个设计单元，把它设计成如图5.107所示，这样由4个弧形组成的单位图形；如果是8分音符，前半拍为上面的两个弧形，后半拍为下面两个弧形；16音符时各占1个弧形。然后把这个图形按照歌谱进行排列，小节内的音符排列紧凑，间隔小，两小节之间的间隔稍大一些，形成如图5.108所示的排列顺序，最后，把音阶的高低转换成颜色的明暗，把相应的颜色填入与之对应的弧形中，形成构图（图5.109）。

图5.107　单位图形

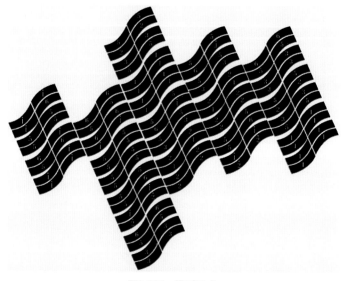

图5.108　排列形式

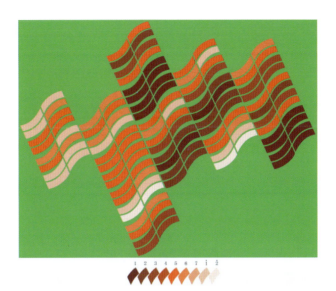

图5.109 构图

当然，设计单元的图形不同，排列方式发生了变化，那么，同一首歌的构图就会随之改变。如图5.110所示，根据音高和音符时间的长短，在框架中进行排列。一个正方形代表一个十六音符的长，而位置的高低则代表音阶。音阶高，占据的位置高；音符长，就占据相应的数量方格。同样，把音高对应色彩的明暗，根据排列的位置，填入相应的颜色，最后形成构图。

图5.110

在设计中，可选择乐谱的全部或者其中几个小节，但不要选取得太少，影响到构图的视觉效果(图5.111、图5.112)。

图5.111 《八月桂花遍地开》(潘俊)

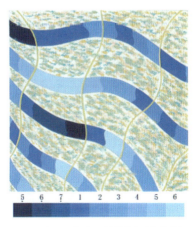

图5.112 《友谊天长地久》(张佳佳)

第七节 形象之间转换表现

由于视觉对不完全或不完整的图形具有填补间隙或空白的知觉倾向，即视觉闭合。所以，形态即使没有全部呈现出来，视觉也能把形态的欠缺部分作种种补充，仍然能判知它的整体形态(图5.113)。动物的保护色，有着掩饰形状或迷惑的作用(图5.114)。这种有意使形态的一部分隐蔽起来，即不表现完整的形态，或者使局部形态省略，反而使得形态的表现若隐若现，趣味盎然。

图5.113 骑马的人　　图5.114 R.C.J.D.狗(1966年，Courtesy the Photographer)

一、隐现的图形

这种构图就是利用"闭合"原理来体现形体的交互变化。由于有意识地把两种形体的一部分隐藏，没有完全显现，形与形就发生了转换，时而看出一种形，时而又看出另一种形(图5.115，图5.116)。

图5.115　　　　　　　图5.116

二、错动变化的影像

把图片经过有组织的剪切、编辑和拼贴，使图形错动变化，呈现蒙太奇的效果，产生图形的颤动或者影像之间的交错等感觉。把原形纵向切割后错开粘接，便形成了颤动的效果(图5.117)。

图5.117

这种方法，在动态一节中已经讨论过，可使原来静态的图片动起来。注意进行活动部分的拼贴要合理。比如在进行原来是静态的人体，使其活动的地方，应该是头、手、腰和腿等部分的变化，就能达到动的效果(图5.118)。也可使动态的图片通过拼贴后更充满活力(图5.119)。当然，还可以选用两张或者几张照片进行剪辑，形成富有变幻的图片(图5.120，图5.121)。

图5.118　(陈计)　　　　　　　　　图5.119　(郭薇)

图5.120　女人与花　　　　　　　　图5.121　道格拉斯夫妇

拼贴的方法很多，可以把一张照片切割成长条状，将其一一相反对接拼合，组成新的图像(图5.122)，也可以将照片切割成菱形，相互交错拼贴构成的图像，等等。总之，在进行拼贴的设计时，要明确设计的目的，而不是把一些杂乱无章的东西拼凑在一起。这就是说，应该具有一定的主题，要表达什么(图5.123)。

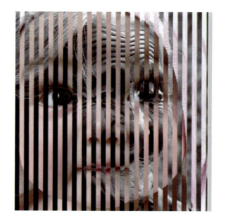

图5.122　(李平)　　　图5.123　婴儿与老人(高伟峰)

把一张新娘的图片和另一张牡丹花图片进行剪切分割，组成一幅形象交互变动的构图，表现女人如花，花似女人(图5.124，图5.125)。

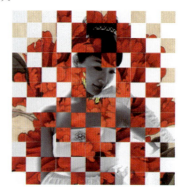

图5.124　　　　　　　图5.125

思考题

1．立体感的表现一般有几种方法？
2．重叠能表现什么感觉？为什么？
3．"透明"的本质是什么？
4．韵律感在造形构成中，是用什么方法进行表现的？
5．动感与韵律感在设计表现中，有什么区别？
6．在形的韵律构成中，主要有哪几种？
7．在坐标变换中，为使形态的转移顺利进行，应该注意要满足什么条件？
8．静态的图片要变成具有动感效果，在进行拼贴时要注意些什么？

第六章　错视与悖理图形

在画面中，有时图形并不完全取决于绘图的客观因素的影响，会出现主观感受与客观描绘之间的差异情况，视觉所看到的图形与设计本身所描绘的图形并不一致的幻象，看上去图形会产生扭曲和变形等，这都与"错视"有关。本章就是要了解错视的现象和对错视的运用。

第一节　错视

我们的视觉在认知客观世界中，存在着视觉的认知与现实的偏差。这种现象是视觉感受与客观存在不一致所产生的。对于这种视觉感受的"错误"，有两种情况：错觉与错视。

错觉是对客观事物歪曲的知觉，受许多心理内外因素的影响。其特点是必须有客观事物的存在，在外界事物的刺激下产生，对事物的视觉感知是错误的。

错觉引起的原因可能是生理性、心理性的、也可能是病理性的。

错觉的产生常与下列因素有关：

(1)感觉条件差：如视力不足、光线不足、声音模糊等。

(2)情绪因素：在伴有强烈的恐惧或期待情绪时可出现"草木皆兵"的错觉。

(3)疲劳：注意力不集中，亦可影响感知的清晰度而产生错觉。

(4)意识障碍：如谵妄状态时可出现大量错觉。

错觉是可以经由理智的分析而加以更正的。

而错视则是人的一种正常的生理现象，它不同于错觉。错视现象即便是在视力良好、光线充足、精神集中、意识清晰等正常条件下也会发生。因而"错视≠错觉"。

我们用眼睛来看东西，用脑来认知判断，对事物的大小、形状、色彩、明暗、重量等，会因事物特质及周遭环境等而有不同的认知(或不正确的判断)，也就是视觉的认知与实际的状况可能会有差距。

错视是一种正常的视知觉现象，由于图形所受到的影响，即便是已经知道了实际的情况，但不管怎么看，仍然是看到的感觉，与客观现实是不一致的。所以这种现象不可以用"错误的感觉"来解释。因为错视现象的存在，我们必须对其进行正确的了解与运用，在设计中，关于错视的了解与运用主要从以下两个方面考虑：

(1)如何避免因错视而做出错误的判断。

(2)如何在设计中运用错视的现象。

从而得到以下两方面的感受：

(1)在艺术欣赏及感性的生活里,要享受因错视而产生的幻象。

(2)在理性的世界,不要迷惑于眼睛的错视而做出错误的判断。

过去我们常说"耳听为虚,眼见为实"。其实,在很多场合,眼睛看见的图像感觉并不一定真实和准确,与客观现实仍可能存在一定的误差。在画面中,常见某形与某形的相互影响,使得实际上相同之形或整齐之形呈现出大小或扭曲变化的关系。在平面构成设计中,因为存在错视的现象,设计受其影响,所以了解错视就显得十分重要了。同时,为求得整体美的视觉比例效果,必须正确利用视觉生理上的错视这个因素。

作为造形设计者,必须了解错视存在的原因及其现象。因为,在设计作品中,实际测量所计算出的物理形态并不是根本的问题,画面所表现出的视觉效果才是最重要的。由于错视现象的存在,在设计作品时,必须对一些实际测量的结果进行必要的修正。

由于错视影响人们对客观形象的正确判断,在设计美学中,包括画面设计和字体设计都存在着对错视现象的理解。错视现象的存在,在设计中就带来了两个方面的影响:一是帮助设计者在实际设计中,矫正由于错视在视觉上带来的偏差。否则,错视有时会自我破坏设计的完美性。二是利用错视,使设计增添无穷的乐趣,设计出富于变化、饶有情趣的形态和图案来。

目前,对错视产生的原因和机理的科学研究迄今尚无定论。至今有几种解释视觉判断错误的理论,可以大体区别为分类说、活动说、生理说和机能说四大类。这些学说并非相互否定,只不过是强调了不同的侧面而已,并且离彻底判明错视的机制还有相当的距离。这里仅对常见的错视形象和图形作简要的介绍。

一、背景影响产生的形态扭曲错视

1. 对直线与曲线的影响

直线在交叉的斜线背景的影响下,产生了扭曲变形,尤其是交叉的斜线越多,或者倾斜的角度越大,在视觉效果上,直线就越显得扭曲。

(1)尽管两条直线是平行的,但由于背景中的斜线的集中点在直线之外,直线的中央部分出现了凹陷似的弯曲(图6.1)。

(2)由于背景中斜线的集中点在直线内,直线的中央部分却呈现出外凸的弯曲(图6.2)。

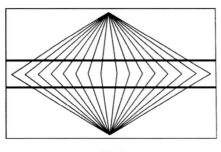

图6.1

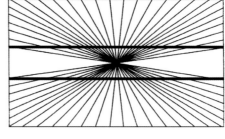

图6.2

(3)由于两组不同方向的平行短线的影响,使得原来的平行直线显得不平行了(图6.3)。

(4)一根斜线好像曲折地穿过水平线,这是因为交点改变着斜线厚度的缘故。特别是斜线与水平线相交时,倾斜度越大,这种现象越明显(图6.4)。

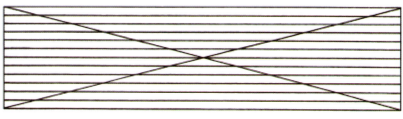

图6.3　　　　　　　　　　　　图6.4

2．对图形的影响

(1)由于背景的斜线，使圆形显得不圆(图6.5，图6.6)。

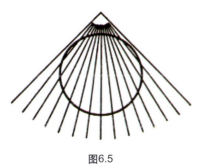
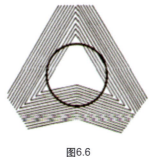

图6.5　　　　　　　　　　　　图6.6

(2)由于背景和间接线的影响，几个套在一起的正方形或同心圆，看上去边沿折曲，或凹或凸，使简单的几何图形在视觉上造成了混乱(图6.7，图6.8)。

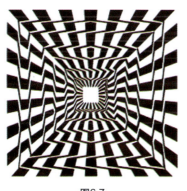
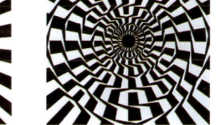

图6.7　　　　　　　　　　　　图6.8

(3)其实都是一群套在一起的圆或同心圆，但容易被误认为或者看成是白色和黑色的螺旋线(图6.9，图6.10)。

图6.9　　　　　　　　　　　　图6.10

第六章　错视与悖理图形

(4)被同心圆重叠的正方形的各边,使人感到中央部分向中心弯曲(图6.11)。

(5)由于背景和线中的斜线作用,使得正方形歪斜(图6.12)。

(6)由于背景斜线的影响,使得正方形显得不正(图6.13)。

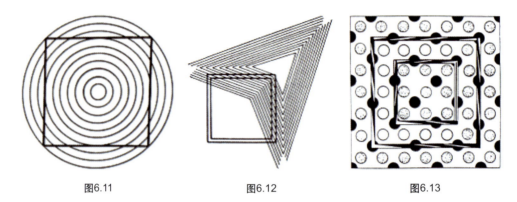

图6.11　　　　　图6.12　　　　　图6.13

二、位移的错视

当一条直线被两条与它成一定角度的平行线或者倾斜的线段分割时,直线立即受到影响,这时直线好像发生断层般的错开,给人的感觉是这条被分割开直线的两端对不起来,彼此不在对方的延长线上(图6.14)。

曲线也同样会受到这种影响(图6.15)。

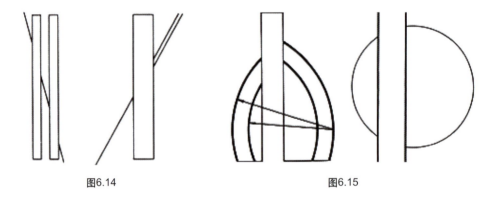

图6.14　　　　　　　　　图6.15

三、方向变化的错视

1．同样长度的线段,摆成垂直和水平方向时,给人不同的长度感。一般说来,相同长度的直线,垂直时感觉比水平时显得要长一些。这个现象和垂直线与水平线的位置有关,垂直线在水平线的中间时,这种感觉最为强烈。当垂直线在水平线的边沿处时,长短的差异就显得不大了[①](图6.16)。

2．边长 $d < a = b = c$ 时,但高长为 d 的矩形看起来更像正方形(图6.17)。

① 有些心理学家企图用眼睛的运动来解释几何图形错视。根据眼动理论:眼睛的运动中,上下方向的运动比左右方向的运动困难。即眼球在作水平运动时,肌肉较为松弛,而作上下运动时,肌肉较为紧张。由于看垂直线比看水平线费力,垂直线看起来就显得长些。事实上,这个学说只是企图解释较少数的几何图形错视。即使在同一种错视图形中,也不能得到较为合理的解释。

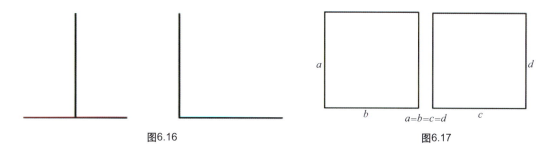

图6.16　　　　　　　　　　　　图6.17

3．方向发现变化，同样大小的图形看起来就不一样大小了。如将正方形倾斜45度后，看起来就比在水平位置时的正方形显得要大(图6.18)。

同样大小的形体，在方向发生变化后，大小不一的视觉感十分明显。图6.19中两张桌子的桌面，其实面积的大小是完全相同的，但怎么看，其大小的差异都是十分明显的(只要将右边的桌面逆时针旋转74度，就能看到这两个桌面是一样大。你相信吗？)。

图6.18　　　　　　　　　　　　图6.19

四、大小的错视

两个相同大小的形，由于周围情况的少许不同，大小也会显得不一样。

1．长度的错视

两条长短相同的线段，由于线的两端或者线在大小不同的图形中，或者测量的位置不同，看上去长短就会发生了变化。

(1)两条直线ab、cd，其中ab = cd，但看起来ab＞cd(图6.20)。

(2)线段A = B = C，但受到它的两端折线所成角度的影响，看起来A＞B＞C(图6.21)。

(3)上端的灰线与下端的灰线等长，但由于线的两端一个呈发散而一个收缩，这样上端的灰线看起来就比下端的灰线长(图6.22)。

图6.20　　　　　　　图6.21　　　　　　　图6.22

第六章　错视与悖理图形

(4) $AB = AC$，但看起来，大的平行四边形的对角线AB似乎比小的平行四边形的对角线AC要长一些(图6.23)。

(5) 三角形的顶点B，尽管在同样的三角形的顶点A和C的中间，但是感觉上从B到C的距离远比从B到A的距离长(图6.24)。

图6.23　　　　　　　　　　图6.24

(6) 在图6.25中，实际上$ab = cd$，但感觉上$ab > cd$。

(7) 正三角形、正方形和正五边形的边长是相同的，但看上去，正五边形的边＞正方形的边＞正三角形的边(图6.26)。

图6.25　　　　　　　　　　图6.26

2．平行方向的压缩错视

三个具有相同面积的正方形看起来其大小各不相同，在与平行线一致的方向上感觉到压缩，即与平行线垂直的方向有伸长的感觉(图6.27)。

图6.27

3．倾斜的错视

两组长短相同的线群，因为一组倾斜了一定的角度，显得比未倾斜的那组线群显得要短一些。倾斜的程度越大，这种错视越明显(图6.28)。

4．集中线的错视

向一点集中的线，由于具有透视的特点，故在上面放置同样长短的线或大小相同的形

时，靠近集中点的线和形看起来显得较长或较大(图6.29，图6.30)。

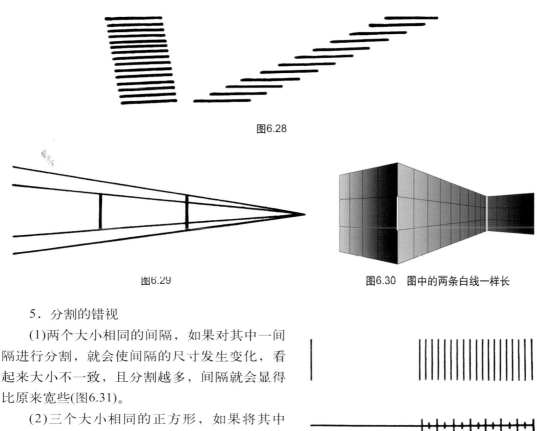

图6.28

图6.29　　　　　　图6.30　图中的两条白线一样长

5．分割的错视

(1)两个大小相同的间隔，如果对其中一间隔进行分割，就会使间隔的尺寸发生变化，看起来大小不一致，且分割越多，间隔就会显得比原来宽些(图6.31)。

(2)三个大小相同的正方形，如果将其中两个进行分割，分割后的正方形比原来显得小些，分割得越多，这种效果越明显(图6.32)。

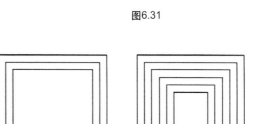

图6.31

图6.32

上述两种分割，其视觉感受是不同的，说明了同样的操作在不同的图形中会发生不同的错视，同时也说明了错视现象的复杂性。

6．对比的错视

对比错视是指同一形状或者颜色，在两种对立的情况下，如大小、长短、深浅等方面，由于双方差异的对比，产生了错视。

(1)两个相同大小的圆形，在大圆形的包围下，显得比在小圆形的包围下感觉小了一些(图6.33)。

(2)同样大小的形,放在黑底上的白形比放在白底上的黑形显得大一些(图6.34)。

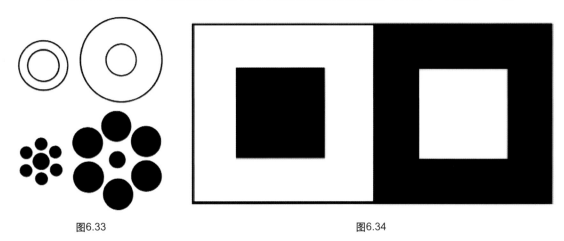

图6.33　　　　　　　　　　　　　图6.34

(3)因两组粗黑线段长度的影响,在这中间放置的细线段,尽管长度相同,但看上去似乎并不相等(图6.35)。

(4)夹在两根黑色线中央的白色间隙,尽管其长度相同,但夹在长黑色线中的间隙显得要短些(图6.36)。

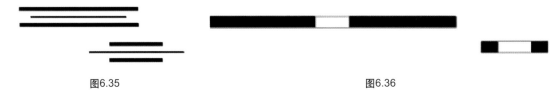

图6.35　　　　　　　　　　　　　图6.36

(5)两个图形中的内角尽管相等,但因夹在大小不同的两组角之间,显得两个角不一样大(图6.37,图6.38)。

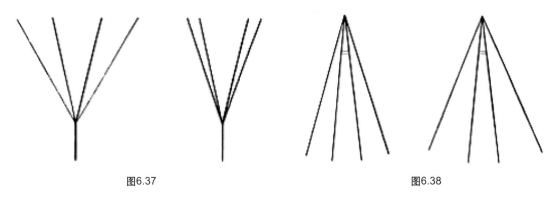

图6.37　　　　　　　　　　　　　图6.38

(6)明度的错视。

这是一组明度渐变图形,同一色在靠近高明度或者低明度的地方,这个色的明度好像不一样。靠近高明度的地方,显得暗一些,靠近低明度的地方,显得亮一些(图6.39)。

灰色的圆环,虽然明度是一样的,但在以浅色为背景下显得比在以黑色背景下要暗淡些(图6.40)。

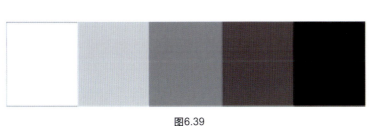
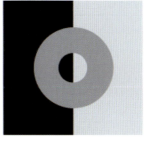

图6.39　　　　　　　　　　　　　　图6.40

而且，从分界线处把图形拉开一些距离，灰色圆环的明度的差别就显得非常大了，再把图形交错接在一起，感觉两个圆弧的明度明显不同(图6.41)。

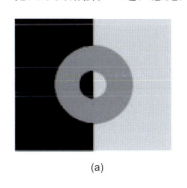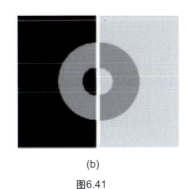

(a)　　　　　　　　　　　(b)　　　　　　　　　　　(c)

图6.41

这种对比的错视现象在色彩中也照样存在。在图6.42中，由于红色方块在其周围绿色的衬托下，显得比在白色中的红色方块更红一些。其实图中所有的红色都是一样的，但看上去却差别很大。某个颜色在不同的背景下(或者在不同的颜色衬托下)会呈现不同的色彩感觉，这一点很重要。特别是在设计中，色彩的运用要充分考虑这种影响。在图6.43中，你所看到的两种黄色其实是相同的。只不过在绿色的衬托下，黄色比在白色中显得更加艳丽。这就是色彩同时对比的重要性(参阅第十章第四节)。

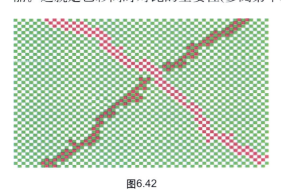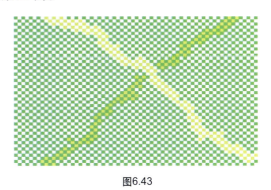

图6.42　　　　　　　　　　　　　　图6.43

五、光渗错视

1. 在黑色和白色的格子的交叉处，由于光渗的作用，产生了灰色的点子。但是，如

果仔细看这些交叉点时，灰点就消失了。一般认为，这种错视是因为光渗现象和明暗对比所造成的(图6.44)。

2．在图6.45中，你在整体注视该图的时候，在白色的小圆中闪烁着黑色的斑点，当你仔细看这个白色小圆时，黑色的斑点又不见了。若把黑色的方块变成其他深色的，这种形象照常发生，但闪烁的斑点就接近深色方块的颜色；若变成浅色时，就不会出现闪烁的斑点现象(图6.46)。

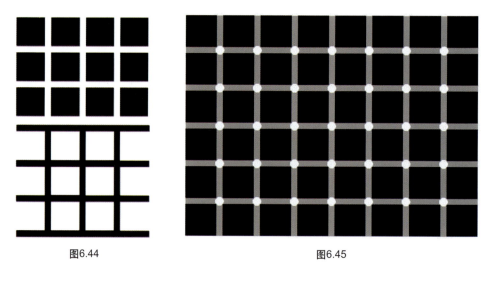

图6.44　　　　　　　　　　　　图6.45

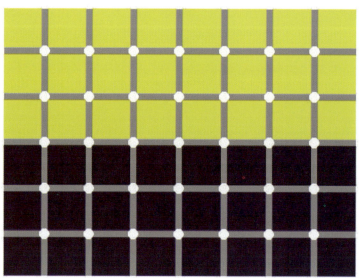

图6.46

六、高低错视

把物体的高度一分为二时，人眼的视觉中心线与几何中心线并不一致。视觉中心线往往是在几何中心线的上方。在图6.47中，黑线是视觉中心线，而浅色线是几何中心线。但看上去，视觉中心线好像是这个长方形的中心线。所以，在文字或图形的高低处理中，只

有把上下的分割放在视觉中心线的位置时，看起来才会显得舒服，如图6.48所示。

图6.47　　　　　　　　　　　　　图6.48

七、其他错视

(1)尽管是两个完全相同的扇形，看上去下面的扇形要比上面的扇形显得大一些(图6.49)。

(2)同样大小的梯形，看是去上面的比下面的要大一些(图6.50)。

图6.49　　　　　　　　　　　　　图6.50

(3)B是AC的中心点，在图6.51中，AB线段的长度显得要比BC线段短些；但在图6.52中，AB线段的长度则显得要比BC线段长。

图6.51　　　　　　　　　　　　　图6.52

(4)将一些小线段附在同样大小的曲线上，由于加在外则的线段向外拉，加在内则的线段往内收，使得弧B显得比弧A要短些(图6.53)。

(5)在同样大的圆周上取出一段弧，切取的较短的弧似乎要比较大的弧具有较大的半径(图6.54)。

图6.53　　　　　　　　　　　　　　　　　　图6.54

(6)画面中的两组眼睛大小和注视方向实际是完全相同的，但由于脸的方向不同，看起来似乎眼睛注视的方向也相反。只要把两组眼睛以外的部分遮住，这种错觉便会消失(图6.55)。

(7)图中画着一组大头针，如把图放平，并与眼睛相齐，然后闭上一只眼睛，另一只眼睛处于这些大头针的延长线的交点上，这时，便会觉得这些大头针不是画在纸上，而是直插在纸上。眼睛向一旁移动时，仿佛这些大头针也会朝这个方向倾斜似的(图6.56)。

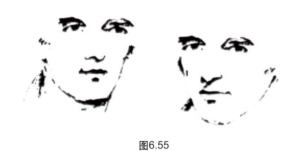

图6.55

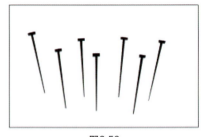

图6.56

八、视觉指定

有一些图形乍一看不知是什么，但从指定的角度一看，立即一清二楚。此类图形，大多指定了观赏的角度，不然就不容易看出来(图6.57，图6.58)。

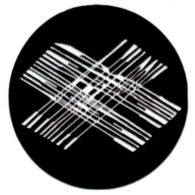

图6.57　A HAPPY NEW YEAR(朝仓直巳)

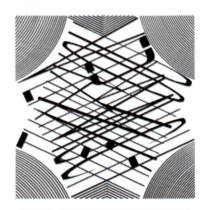

图6.58　THANK YOU VERY MUCH

观看图6.57和图6.58时，应把纸面抬至眼睛高度，沿着直线走向的方向进行观看，如图6.59所示，才能看出图中所画的形态或者文字。

图6.59

视觉指定就是设计师在制作这一类图形时，为了达到迷惑观者，营造特殊的气氛，必须从指定的方向或者角度才能看到隐藏在纷乱繁杂画面中的图案或者文字，从而使得构图充满情趣。

第二节　反转现象

反转现象是讨论有关图形与背景，即形与底的错视问题。产生反转现象，一般有以下情况。

一、双重意象

观看这类图形时，因使用了共同的轮廓线，所以，是看图形还是看背景，或者是看局部，还是看整体，由于观察的角度不同，将分别出现不同意义的画面。

1．形与底的关系模糊

(1)图形与背景的关系如果比较含混模糊，即形与底的关系不明确，引起图形发生反转，呈现不同的图案(图6.60，图6.61)。

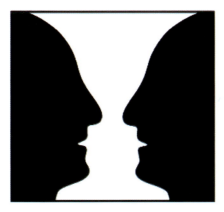

图6.60　鲁宾之杯

图6.61　Judy Cousins设计的花瓶，外部轮廓为伊丽莎白二世与菲利普亲王的头部侧影

(2)雷纹(回纹)是底纹和图纹可以互换的图形。这种图形，既可认为是黑底上的白纹，也可相反地理解成白底上的黑纹(图6.62)。

图6.62 雷纹

(3)有的动物身上长满了斑纹,有时候难以分辨这些斑纹的图底关系。如斑马身上的斑纹,是黑底白纹?还是白底黑纹(图6.63)?长颈鹿身上的图形到底是白底黄褐色斑块,还是黄褐色底白条纹呢(图6.64)?

图6.63 斑马斑纹　　　　　　　　图6.64 长颈鹿斑纹

2．整体与局部的反转

观看图形时,若看局部或看整体,其感觉是不同的,出现了不同的图形。

(1)少女与老太婆的反转。从局部看,是一位戴白色头巾,插一根羽毛,围着黑色项链,身穿黑色大衣的少女侧面像;从整体上观看,则是一位小眼睛(少女的耳朵)、大鼻子(少女的脸颊)、瘪嘴(黑色的项链)的老太婆。这幅图形象地表述了一句谚语"光阴似箭"(图6.65)。

(2)这是一个由少女头像和半身像组成的反转,观看的方法不一样,就会看到不同的形象(图6.66)。

图6.65 少女与老太婆　　　图6.66 少女头像与半身像(李槐清)

(3)由S.达利描绘的这幅图像，从整体看和从局部看，可看到不同的形象。画中央伏尔泰的眼睛、鼻子和戴着头巾的两位修女微妙地交替变化着，要辨认一方必须依赖另一方存在的结果。这是因为两种图像都嵌入在同一轮廓线中，但要同时认识双方面的图像却是困难的(图6.67)。

(a)

(b)

图6.67 《有伏尔泰胸像在内的奴隶市场》(S.达利)

二、错视现象产生的反转

由于观看的方法不同，局部形态时而显得前进，时而显得后退；或者图形时而增加，时而减少。

(1)数个圆，以相等的间隔组成，观看时，时而左侧显得在前，时而右侧显得在前(图6.68)。

(2)在这个形态中，A点时而可看成在前方，时而可看成在后方(图6.69)。

图6.68

图6.69

(3)立方体上的A点(图6.70(a))，当看成位于前方时，立方体便成了从斜上方所见到的形态(图6.70(b))；A点看成位于后方时，立方体就变成从斜下方所见到的形态(图6.70(c))。

(a)

(b)

(c)

图6.70

(4)堆积的立方体，当把黑色的菱形看成是立方体的上方时，可以数出有六个立方体；若把黑色菱形看成是底部时，则可以数出七个立方体来(图6.71)。

(5)图6.72可以看成向上的台阶，又可看成悬垂的墙檐。

图6.71

图6.72

三、正、倒共存图

这种图形，从上、下两个方向看，会呈现不同的形态。由于观看位置的改变，形态随之发生变化，显得十分巧妙。但是，由于从上面看，或从下面看，图形都要成立，有些图形难免总会显得有些勉强，这也是正倒共存图的特点。

(1)把这幅图颠倒，人像的表情就改变了(图6.73)。

(2)少女的头像一颠倒就变成了一个戴着宽边帽和墨镜的人的半身像(图6.74)。

(3)人和动物共存图。这个滑稽的全身人像，颠倒过来，就变成了一个狗熊头(图6.75)。

(4)图6.76现在这样看的话，是一个突起的小山丘。但把图形旋转180度后，却是一个凹陷的大坑。

图6.73　喜与愁

图6.74　头像与半身像
(李槐清)

图6.75　人与熊头

图6.76　凸与凹

第三节　悖理图形[①]

悖理图形是指一种违背常理的图形。这种图形只能在二维平面中进行表现，放在三维空间中是不合理的，也是不可能出现的。即这种图形所表现的形态，虽然能在二次元空间(二维平面)画面上表现出来，而在三次元的空间中，做成具体的立体，则是不可能的形态图形，所以这种图形又被称作"无理图形"(在一些书中，被叫作"矛盾空间")。这种形态因在二维的画面上，表现出异于寻常的三维空间的错综变动和特异空间感，具有特殊的

① 悖，意为相反，抵触；不合道理。见《新华词典》悖字词条，p39。又：悖，意为混乱，违背。见《新华字典》，p19。
　悖理是一种似是而非，似非而是之理。

立体效果，饶富趣味。

1．反转性错视的利用

运用平行斜线的构图，形成了形态在空间中前后、远近的反转(图6.77～图6.79)。

图6.77

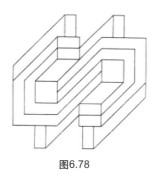
图6.78

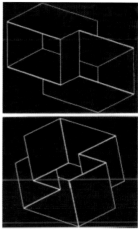
图6.79 《构成的星座》
(J.阿伯斯)

2．形态交叉造成的幻象

在真实的三维空间中，形态不可能产生这样的交叉。由于形态在空间中的前后交叉变化，创造出奇怪的立体(图6.80～图6.82)。

图6.80 《凉亭》(M.C.埃舍尔)

图6.81 不可思议的框架

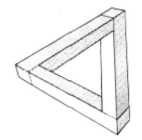
图6.82 彭洛斯(Penrose)三角形

3．空间交错造成的幻象

形态在空间中交错变化，造成周而复始连续的景象(图6.83)，或者相互交错绘制对方的奇妙图形(图6.84)。

图6.83 《瀑布》(M.C.埃舍尔)

图6.84 《画画的双手》(M.C.埃舍尔)

4．空间连续起伏造成的幻象

上下是相对的。由于造成奇妙空间的连续起伏，使得上和下在永远不停的循环运动（图6.85，图6.86）。

图6.85 《上梯与下梯》(M.C.埃舍尔)

图6.86 周而复始的上下(奥斯卡·路透斯沃德)

5．形状交替变换的立体

物体的形状在空间中不可思议地改变，造成了空间和实体奇妙的组合或者离奇的造型（图6.87～图6.89）。

图6.87 （张泉）　　　　　　图6.88　　　　　　图6.89 （汪一澍）

6．其他

除了上面叙述的，还有许多悖理图形。如图6.90和图6.91中形与形之间的空间交错变换，形成了有趣的构图。

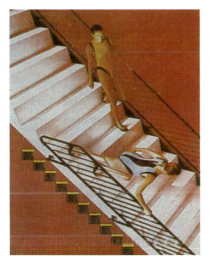

图6.90　上与下

图6.91　空间的扭曲

图与底的相互转换，就分不清到底是甲还是乙。比如图6.92中纸的表面是黑色还是白色？而在图6.93中男性的腿与女性的腿交替，也出现了有趣的画面。

图6.92　(朝仓直巳)

图6.93　海报设计(福田繁雄)

思考题

1．错视是一种什么样的现象？
2．了解错视现象对设计有什么帮助？
3．什么是反转图形？
4．反转图形有几种类型？
5．什么是正倒共存图，有什么特点？
6．什么是悖理图形？你是怎样理解这种图形的？

第七章 立体构成

立体构成是在作占据实际空间的造形活动。它所表现的是真实的立体效果。而不是像平面构成所表现的立体感是在二维平面上所表现出的立体幻象。

我们生活的空间是一个由三次元所组成的。所见到的一切,绝不仅是一幅只有长度和宽度的二次元平面,还有另外的第三元——深度。空间是一个具有高度、宽度和深度的三维世界。我们不仅能环顾前、后、左、右各面,还能仰望上面,俯视下面,所见到的是连绵不断的空间。物体在空间中,可以从任何角度、位置进行观察其形态。而且不论是从视觉上,还是从触觉上都能感觉到立体的存在。

立体构成就是在三次元的空间内,进行实际地占据空间的构成。它与平面构成所讨论的问题,迥然不同。平面构成与立体构成所用的材料、用具及技法都有较大的差异。但通过平面构成的学习有利于对立体构成的理解,而且立体构成中,同样可以借鉴平面构成中的一些技法。

第一节 半立体

半立体是以平面为基础,再在其上进行立体化的表现,或者作凹凸不平的堆积的造形活动。这种同时具有平面与立体要素的造形,称作半立体。

在半立体中,不是追求立体感的幻象,而是实实在在地把平面加以立体化造形。因此,不仅在视觉效果上具有立体的要素,在触觉上也可感受到立体的存在。

半立体是在平面构成与立体构成之间的造形,以平面构成为基础,再把某些部分立体化。所以,从某种观点来看,可以说是一种具有新奇感觉的浮雕(图7.1,图7.2)。

图7.1 (李碧)

图7.2 (李碧)

第二节 立体

和平面构成一样，立体构成的目的是在于建立和谐、秩序的视觉感应。与平面构成不同的是，立体构成涉及的是真实的三维世界。立体构成比平面构成多了一维空间，不仅具有长度、宽度，还有深度。所以在表现立体构成的时候，形体要经得起从各个方向的审视。从任何一个角度、位置观看，都能体现出优美的形态(图7.3)。

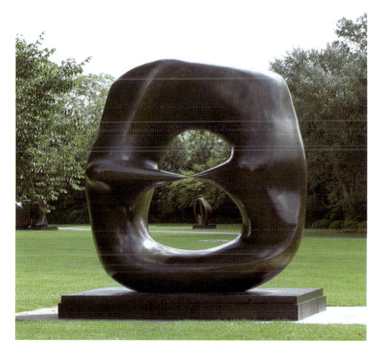

图7.3　现代雕塑(亨利·摩尔)

立体构成是占据实际空间的构成，所以从一方面看，立体构成比平面构成复杂。因为平面构成所关切的，仅有一个真实的平面。立体构成所关注的却是许多真实的表面，及从任何角度所产生的形状；另一方面，立体构成比平面构成简单。立体构成所处理的，是实际存在的面与体，虚与实，前与后等关系。平面构成所处理的是三维或四维的幻象，是面与体在空间的变动，虚与实的结合，前后关系以及光影与透视的问题，而且必须在单一的平面上展示出来。

一、立体构成中的元素

同样，立体构成也有造形的视觉语言，即基本元素，其意义和平面构成的基本元素相似，只是在这些元素的具体内容中，要考虑到三维空间的影响。它们是概念元素、视觉元素、关系元素，其所包含的意义和内容与平面构成的相应元素基本相同。另外，立体构成与平面构成相似，还包括了能表达具体形象结构特征的元素——构成元素。在说明构成元素之前，我们再叙述一下立体构成中概念元素的具体内容。

1．概念元素

在立体设计未形成之前，我们能够先在意念中感受到构成形体的点、线、面、体等元素。意念中的点、线、面、体等元素就是概念元素。

(1)点：一个概念的点表示空间的位置。它标出一条线的两个端点，或者线条相聚、相交的地方。

(2)线：当点运动时，它的运动轨迹便形成线。它表示一个平面的边，或者两个平面相会或相交的地方。

(3)面：当线运动(除沿着线的内在方向的运动)时，其轨迹便变成面。它表示体的表面。

(4)体：平面的运动(除沿着面的内在方向的运动)轨迹便形成了体。它表示物体所占据的空间的大小。

2．构成元素

构成元素具有强烈的结构特征，在几何性的立体构成中是非常重要的。它包括以下内容。

(1)棱角：当几个平面交会时，就形成一个棱角。棱角就相当于平面构成中的点。不过，棱角中有点，点却不限于棱角。

(2)边缘：当面与面相会时，在其会聚处形成边缘。边缘相当于平面构成中的线。边缘上有线，线却不限于边缘。

(3)表面：是包围体积的外部表面。相当于平面构成中的面。表面即是面，而面并不限于表面。

点的大小就决定了棱角的尖秃；线的粗细也就形成了锐利或钝化的边缘；而线的平直就决定了所形成的面的平滑程度。理想的棱角是尖的，理想的边缘是锐利的，理想的面是平滑的。但是在实际中，这要取决于材料和技巧。

二、形状与形象

形状与形象这两个名词，在平面构成中往往混淆不清。但在讨论立体构成时，对它们的含义，却绝对不能含糊。

形象是指立体物象的整体外貌，而立体物象在不同的距离、不同角度、不同位置和不同的环境条件下会呈现出不同的形状。所以，同一形象可以具有多种形状。形状是形象的无数面相之一(图7.4，图7.5)。

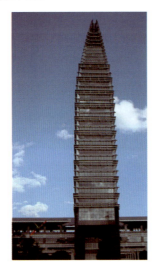 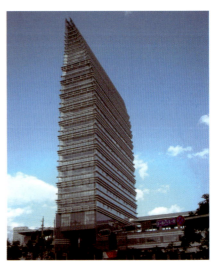

图7.4　昆明五华区委大楼

图7.4 昆明五华区委大楼(续)

图7.5 《思想者》(罗丹)

第七章 立体构成

图7.5 《思想者》(罗丹)(续)

 立体构成应该考虑形象的整体，并非形象在特殊的距离、角度、位置和环境条件下所呈现的单一形状。一个美好的形象，要能够通过任何视点变动的考验，呈现出美好的形状来。

思考题

1．在立体构成中，构成元素的具体内容是什么？
2．在立体构成中，形状与形象是不能混淆的，它们两者的含义是什么？

第八章 立体构成的造形方法

立体构成与平面构成所不同的是,前者是在真实的三维空间中进行的造形,造形的变化和设计技法与平面构成相比,既简单又复杂。正如前面所论述的,从造形的整体设计来说,所谓简单是指立体构成是在真实的空间中进行的造形活动,并不像在平面构成中那样,要在二维的平面上创造出三维或者四维的立体感与动感等幻象来。立体构成不能只考虑某个角度或者某个位置的形态造形,必须把整个形象综合考虑,设计出的形象,不论在什么角度、什么位置,都能呈现出优美的形态来。就造形的技法而言,可以把平面构成中所涉及的内容和方法拿来,作为立体构成的造形手段。比如,基本形态的重复排列、位置的变化、方向的变化、形态大小变化以及渐变等技法,都可以直接应用到立体构成中,只不过要考虑的是形象的整体效果,而不是其在某一特定位置或角度时,所呈现的单一形状。

第一节 半立体构成

半立体由于经过具体的立体化,具有了光影的立体效果。如何表现这种效果呢?半立体的造形有时并不需要起伏很大的凹凸,只是在平坦的面上,造成少许的隆起和凹下,就能发挥出光影的造形效果,故显得十分雅致和鲜明。

进行半立体的表现时,材料和方法是多种多样的。用纸为材料进行半立体造形,是既简单又行之有效的造形方法之一。用白色的纸张加工半立体时,可充分表现出光与影的微妙感觉。

使用纸张从平面发展成半立体造形的方法如下[①]。

1. 折叠:经过折叠处理,平坦的纸面上出现了折痕,使之呈现不同的受光面,单纯中产生出立体感(图8.1~图8.3,其中展开图中的实线是切割线,虚线是折叠线,下同)。如果把折痕设计成有规律的排列,组成井然有序的结构(图8.4)。

图8.1 左:展开图 右:折叠后的效果图　　图8.2 (李英顺)　　图8.3 (黄朝海)

① 本节中的部分插图选自大智浩著《美术设计的基础》,台北大陆书店,1986

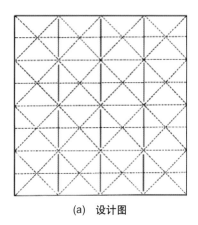 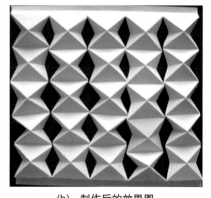

(a) 设计图　　　　　　　　　　　(b) 制作后的效果图

图8.4　（李碧）

2．弯曲、捻卷：弯曲或捻卷由于切割和粘接的位置不同，形态也会有所变化。如圆锥体的造型，切割和粘接的位置不同，产生的圆锥体的高度也不一样(图8.5)。

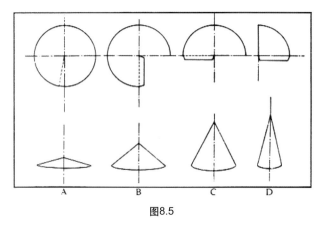

图8.5

把纸张经过弯曲或捻卷后，受光面呈现均匀柔和的变化，得到非常优雅的效果(图8.6～图8.9)。

 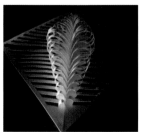

图8.6　(J. Suna)　　图8.7　哈诺佛美术　　图8.8　（杨伟路）　　图8.9　(卜姝玥)
　　　　　　　　　　工艺学校学生作品

3．切割、刻痕：在绷紧的材料(皮革等)或者卡纸上切割，出现锐利的裂口，或者留下刻痕(图8.10)。如果经过的组织或编排，会产生奇妙的光影效果(图8.11～图8.13)。刻痕也可不割开画面，只刻出痕迹，也能出现浮雕般的感觉。

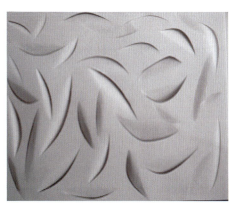
图8.10 （王珏）

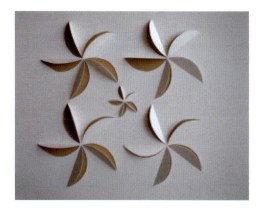
图8.11 （薄凌凤）

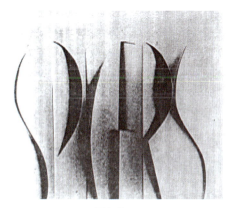
图8.12

图8.13

4．撕裂：在一幅完整的平面上，进行撕裂处理，也会出现特别的效果(图8.14)。

图8.14

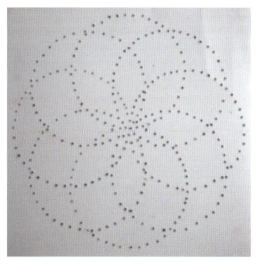
图8.15 （薄凌凤）

5．挖孔：在平面上挖孔，让光线通过，产生明暗的变化。孔可小可大，孔让光线通过，产生出微妙的光影效果(图8.15，图8.16)。也可在要挖孔的平面下固定另一幅图形，

使之在挖孔后,透出局部图形,使整个造形妙趣横生。

图8.16

6. 粘贴:这是立体造形的有力手段。经过粘贴,平面上出现高低不平的堆积结构,能强烈地体现立体效果(图8.17,图8.18)。

图8.17

图8.18　(蒋娟)

7. 压印:压印成形,画面上呈现凹凸的浮雕感。所用的印模,可以是硬纸板、金属,甚至是绳索等具有一定硬度的物件。让这些印模通过压力在纸面上留下压痕,就能产生出浮雕感(图8.19～图8.21)。

(a) 压模

(b) 压印后的效果

图8.19　(朝苍直巳)

图8.20 （朝苍直巳）　　　　　　　图8.21 （朝苍直巳）

各种半立体造形如图8.22～图8.40所示。

 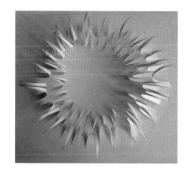

图8.22 （杨艳霞）　　　图8.23 （张大勇）　　　图8.24 （刘冠杰）

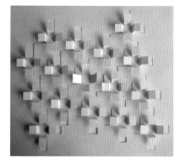 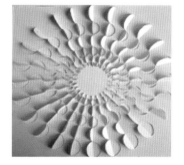 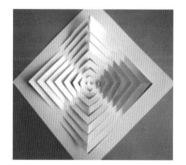

图8.25 （刘冠杰）　　　图8.26 （樊志勇）　　　图8.27 （焦萍）

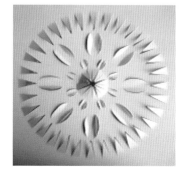 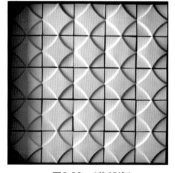

图8.28 （焦萍）　　　图8.29 （黄朝海）　　　图8.30 （李仟才）

第八章　立体构成的造形方法

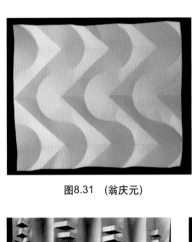
图8.31 （翁庆元）

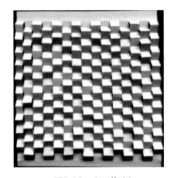
图8.32 （马潇珩）

图8.33 （杨伟路）

图8.34 （李金玲）

图8.35 （刘月歧）

图8.36 （张继）

图8.37 （卜姝玥）

图8.38 （卜姝玥）

图8.39 （杨伟路）

当然，如果用一个纸框把半立体作品装在框内，就可以作为装饰品挂在墙壁上(图8.42～图8.45)。图8.41是纸框的平面展开图和效果图。

图8.40 （杨伟路）　　　　　　图8.41　左：纸框展开图　右：纸框效果图

若把半立体再通过折叠、弯曲等方法处理后，将一些半立体造型的两端连接起来，就形成了造形各异的立体(图8.46～图8.48)。

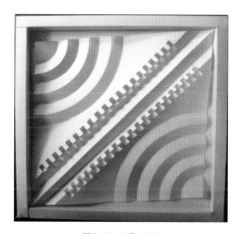

图8.42 （莫盈盈）　　　　　　　　　图8.43 （莫盈盈）

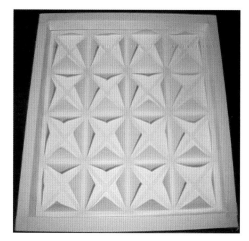
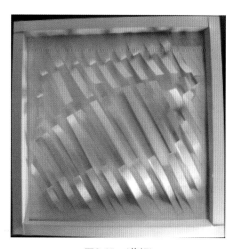

图8.44 （莫盈盈）　　　　　　　　　图8.45 （蒋娟）

第八章　立体构成的造形方法

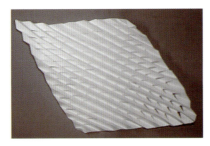

图8.46 左：半立体造型 右：折曲后的立体造型 （张少晗）

图8.47 （张继）　　　　　　　　图8.48 （莫盈盈）

第二节　线立体构成

　　线立体的构成，是利用各种类型的线材，在三次元空间中形成的立体构成。线立体构成一方面要注意其材料的性质和结构的构成方法。另一方面要注意表现空间的深度感、伸展感以及艺术性的动力感和具有律动性的韵律感等。这两个方面的研究是从事线立体构成的关键。

　　线立体造形主要有以下几类[①]。

　　1．由连续自由的曲线或直线所构成的具有空间伸展感和韵律感的造形(图8.49～图8.51)。

 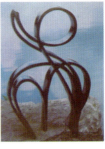 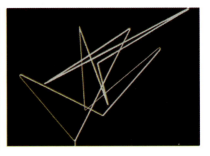

图8.49　　　　　　　　图8.50　　　　　　　　图8.51

① 该节中的部分插图选自钮敏编著《立体构成设计》，西泠印社出版社，2005；王无邪著《立体构成原理》，陕西人民美术出版社，1989；大智浩著《美术设计的基础》，台北大陆书店，1986。

2．由规则排列，经过精心组织的线群所构成的具有秩序化和韵律感的造形(图8.52～图8.57)。

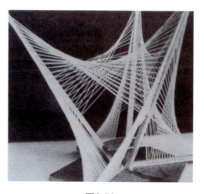
图8.52

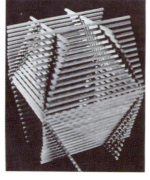
图8.53

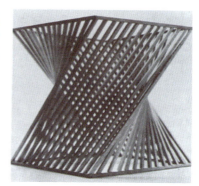
图8.54

3．由自由的线或线群，或者任意编织或者随意打结的构成；也可以按照一定的秩序或规律进行编排和打结的造形(如织毛衣、织网等。但要注意，如果编织为紧密的结构，面的感觉增强，而线的感觉减弱)(图8.58～图8.62)。

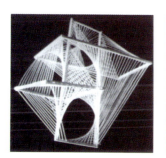
图8.55

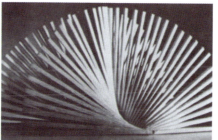
图8.56

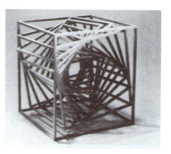
图8.57

图8.58 （瓦尔班诺夫·万曼）

图8.59

图8.60

图8.61

图8.62

线立体构成案例如图8.63～图8.74所示。

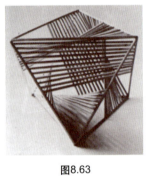
图8.63

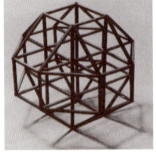
图8.64

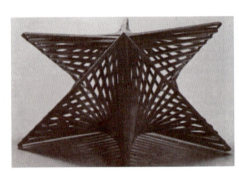
图8.65

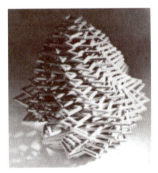
图8.66

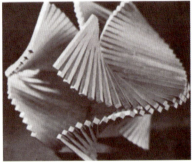
图8.67

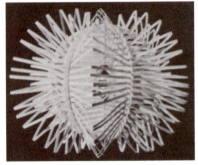
图8.68

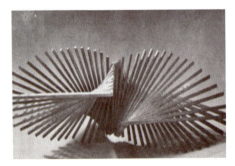
图8.69

图8.70 (蒋娟)

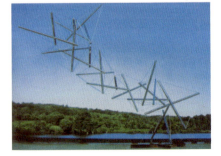
图8.71

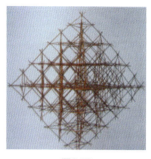

图8.72　　　　　　　图8.73　　　　　　　　　　图8.74

第三节　面立体构成

通过运用多种类型的平面或曲面，在三维的立体中，占有一定空间的构成。空间之面，无论是直面或曲面，都具有比线立体更明确、更实在的空间占有感和量感。

面立体的空间占有感和量感，不是指物体在其空间中直接占有的容积，而是指在感觉上，面所包围的空间，即面与面发生关联的空间。面立体的空间构成，有由直面所构成的，有由复杂的曲面展开构成的。在三维立体中，面占据其空间位置时，所包围的空间就明确地决定了面立体的量感，使该面在空间中的状态表现出其性格特征化。所以，在创作面立体构成造形，应严格选择能有效地把气氛烘托出来的材料和加工技术，注重面形在空间中的连绵起伏、方向转换等变化效果(图8.75，图8.76)。

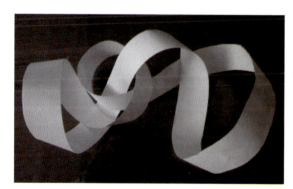

图8.75　曲面立体　　　　　　　　　图8.76　直面立体

一、面立体构成的基本练习

我们先用正方形作为练习的基本形，在其内部进行切割，然后把各边进行翻转、扭曲后，连接起来，表现出空间的起伏、翻卷的奇妙变化。下面是运用拓扑学(Topology)方法对正方形进行的切割练习的八种类型(图8.77)。

(1)从正方形的一边到另一边的切割法。

(2)从正方形的一边到中心的切法。

(3)在正方形的中心部处进行内部切割的方法。

(4)从正方形的一边开始，沿一曲线进行切割再回到原边的切法。

(5)以正方形的中部为中心，沿一曲线把它切成一个孔的切法。
(6)在正方形的中部，形成交叉的切法。
(7)从正方形的边切到中部，形成丁字的切法。
(8)在正方形内部，切成丁字的切法。

图8.77　切割练习

这八种切割法也可在圆形或三角形等形态中进行。把切断部分经过翻转、卷曲后进行连接，就可发现新的造形(图8.78)。这八种切割方法练习的基本目的就在于如何表现凸面、凹面以及翻卷曲面具有的美感。而且，就是这八种切割方法，粘接面或者翻转的角度不同，其效果也是不尽相同的。

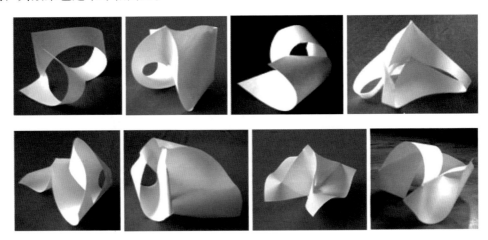

图8.78　八种切割法的新造型

面立体构成的造形方法是多种多样的。我们也从层面的造形入手，通过层面的规律排列，讨论由层面构成的面立体构成。

二、层面

把面材规律地一层一层地连续排列所构成的连续的形态，称为层面。

1．层面的用法

层面的作用相当于基本形，主要有重复和渐变两种用法。

(1)重复：每一层面的形状和大小完全相同，进行连续排列。(图8.79)

(2)渐变：分为形状相同的大小渐变(图8.80)、形状的渐变(图8.81)、形状和大小的渐变(图8.82)。

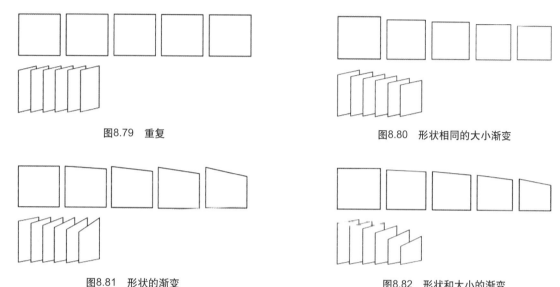

图8.79　重复

图8.80　形状相同的大小渐变

图8.81　形状的渐变

图8.82　形状和大小的渐变

2．层面的排列配置

层面在作排列配置时，主要有位置变动和方向变动两种情况。

(1)位置变动·若层面在作平行排列配置时，位置的变动主要考虑的是层面间的距离和前后的关系。

a．层面沿直线排列，距离完全相等。

b．层面沿直线排列，距离作疏密变化。层面的距离排列宽疏时，显得松散，体的感觉不强(图8.83)；排列紧密时，有紧凑感和结实感(图8.84)。

图8.83　距离排列宽疏的层面

图8.84　距离排列紧密的层面

c．层面作高低前后或者曲线、折线排列时，可造成体的变形效果(图8.85)。

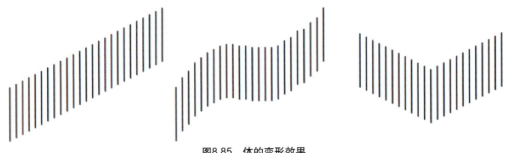

图8.85　体的变形效果

(2)方向变动：层面不论作平行或不平行的排列时，都可以进行方向的变动。变动时有以下三种。

a．依垂直轴旋转：依垂直轴旋转排列，造成体的扭动，层面互不平行，富于变化(图8.86)。

图8.86　依垂直轴旋转

b．依水平轴旋转：依水平轴旋转排列，固定较为困难，特别是层面倾斜度较大时，不易固定。这种排列方式，有翻转的效果(图8.87)。

c．依固定中心点旋转：依固定中心点旋转排列时，层面的部分被切除，造成下沉的效果，体的扭动感也十分明显(图8.88)。

 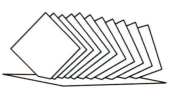

图8.87　依水平轴旋转　　　　　图8.88　依固定中心点旋转

如果构形设计的需要，可以使平面产生物理性的折曲和弯曲(图8.89)。

层面的构成相当于平面构成中基本形的造形变化，强调形体的连接与规律性的连续变化效果。

层面构成作品如图8.90～图8.94所示。

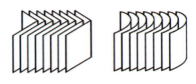

图8.89　物理性折曲和弯曲

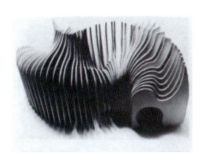
图8.90 层面构成作品一(王无邪)

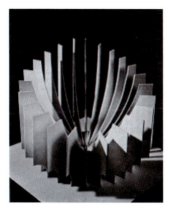
图8.91 层面构成作品二(王无邪)

图8.92 层面构成作品三

图8.93 层面构成作品四(王无邪)

图8.94 图8.93的俯视效果

3．层面的穿插造形

我们看到层面的形状和排列，是通过相同形、相似形和逐渐变化的形态进行组合的。利用相同形或相似形可以进行另外一种造形，用穿插的方法进行组合。层面的形状可以是圆形、正方形、三角形等，在每一个组合单元的层面上切割出若干个槽口(图8.95)，利用这些槽口，就可以根据设计者的要求把一个一个相同、相似或逐渐变化的层面进行组合，形成丰富的造形(图8.96)。

图8.95 槽口

图8.96 层面穿插组合

总之，面立体的造形，可以是规律的(图8.97)，按照某一规律进行设计；也可以是自由造形，如平面经过自由翻转结构等(图8.98)。当然在作面立体构成的造形时，要注意面形在空间中的连绵起伏和方向、位置的转换。

图8.97　(P.卡加赫姆)

图8.98　哈诺佛美术工艺学校学生作品

第四节　块立体构成

块材是造成闭合性的形体，所以具有重量感。块立体构成着重表现的是具有重量感、稳定感、充实感的造形，而不像线立体和面立体所表现的那种具有延伸感、锐利感和轻快感的造形(但在块形中包含了点和线，即棱角与边缘，所以当块立体向空间伸展时，能表现出比线立体和面立体更厚重的量感关系。当然，但块材的长宽比过大，或者厚度较小时，就会有线立体或面立体的效果了)。块立体的构成，可用添加法(堆积)和削减法(切割、挖孔等)来进行造形。

一、块立体的基本造形

块立体构成又可分为曲面立体和直面立体构成的造形。在曲面立体中，又包含着两种造形：自由曲面立体与几何曲面立体造形。

自由曲面造形具有自然的、蓬勃的生命感。人体所表现出的曲面，就有优雅协调之美(图8.99)。曲面造形一定要注意所有的面都应该具有连续流畅的曲线所形成的流滑曲面以及富有弹性和张力，须要考虑到紧张之面中是否具有弯曲的变化，强调出具有高度张力的块立体构成。

图8.99　自由曲面造形

图8.99　自由曲面造形(续)

几何曲面造形则带有数理性，能感受出其中的规律和秩序，具有现代感，是现代立体造形中常用的形态(图8.100，图8.101)。

直面立体的造形往往能够给人以锐利、均齐紧张的空间感(图8.102，图8.103)。

图8.100　卵形雕刻(C.赫普沃斯)

图8.101　几何曲面造形

图8.102　直面立体造形作品一

图8.103　直面立体造形作品二

在块立体构成的练习中，我们也可先从具有规律性的形体入手，讨论多面体的结构。

二、多面体

多面体具有简洁、确定的形体，它们可以作为立体构成设计中的基本结构。在多面体中，有五种基本的几何立体尤为重要，它们就是柏拉图多面体。

(一)柏拉图多面体

多面体由许多表面组合而成。若每个表面都是等边等角的正多边形，而且形状和大小相同，这样的多面体在数学上，称为柏拉图多面体。

1．正四面体：为正三角锥的立体造型，它是由四个相同的正三角形组成。如果四面体以一个面为底放置，它的平面俯视图是一个等边三角形(图8.104)。如果以一条边放置(不稳定的状态)，它的平面俯视图是一个正方形(图8.105)，平面展开图如图8.106所示，效果图如图8.107所示。

 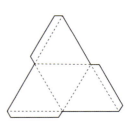

图8.104　四面体平面俯视图(以一个面为底放置)　　图8.105　四面体平面俯视图(以一条边放置)　　图8.106　正四面体平面展开图　　图8.107　正四面体效果图

如果多面体是用纸张来制作，要留出粘接面。如图8.106所示，图中的实线是切割线，虚线是折叠线(图中留出了供粘接用之面。下述的平面展开图同理)。

2．正六面体：为正方形立体造型，由六个相同的正方形组成。如果六面体以它的一个顶角为底，它的平面俯视图是一个正六边形(图8.108)。图8.109是正六面体的平面展开图。

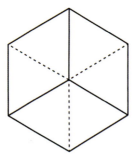 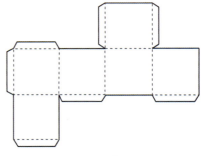

图8.108　正立面体平面俯视图　　图8.109　正立面体平面展开图

3．正八面体：为菱形多面体结构，由八个相同的正三角形组成。以八面体的一个顶角为底放置，其平面俯视图是一个正方形(图8.110)；若以一个面为底放置，它的平面俯视图是一个六边形(图8.111)。正八面体的效果图如图8.112所示，正八面体的平面展开图如图8.113)。

图8.110　正八面体平面俯视图(以顶角为底放置)　　图8.111　正八面体平面俯视图(以一个面为底放置)

图8.112　正八面体效果图　　　　图8.113　正八面体平面展开图

4．正十二面体：以正五边形平面为基础组成，由十二个相同的正五边形组成。以其一个面为底放置，平面俯视图是一个正十边形(图8.114)。正十二面体的效果图如图8.115所示，正十二面体的平面展开图如图8.116所示。

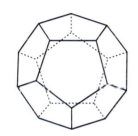 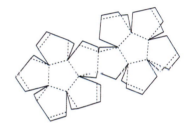

图8.114　正十二面体平面俯视图　　图8.115　正十二面体效果图　　图8.116　正十二面体平面展开图

5．正二十面体：以正三角形平面为基础组成，由二十个相同的三角形组成。如果以它的一个顶角为底放置，其平面俯视图也是一个正十边形(图8.117)。正二十面体的效果图如图8.118所示，正二十面体的平面展开图如图8.119所示。

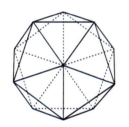 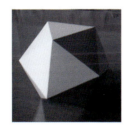 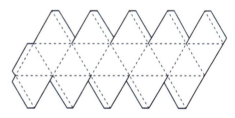

图8.117　正十二面体平面俯视图　　图8.118　正二十面体效果图　　图8.119　正二十面体平面展开图

柏拉图多面体的基本造型结构表

名　　称	平面数量	棱线数量	顶角数量	基本形	整体造型特征
正四面体	4	6	4	正三角形	正三角锥体
正六面体	6	12	8	正方形	正立方体
正八面体	8	12	6	正三角形	菱形体
正十二面体	12	30	20	正五边形	上下对称的六个五边形组成
正二十面体	20	30	12	正三角形	各面为五个正三角形组成的正五角锥体

第八章　立体构成的造形方法

(二)阿基米德多面体

阿基米德多面体，其组合的各个表面并不是单一的正多边形，而是由超过了一种正多边形或等多角形组成。这样的多面体称作阿基米德多面体。阿基米德多面体就是柏拉图多面体的变异构成。其变化的基本原理是：将各柏拉图多面体切掉其顶角，在原来顶角占据的位置形成了新的平面。

一般情况下，顶角被切掉的越多，组成表面的平面增加的数量也越多，其多面体便越接近于圆球。对于顶角的切割，可采取在相邻棱线的中点间连线，也可以在棱线长度的三分之一处连线。由于切割棱线的部位不同，多面体所产生的造型，也各不相同。

1．十四面体

十四面体造型有四种构成方法，形成三种十四面体：

(1)以正六面体为基础，在棱线的二分之一处，切去其顶角形成的十四面体(图8.120)，它由八个正三角形和六个正方形组成。以它的一个三角形面为底放置，其平面俯视图是一个正六边形(图8.121)，十四面体的效果图如图8.122所示，十四面体的平面展开图如图8.123所示。

(2)以正八面体为基础，在棱线的二分之一处，切去六个顶角形成的十四面体(图8.124)。这种十四面体和以正六面体为基础形成的十四面体(图8.122)形状相同。

(3)以正八面体为基础，在棱线的三分之一处，切去其顶角形成的十四面体，它由八个正六边形和六个正方形组成(图8.125)。效果图如图8.126所示，平面展开图如图8.127所示。如果以一个六边形为底放置，它的平面俯视图是一个邻边不相等的十二边形(图8.128)；如果以一个正方形为底放置，则平面俯视图是一个邻边不相等的八边形(图8.129)。

图8.120　　　　图8.121　　　　图8.122

图8.123　　　　图8.124

图8.125　　　　　　　　　图8.126

图8.127　　　　图8.128　　　　图8.129

(4)以正六面体为基础，在棱线的三分之一处，切去其顶角形成的十四面体(图8.130)，它由八个正三角形和六个正八边方形组成。如果以一个正方形为底放置，则平面俯视图是一个正方形(图8.131)。若以它的一个三角形面为底放置，其平面俯视图是一个十二边形(图8.132)，效果图如图8.133所示，平面展开图如图8.134所示。

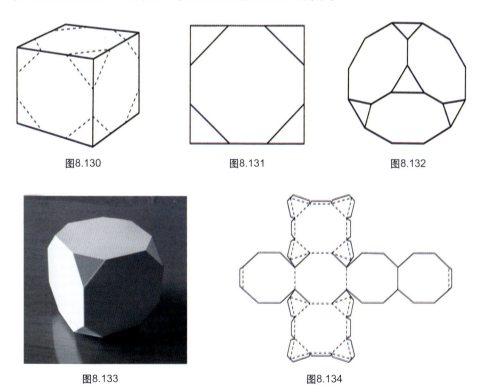

图8.130　　　　图8.131　　　　图8.132

图8.133　　　　　　　　　图8.134

第八章　立体构成的造形方法

2．三十二面体

其加工方法有以下四种。

(1)以正二十面体为基础，在棱线的三分之一处，切去顶角形成的三十二面体(图8.135)。它由十二个正五边形和二十个正六边形组成，三十二面体的效果图如图8.136所示，其平面展开图如图8.137所示。

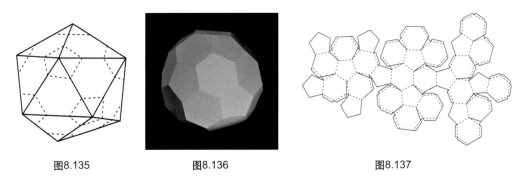

图8.135　　　　　图8.136　　　　　　　　　图8.137

(2)以正二十面体为基础，在棱线的二分之一处，切去顶角形成了三十二面体(图8.138)，由十二个正五边形和二十个正三角形组成，其效果图如图8.139所示，平面展开图如图8.140所示。

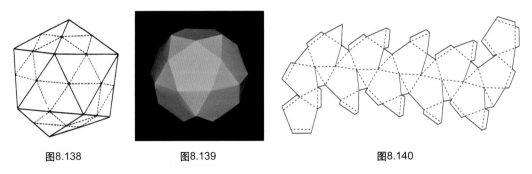

图8.138　　　　　图8.139　　　　　　　　　图8.140

(3)以正十二面体为基础，在棱线的二分之一处，切去顶角形成了三十二面体。它是由十二个正五边形和二十个正三角形组成(图8.141)，其平面展开图如图8.142所示。

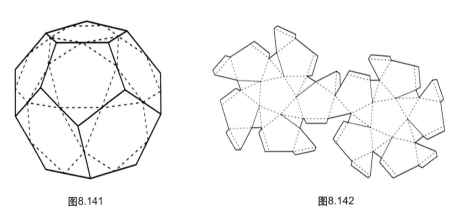

图8.141　　　　　　　　　　　图8.142

(4)以正十二面体为基础,在棱线的三分之一处,切去顶角形成了三十二面体。它是由十二个正十边形和二十个正三角形组成(图8.143),其效果图如图8.144所示,平面展开图如图8.145所示。

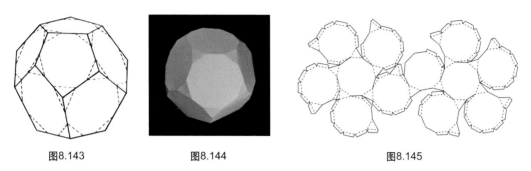

图8.143　　　　　图8.144　　　　　　　图8.145

以五种柏拉图多面体为基础的造形转换关系如下所示。

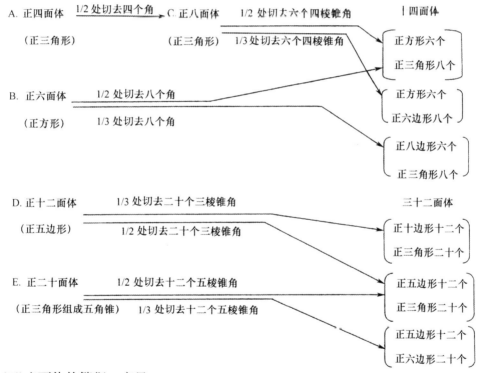

(三)多面体的繁衍、变异

以柏拉图多面体为基础进行切割,形成的多面体的表面就不再是单一的正多边形了,就成为阿基米德多面体。而且我们又可以再在阿基米德多面体上切割,形成具有更多表面的多面体。所以我们可以在任何一种多面体上切除棱角,只不过多面体的面越多,表面就越来越平滑,最后成为圆球。

1．二十六面体

二十六面体是在阿基米德多面体(十四面体)的基础上再进行切削棱角后所形成的多面体。

(1)在十四面体的基础上,在棱线的二分之一处,切去顶角就形成了二十六面体(图8.146),

它由十八个正方形和八个正三角形组成。若以一个正方形面为底放置，其平面俯视图是一个正八边形(图8.147)；若以一个三角形面为底放置，则平面俯视图是一个正六边形(图8.148)。效果图如图8.149所示，平面展开图如图8.150所示。

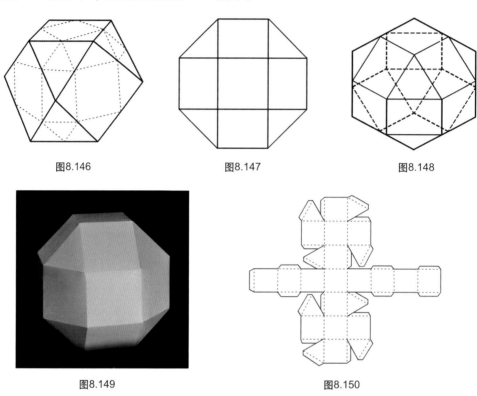

图8.146　　　　　　　图8.147　　　　　　　图8.148

图8.149　　　　　　　　　　　　图8.150

(2)以十四面体为基础，在棱线的三分之一处，切去顶角形成二十六面体(图8.151)，它有六个正八边形，八个正六边形和十二个正方形组成。二十六面体的平面展开图如图8.152所示。如果以一个六边形为底放置，其平面俯视图是一个正十二边形(图8.153)，如果以一个八边形为底放置，它的平面俯视图是一个邻近侧面不相等的八边形(图8.154)，效果图如图8.155所示。

(3)将十四面体经过切角处理，转换为二十六面体。在所形成的二十六面体上进行加工，形成图8.155所示的二十六面体。其具体加工方法是：在图8.149所形成的二十六面体顶角部位，进行切割加工，并调整其表面造型，相连一个正方形扩大为正八边形。另一个缩为小正方形，原有的正三角形，扩大为正六边形，构成为新的二十六面体。图8.156为其转换示意图。

图8.151　　　　　　图8.152　　　　　　图8.153

图8.154

图8.155

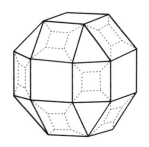
图8.156 二十六面体转换示意图

2．三十八面体

这个多面体由六个正方形平面，和三十二个正三角形平面组成，效果图如图8.157所示，其棱角顶点二十四个，棱线四十八条。其平面展开图如图8.158所示。

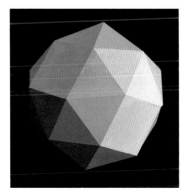

图8.157 三十八面体效果图

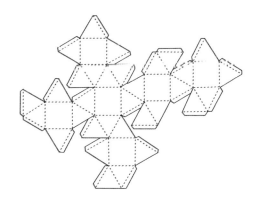

图8.158 三十八面体展开图

3．六十二面体

(1)由三十二面体(正五边形和正三角形组成)转化而来。其加工方法是，将正五边形和正三角形的棱线，在中间点连线，从而切掉了五边形顶部四角锥，形成了不等边的四边形。在此基础上再调整部分边长，将五边形棱线中点连线内移，缩小五边形，使长方形修正加工为正方形。该结构表面是由正五边形十二个，正方形三十个，正三角形二十个所组成。三十二面体加工转化示意图如图8.159所示，六十二面体的效果图如图8.160所示，其平面展开图如图8.161所示。

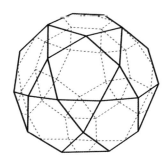

图8.159 六十二面体转化示意图

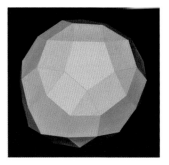

图8.160 六十二面体的效果图

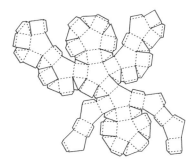

图8.161 六十二面体展开图

(2)利用六十二面体(图8.160)，再经过切割加工，又可塑造出另一种六十二面体造型。

在六十二面体基础上，把五边形扩大为十边形，将五边形的顶部，过角顶横向切割，使原有的正三角形，改变为正六边形，原有的正方形平面在原位缩小，形成由正十边形十二个，正方形三十个，正六边形二十个所组成的六十二面体。六十二面体加工转化示意图如图8.162所示，六十二面体效果图如图8.163所示，其平面展开图如图8.164所示。

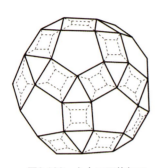

图8.162　六十二面体加工示意图

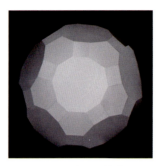

图8.163　六十二面体效果图

图8.164　六十二面体平面展开图

4．九十二面体结构

九十二面体的结构，也是由这种六十二面体(图8.160)经过修正加工转换而来。其加工方法为：将五边形每边相连接的正方形，修改为二个颠倒的正三角形组成的平行四边形，从而将六十二面体结构中的三十个正方形，改换为六十个正三角形，加上原有的二十个正三角形，合计为八十个，与原来的十二个正五边形平面一起组成九十二面体。六十二面体加工转换示意图如图8.165所示。其效果图如图8.166所示。

九十二面体的平面展开图，是以十二个正五边形为中心，每个五边形的周围，连接五个正三角形，组成一个正五角星，以此为单元进行组合的构成，其平面展开图如图8.167所示。

图8.165　九十二面体加工转换示意图

图8.166　九十二面体的效果图

图8.167　九十二面体展开图

5．一百八十面体

这是在三十二面体结构基础上，经过修正加工而成。其加工方法：将原有正五边形平面，改变为五角锥体(由五个等腰三角形组成)，将原有的正六边形平面，同样改变为六角锥体(由六个等腰三角形组成)，其效果图如图8.168所示。合计为十二个五角锥(六十个三角形)，二十个六角锥(一百二十个三角形)所组成，其平面展开图如图8.169所示。

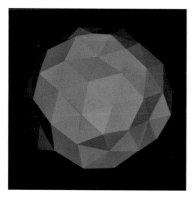
图8.168 一百八十面体效果图

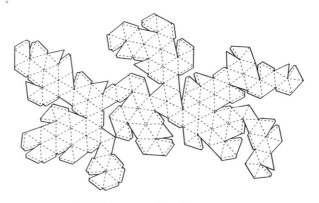
图8.169 一百八十面体平面展开图

(四)多面体的造型变化

无论是柏拉图多面体,还是阿基米德多面体,它们都有着十分简练精致的外形。若以这些形体作为基本结构,可在其表面进行凹凸加工、挖割堆砌和边缘处理等变化,使得多面体更呈现出多种多样丰富的变化。

1. 凸凹加工

多面体的每一个表面,又可由凹下或凸起的棱角组织来替代,形成若干个新的结构,出现更多的起伏和凹凸,使得多面体更富变化。

(1)正二十面体的凹加工。

它是在正二十面体相邻棱线的三分之一点连线,并在其顶角部位向内凹入所构成。含不等边六角形平面二十个,在原有顶角部位,凹下五角形锥体十二个。效果图如图8.170所示,在二十面体的棱线三分之一处连线加工展开图如图8.171所示。

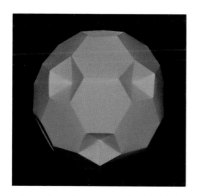
图8.170 正二十面体凹加工效果图

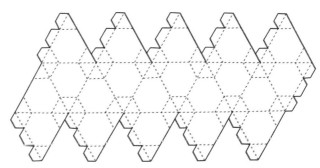
图8.171 三分之一处连线平面展开图

(2)以三十二面体为基础,在正五角形的部位,进行五角锥形的凹入构成。

其加工方法为:三十二面体表面包括正五角形十二个。其凹入的正五角形锥体加工,是以正六角形为一个单元,用其中五个正三角形,组成凹入的锥体,余下的一个三角形改为粘口而成,原三十二面体的正三角形,是在凹入五角锥的单元中间,间隔两个对角的二十个正三角形所构成。效果图如图8.172所示,平面展开图如图8.173所示。

(3)在正六面体的基础上,将各面凸出一个四棱锥的四十八面体的造型。六个四棱锥体的整体结构,为一个穿插在正六面体中的正八面体。即正八面体的正四棱锥基本

形为正三角形平面，而正六面体的三角锥的基本形为一个直角三角形。该造形的效果图如图8.174所示，其平面展开图如图8.175所示。

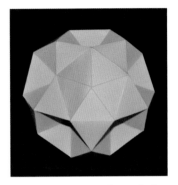

图8.172　三十二面体凹入构成

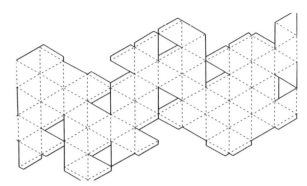

图8.173　凹入五角锥平面展开图

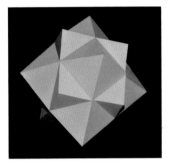

图8.174　四十八面体效果图

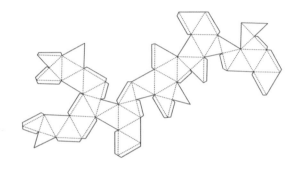

图8.175　四十八面体平面展开图

(4)在二十面体上刻痕，进行折叠，就形成一个二十面体的变异结构，其效果从不同的角度看去，都呈现出五角星的造形，效果图如图8.176所示。其平面展开图如图8.177所示，图中的点画线表示从另一面折叠。

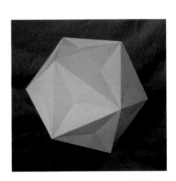

图8.176　二十面体的变异结构效果图

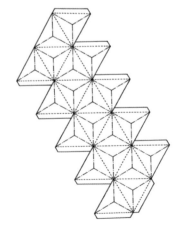

图8.177　二十面体变异结构平面展开图

2．挖割与堆砌等处理

多面体的表面，可以进行挖割。若多面体是空心的，表面和棱角的孔洞，可将内在的

空间呈现出来(图8.178,图8.179),还可在多面体的表面进行切割造形(图8.180)。

图8.178 正四面体表面挖孔后的效果图

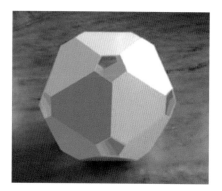

图8.179 正二十面体棱角挖孔后的效果图

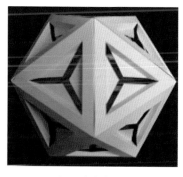

(a)(陈之光)

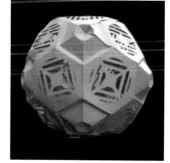

(b)(张继)

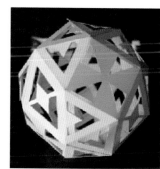

(c)(王金正)

图8.180 多面体表面的造型与切割

也可以在多面体的表面堆砌,再添加形象,丰富造型。如在正四面体的表面上再增加三个小的正三角形(图8.181),增加了多面体的层次感。另外,为了增加多面体的表面造型的多元化,可先在一个单一的表面上进行形态加工(图8.182),再将这些面粘接组合起来,形成表面具有丰富造型的多面体(图8.183)。

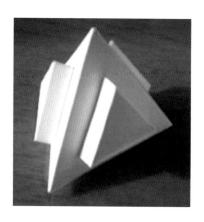

图8.181 正四面体表面堆砌正三角形

图8.182 形态加工

图8.183　由十二个单独的正五边形进行粘接组合而成的正十二面体

3．边缘处理

多面体的边缘，也可通过两个表面相互拼贴，形成新的边缘形式。如使用一个圆形，内接一正三角形（图8.184），沿虚线折叠，形成一个带圆弧边缘的三角形。依此形为基础，把它们的边缘拼贴在一起，组合形成一个正四面体（图8.185），或者正八面体、正二十面体。边缘可是弧线，也可是直线或者其他线形（图8.186）。也可以用圆内接五边形（图8.187），折叠出五条弧形边缘，把这个形的边缘依次拼贴，形成一个正十二面体（图8.188）。

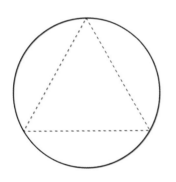

图8.184　圆内接正三角形　　　图8.185　弧线边缘正四面体　　　图8.186　直线边缘正四面体

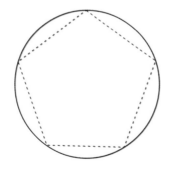

图8.187　圆内接五边形　　　图8.188　边缘拼贴形成的正十二面体

4．群化结构

群化，是一种群体效应，能把本来显得简单的东西变得富有震撼力，是由单一的个体

聚居在一起，组成的结构形式。它是用单体的立体造形，按照某种设计意念，灵活地组合在一起，构成了富有震撼的群化结构。

比如前述的层面中，利用一个基本形态，把它们一个一个地组合起来，就会形成非常丰富的造形。当然，我们也可以利用多面体的组合，或者其他相似和相同形态进行组合。(图8.189～图8.191)。

(a)

(b)

图8.189　由相同的多面体挖孔处理后组成的群化效果(王无邪)

图8.190　由渐变造型的立体形成的具有韵律感的群化效果(王无邪)

图8.191　由弧面造型构成的群化效果(王无邪)

群化的结构要达到较好的视觉效果，通常可掌握下列要点。

(1)要设计好单体的基本造形。其单体的基本造形要精巧、简练，避免出现过多、过小的琐碎变化。另外，作为主体物的单体造形，还要有一定的厚度，使其在整体上表现出一定的量感。

(2)单体间的连接。在单体之间的连接上，要处理好其整体效果和单体间的衔接关系。集聚构成在表现形式上的主要特征：一是形象的重复美；二是形象之间在整体上所形成的韵律美。在一件集聚作品中，造型的主体特征，应是重复形或近似形，它们之间可表现出一种同一的秩序，给人的感觉和谐一致。在排列次序上，应避免相距过大，显得松散。其单体造型的关系，可从小到大或从密到疏，表现出优美的韵律。

(3)在整体关系上，要注意形象的完整性，又要有适当的变化。对于形象大小的安

排，要有适当的比例，在高低、长短和疏密关系上，要错落穿插，形成第一、第二、第三层次和秩序。

(4)突出表现中心。在集聚的作品里，一般应有要表现的中心，也就是要有能吸引观众注意的焦点。使作品有主有次，有实有虚。在主要表达的部位上，其形象要完美，富于变化，次要部分又要起到一定的呼应和陪衬作用。

(5)重心稳定。在整体造形上，重心要平稳，可以排列成各种不同造形形式。

思考题

1. 什么是半立体？
2. 什么是线立体？
3. 什么是面立体？
4. 什么是块立体？
5. 什么是柏拉图多面体？
6. 什么是阿基米德多面体？
7. 在立体造形的群化结构中，要注意哪些要点？

第二部分　色彩构成理论与设计

　　色彩构成有专门的教材进行论述，这里我们就只对构成设计中所要涉及的色彩知识及其理论进行介绍和补充。

　　通常说色光三原色为红绿蓝，色料三原色为红黄蓝。其实色光三原色与色料三原色是不同的。它们之间既有差别又有联系。而且混合规律也是不一样的。色光三原色的间色是色料三原色的原色，而色料三原色的间色又是色光的三原色。当然对于色彩的讨论，我们还是着重研究色料的属性与其变化规律。

　　色彩的中性混合，与色光混合和色料之间的混合不同，最主要是中性混合后，得到的颜色其明度没有色光混合后的高，也没有色料混合后的低，所以称为中性混合。虽然这种混合是利用色料进行的，混合的基本规律与色料直接混合类似，但也有一些区别。比如三组补色，通过中性混合后，得到的颜色并不是像直接混合后的深灰色(黑色)。所以我们在学习中和作练习时，要注意到这些问题。

　　在色彩的对比中，由于色彩之间的相互影响与作用，也证实了色彩美学的实用价值。

　　另外，还要关注色彩的功能与流行色的趋势。

第九章 色彩知识

色彩的作用是巨大的。当我们看到一个物体时,首先对视觉产生作用的是色彩,然后才是形状。这就是说,正确运用色彩,对物体的美化是至关重要的。要想正确和合理地运用色彩,就必须了解色彩的基本知识。

第一节 色彩的基本知识

一、色相(Hue)

色相是指色彩的相貌。确切地说是根据可见光的波长来划分的色光的相貌。可见的色光因波长的不同,给眼睛的色彩感觉也不同。人眼对每种波长的色光有不同的色感觉,这些感觉就称为色相。所以色相即是各种色彩的相貌,也就把各种不同的颜色区别开来。

1. 三原色

何谓三原色,就是这三色中的任意一色,不能够由另外其他颜色混合产生。而其他色则可由这三色按一定的比例调配出来。这三个独立的色称为三原色(或者称三基色)。

色光的三原色是红、绿、蓝(蓝紫)(图9.1);而色料的三原色是红(品红)、黄(柠檬黄)、蓝(湖蓝)(图9.2)。一般而言,在介绍颜色的基本知识时,没有具体去分辨它们之间的异同。但是,色光和色料的原色是不相同的,它们之间既有差别又有联系。而且色光混合与色料混合规律也是不一样的。关于它们之间的具体差别和混合规律,将在下一节中讨论。

图9.1 色光的三原色　　　　　　　　　图9.2 色料的三原色

2. 间色

由两种原色混合而成的色称为间色,也称二次色。

3. 复色

由三原色混合而成的色称为复色或三次色。复色纯度较低,色相也不鲜明。在色料中,任何复色均可找到红、黄、蓝的成分,只是某一种原色的量多少不同而已。

4. 互补色

互补色(也称补色)。凡两种色光相加呈现白光;或者两种色料相混合呈现灰黑色,则这两种色光或色料即互为补色。互为补色的颜色在色相环上一般处于通过圆心的直径两端

的位置上。

色光的补色：红－蓝(绿+蓝紫)　　绿－品红(红+蓝紫)　　蓝紫－黄(红+绿)(图9.3)。

图9.3　色光的补色

色料的补色：红－绿(黄+蓝)　　蓝－橙(红+黄)　　黄－紫(红+蓝)(图9.4)。

图9.4　色料的补色

5．伊顿十二色相环

在色料的运用中，我们常常使用到色相环的概念。色相环是说明色彩之间的相互关系的圆环。两个颜色若排列的距离近，就是近似色；两个颜色排列在圆环的对立位置上，就是互补色。从色相环中很清楚地看出它们之间的相互关系。这里我们介绍一个最基本的色相环——伊顿十二色相环。

绘制十二色相的色环中，以原色：红、黄、蓝三色为基础，由此三原色配制组合成十二色相环（图9.5）。红、黄、蓝这三种色为一次色，必须采用正确而纯粹的原色：即不含任何其他色调的纯红、纯黄和纯蓝。将这三种一次色涂于正三角形之中，黄在顶端，蓝和红各涂于左下及右下两个部位。

首先，在正三角形外画一外接圆，再于圆中画出内接正六边形。由此，内接正六边形与正三角形之间，便形成三个底边邻接正三角形的等腰三角形，三原色之间形成二次色。

图9.5　伊顿十二色相环

黄+红＝橙　　黄+蓝＝绿　　红+蓝＝紫

这三种二次色，必须细心混合调配，不可偏于任一种第一次色。如橙色偏红或偏黄、紫色偏红或偏蓝都不适合。

其次，是在此圆的外侧，画一个适中的同心圆，再将两圆所形成的环等分为十二个扇形，扇形中分别涂上相对位置的一次色和二次色。

最后，在余下的空白扇形中，涂上一次色和二次色混合而成的三次色(复色)，其结果如下。

黄＋橙＝黄橙　　　红＋橙＝红橙　　　红＋紫＝红紫
黄＋绿＝黄绿　　　蓝＋紫＝蓝紫　　　蓝＋绿＝蓝绿

由上所述，就可以绘制出正确的十二色相环，在这个色环之中，任何色相，都具有不纷乱、不混淆的明确位置。这种色环的色相顺序，和彩虹或自然光线被三棱镜分解产生的色带顺序完全相同。

这个色相环，是约翰尼斯·伊顿(Johannes Itten，1888—1967)在他的名著《色彩论》一书中提出的。这个色相环不但十二色相具有相同的间隔，同时六对补色也分别置于直径两端的对立位置上。其优点是：初学者可以轻而易举地辨认出十二色的任何一种色相。同时，也可以简单地认出中间的色彩。

二、明度(Value)

明度指色的明暗程度。对光线而言，无论照射光还是反射光，光波的振幅愈大，色光的明度愈高。

色彩的明亮度和物体表面的光量反射率有密切关系。凡物体反射光线量较多时，看起来较明亮；吸收光线比较多时，则较暗淡。

一般而言，我们又把色彩分为两种体系，一是无彩色系，即黑、白、灰所形成色彩系列；二是有彩色系，即光谱中的各色和它们所组成的各种彩色。无彩色系和有彩色系都有一个共同的属性：明度。

在无彩色系中，白色的明度最高，黑色最低。在黑、白色之间存在一系列的灰色，靠近白色的部分称为明灰色，靠近黑色的部分称为暗灰色。无彩色由明到暗组成的系列称为无彩色的明度系列，又称为明度阶。

在有彩色系中，最明亮的是黄色，最暗的是紫色。这是因为各个色相在可见光谱上的位置不同，即波长不同。因此被感知的程度也不同。黄色处于可见光谱的中心位置，对眼睛的知觉度高，色明度就显高；紫色位于可见光谱的边缘，振幅虽宽，但由于波长很短，对眼睛的知觉度低，故显得很暗。

任何一种彩色，当白色加入其中时，明度提高；而当黑色加入其中时，明度降低；加入灰色时，则依灰色的明暗程度而得到相应的明度色。下面是有彩色系与无彩色系的色的明度比较。

黄		橙		红	
白	浅灰	灰	深灰	浅黑	黑
绿		蓝绿		紫	

三、纯度(Chroma)

纯度是指颜色的纯净程度。对色光而言，指色光波长的单一程度。某波长的色光占的比例愈多，色相愈明确，其纯度愈高。对色料而言，指色彩中某一色相的单一性，即不掺杂其他色彩或黑、白、灰等色。纯洁程度愈高，色相愈明确，颜色就愈鲜明。纯度也称为彩度、饱和度、艳度等。

无彩色如黑、白、灰，其纯度为零。

不同色相的色光与色料,所能达到的纯度是不同的。其中红色纯度最高,蓝绿色纯度最低,其余色相居中。以下是各色相的最高纯度与明度比较。

色 相	明 度	纯 度
红	4	14
黄橙	6	12
黄	8	12
黄绿	7	10
绿	5	8
蓝绿	5	6
蓝	4	8
蓝紫	3	12
紫	4	12
紫红	4	12

高纯度的颜色加入白色或加入黑色,将提高或降低它们的明度,同时也降低了它们的纯度。纯度是不能通过加入其他色彩来提高的。只有色彩中所含的成分越单一,纯度才会越高。

第二节 色光混合与色料混合

(1)加光混合(加法混合),即色光的混合。其特点是,色光混合的次数越多,明度越高。光作为造形的一个重要因素,在形态创造上是不可忽视的,在色彩表现上就更加重要。

红、绿、蓝(蓝紫)三原色光的等量混合即形成白光。如果改变比例,改变亮度,会形成丰富多彩的各种色光。

色光混合(图9.6):红＋绿＝黄(柠檬黄)
　　　　　　　　红＋蓝(蓝紫)＝品红
　　　　　　　　绿＋蓝(蓝紫)＝蓝(湖蓝)

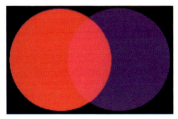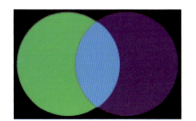

图9.6　色光的混合

(2)减光混合(减法混合),这是物质性的颜料的混合,即色料的混合。其特点是,色料混合的次数越多,明度越低。

色料混合(图9.7)：红(品红)＋黄(柠檬黄)＝橙(红)

红(品红)＋蓝(湖蓝)＝紫(蓝紫)

黄(柠檬黄)＋蓝(湖蓝)＝绿

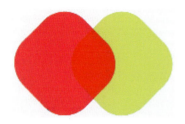 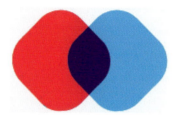

图9.7　色料的混合

红黄蓝三原色等量混合会形成很灰暗的颜色(黑灰色)。

减光混合分为色料的直接混合与透明色料的叠置。透明色料的叠置如同色料的直接混合，可得到新的色彩感。

两种颜色为透明颜料，所得的色相为稍偏向后叠置上的颜色(上面的颜色)的中间色相，明度也会稍微降低。如：在红色上再加一层透明的蓝色，叠出的紫色则带有蓝味；而在蓝色上叠加一层透明的红色，得到的紫色就带有红味。半透明的颜色(如印刷油墨)的重叠，叠出的色相就更偏向后叠的颜色。

从上述的色彩混合中可以看出，色料混合后的间色(二次色)即是色光的三原色；反之，色光的混合的间色又是色料的三原色(图9.8，图9.9)。

图9.8　色料三原色的混合　　　　图9.9　色光三原色的混合

第三节　中性混合

中性混合，指混合后形成的色的明度，介于加光混合与减光混合之间，即其明度既没有提高，又没有降低的色彩混合。

中性混合主要有色盘旋转混合与空间视觉混合两种。

(1)旋转混合：将颜色按同等比例放在混色圆盘上，通过旋转，各种颜色便混合成一种新的颜色。把红、橙、黄、绿、青、蓝、紫等色料等量涂在圆盘上，旋转之后呈现出灰

色。这种混合方法与色料混合法相近似，但明度上却是被旋转的各颜色的平均明度，不像色料混合，明度会降低；也不像色光混合，明度会提高。这种圆盘旋转混合的明度处于色料与色光中间，故属于中性混合。

如果把三原色等量放在圆盘上，旋转后便形成一种中明度灰的效果(图9.10)。

图9.10　红蓝黄等量旋转混合(圆盘中间是黑白的混合)

另外，当适量的黑与白进行旋转混合时，随着旋转速度的变化，会看到朦胧的彩色效果。而且转速不同颜色也会变化(图9.11)。

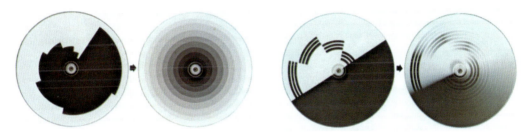

图9.11　黑白的旋转混合

(2)空间混合：这种混合是将各种颜色并置、交叉、穿插，然后离开一定的距离观察，就会看到颜色的混合效果。产生这种混合的条件：一是色彩面积较小，二要借助一定的空间距离(且色彩面积越大，观察的距离要越远)才会在视觉上出现新色的感觉，故称空间视觉混合，简称空间混合。

空间混合的例子，在日常生活中就有许多，如网点印刷，就是利用了色彩空间混合的原理。借助大小和疏密不一的极小的三原色点，混合出极丰富、真实感极强的彩色。再如一块织物的经线是蓝色，纬线是黄色，交织成后这块料子远看就是一块绿色。

空间混合的色相，活跃、明亮，有闪动感，明度比减色混合要高一些。

红与蓝的空间混合会得到一种明快的紫色(图9.12)；蓝与黄的空间混合，可得到一种明快活跃的绿色(图9.13)；红与绿的空间混合，则是获得一种活跃的近似金色的效果；而不是像这两个颜色直接混合而成的黑灰色(图9.14)。

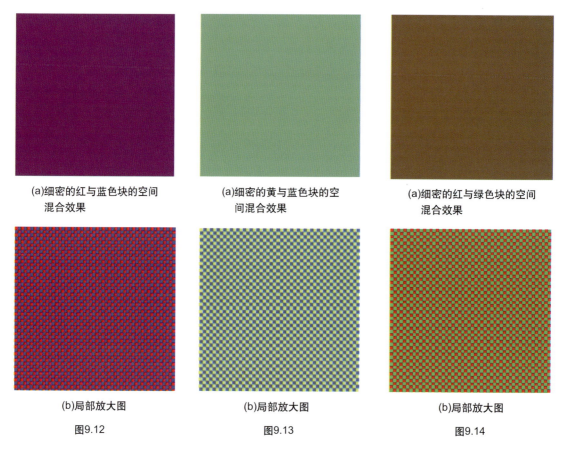

(a)细密的红与蓝色块的空间混合效果　　(a)细密的黄与蓝色块的空间混合效果　　(a)细密的红与绿色块的空间混合效果

(b)局部放大图　　(b)局部放大图　　(b)局部放大图

图9.12　　图9.13　　图9.14

通过红绿空间混合的例子，可以看出补色之间的空间混合，其色彩混合的视觉效果与颜色直接混合后得到的结果是不一致的。黄紫和蓝橙的空间混合的视觉效果如(图9.14，图9.15)。

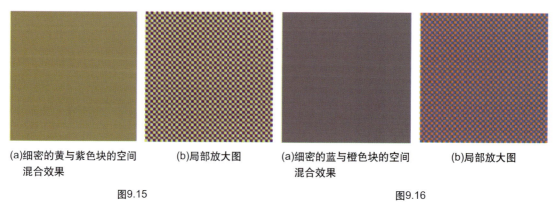

(a)细密的黄与紫色块的空间混合效果　　(b)局部放大图　　(a)细密的蓝与橙色块的空间混合效果　　(b)局部放大图

图9.15　　图9.16

在作空间混合的练习时，为了体现色彩并置与直接把两种以上的颜色混合在一起的不同效果，应该尽量使用三原色，再辅以黑白和不同明度的灰来表现颜色的色相与明暗。不然的话，若直接使用太多的间色、复色，其空间混合的意义就不大了(图9.17～图9.20)。

图9.17　空间混合(李莹)

图9.18　空间混合(欧阳乔榆)

图9.19　空间混合(陈海娇)

图9.20　空间混合(赵林)

第四节　色彩的对比

当两个或以上的色彩放在一起，比较出清楚可见的差别时，它们的相互关系，称为色彩的对比关系，简称色彩对比。

一、色彩对比的条件

色彩要形成某种关系时，必须具备一定的条件，色彩要进行对比，也要满足一些具体条件。

构成色彩对比的条件：

(1)必须存在两个或以上的色彩。所谓两个色彩，是指有面积、形状、质地、明度，还有色相与纯度的色。这种色只有两个或以上才能称之为对比，否则就没有对比的可能。

(2)要把色彩放在一起。这里所说的一起，包括时间非常接近，并且几乎放在同一视域，只有在时间与空间意义上的一起，才能准确地发现异同，才能最充分地显示出应有的对比效果，如若不然，视觉印象就会淡漠，甚至消失。

(3)比较出明显可见的差别。事物的比较总是在同一范畴、同一性质或同一发展阶段内进行，否则就失去了对比的可能性。

色彩对比的以上三个条件是这样解释：在色彩这个范畴之内，只能是色相比色相，明度比明度，纯度比纯度。而且，用同一单位和面积作为比较色相、明度和纯度的依据，否则就得不到准确的结论。

比较的结果，必须是差别清楚可见。如果差别不清楚，从概念的角度来说，基本相同的色彩放在一起，应称为色彩的同一与重复，而不能称为对比。在构成色彩对比的诸条件中，色相差别是最基本的。

无彩色有明度的特性，无彩色之间就形成了非常多样的明度对比关系。

有彩色同时具有色相、明度、纯度的特征，有彩色之间就可形成更加多样的色相、明度和纯度之间的对比和综合对比关系。

各种对比都会因差别大而形成强对比，因差别小而形成弱对比，因差别适中而形成中等对比，以及各种程度不同的对比关系。

每一色彩的存在，必具备面积、形状、位置的存在方式。在对比的色彩之间则有面积的比例关系，形状的聚散关系和位置的远近关系。这三种存在方式和三种关系的变化，对任何性质与程度的色彩对比效果，都会给予非常明显和不可忽视的独特影响，既影响色彩对比的视觉效果，还影响色彩的心理作用。

二、色彩对比的分类

1．同时对比与连续对比

色彩的对比从时间上加以区分。同时看到的色彩对比现象，称为同时对比；而先后看到色彩对比的现象，称为连续对比。

(1)同时对比。

将相同的两块灰色，分别放置在蓝色底子和红色底子上，观看中会发现蓝色底子上的灰色显得有红味，红色底子上的灰色显得有蓝味。这就是同时对比的作用产生的现象(图9.21)。

图9.21　相同灰色在蓝红背景下的同时对比

同时对比是由于人的视觉生理平衡所引起的：人类的眼睛有对色彩自动调节的功能，即人的眼睛对任何一种特定的颜色都同时要求看到它的相对补色。只有在这种互补关系建立时，我们的视觉才会满足和趋向平衡。如果这个补色还未出现，眼睛会自动地将它产生出来。同时对比产生补色的这种现象，实际上是作为一种知觉现象出现的，而非客观存在的事实。这就表明物理性真实与观看的真实是有差别的。相同的颜色置于不同的背景下，其感受到的颜色效果是有差异的(图9.22，图9.23)。

图9.22　相同的灰色在不同的背景下所看到的效果差异

图9.23 色彩的同时对比

同时对比使得一个色彩实体不总是和它的视觉效果相一致，它赋予了色彩的实际意义。眼睛只有在这种互补关系建立时，才会满足和趋向平衡。

色彩中，三属性对比、补色对比、冷暖对比都包含在同时对比范围之内。

色彩的同时对比证实了色彩之间的相互影响和作用。歌德曾说过："色彩的同时对比决定了色彩在美学上的实际价值。"

(2)连续对比。

我们再看另一个现象：先用眼睛注视黑底上的红色圆形几十秒钟，再迅速地将眼睛移到另一张白纸的中心部位，就会在那里清楚地看到一个绿色的圆形。这样因前色的影响导致后色产生的现象，就是连续对比的现象(图9.24)。

图9.24

连续对比是因为视觉的残觉现象(简称残象)导致的。残象(即视觉后象)一般可分为两大类：积极残象(正后象)和消极残象(负后象)[①]。

如现在医院的手术室，医生和护士的工作服选用蓝绿色，显然是为了"中和"血液的

[①] 视觉后象是一种生理现象。这是由于某一物象和光线对视觉作用，当刺激停止作用以后，感觉并不立刻消失，这种现象叫做后象。后象的发生，是由于神经兴奋留下的痕迹作用。

视觉后象有两种：正后象和负后象。

正后象保持与刺激物所具有的同一的品质。在灯前闭眼三分钟，睁可眼睛注视电灯两三秒钟，再闭上眼睛，此时可见一盏灯的光亮的形象出现在暗的背境上。这种形象就叫正后象。电影正是利用了这个生理特点。随着正后象的出现以后，如继续注视，会发现在亮的背境上出现黑色的斑点，这就是负后象。如注视一个红色的四方形一定时间后，再把目光移到一张灰白纸上，在这张纸上可以看到一个绿色的四方形。彩色的负后象是原来注视的颜色的补色。

红色，巧妙地利用色彩的连续对比，使医护人员减少视觉的疲劳。在工业设计领域里，连续对比的现象愈来愈多地被设计家们加以利用。利用它来加强对视觉传达的印象，或减轻视觉疲劳。

2．明度对比

将不同明度的两色并列在一起，明的更明，暗的更暗。因明度差别而形成的色彩对比称为明度对比。

(1)无彩色的明度对比。我们将黑、白、灰所构成的明度系列，进行明度对比强弱的划分，从白到黑分成九个明度阶段(图9.25)。

(2)有彩色的明度对比。选用某一彩色，在其中加入不同比例的黑、白、灰，也会形成不同的明度阶(图9.26)。

图9.25　无彩色的明度对比

图9.26　有彩色的明度对比

明度对比构成练习。明度对比构成就是利用色彩明暗的变化进行构图。为了达到使明度的变化单一性，一般来说，通常选用一种彩色，在其中加入不同比例的白色或者黑色，使之明度提高或者降低。这种构图较为容易把握，随着加入的白色或者黑色量的改变，这个彩色的明度随之发生变化(图9.27～图9.34)。

图9.27　(杨伟路)

图9.28　(杨芸媛)

图9.29　(莫盈盈)

图9.30　(王爱华)

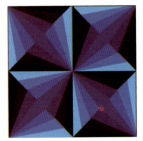
图9.31　(李东平)

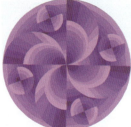
图9.32　(杨兴美)

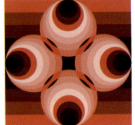
图9.33　(张鹏举)

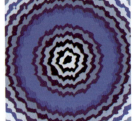
图9.34　(李金玲)

3．色相对比

因色相之间的差别而形成的对比关系，叫色相对比。

下面我们以十二色相环为例，来说明色相的对比关系。

(1)同类色对比。一般认为在这个色相环上,色相距离在15°以内的颜色,它们之间的对比称为同类色对比。

同类色对比实际上是同一色相里的不同明度与纯度色彩的对比,这种色相的同一,不但不是各色相的对比因素,反而是色相调和的因素,是把对比中的各色统一起来的纽带。因此,这样的色相对比,色相感单纯、柔和、和谐,无论总的色相倾向是否鲜明,调正后都很容易统一调和。这种对比方法,比较容易为初学者掌握,仅仅改变一下色相,就会使总色调改观。这类调子和稍强的色相对比调整在一起时,容易感觉高雅,但也容易感觉单调、平淡(图9.35)。

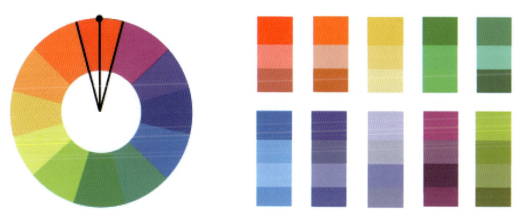

图9.35 同类色对比

(2)近似色对比。色相距离在30°之间的颜色,它们之间的对比称为近似色对比。

近似色对比的色相感,要比同类色对比明显些、丰富些、活泼些,可稍为弥补同类色相对比的不足,却又能保持统一、和谐、单纯、雅致、柔和、耐看等优点(图9.36)。

在各种类型的色相对比的色调放在一起时,同类色相及近似色相对比均能保持明确的色相倾向与统一的色相特征。

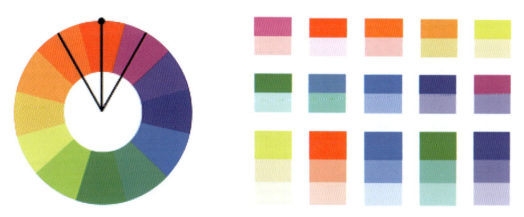

图9.36 近似色对比

(3)类似色对比。色相距离在60°之间的颜色,它们之间的对比称为类似色对比。

类似色在色相上的差别较为明显,对比也就要强烈一些。但由于色彩较为接近,如红与橙、蓝与紫等,比较容易取得和谐的效果(图9.37)。

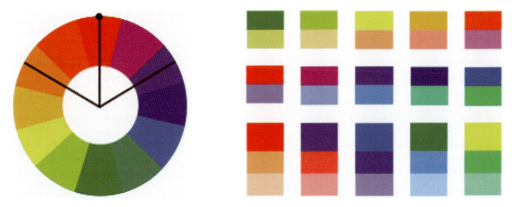

图9.37 类似色对比

(4)中差色对比。色相距离在90°左右的颜色,它们之间的对比称为中差色对比。

中差色相之间有了明显的差别,对比的效果就比前几类强烈。但还是容易得到和谐的效果(图9.38)。

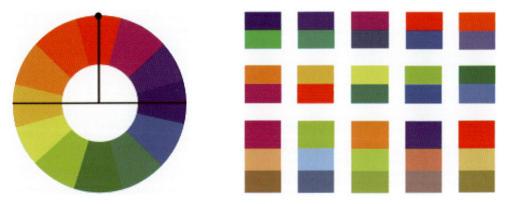

图9.38 中差色对比

(5)对比色对比。色相距离在120°左右的颜色,它们之间的对比称为对比色对比。

对比色对比的色相感,对比鲜明、强烈、饱满、丰富,容易使人兴奋、激动,也容易造成视觉及精神的疲劳。这类调子的组织比较复杂,统一的工作比较难做好。它不容易单调,但容易杂乱和过分刺激,倾向性不强,不容易具备鲜明的个性(图9.39)。

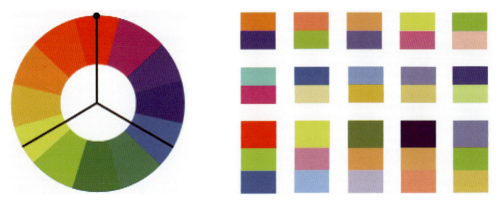

图9.39 对比色对比

(6)互补色对比。色相距离在180°的颜色，它们之间的对比称为互补色对比。

互补色对比的色相感，是最强烈的对比。对比更完整，更强烈，更富有刺激性，对比色相对比有时也觉得单调，不能适应视觉的全色相刺激的习惯性要求，互补色相对比的长处是饱满、活泼、刺激、不安定，在同样数量的色参加对比的前提下，任何其他色相对比都会显得单调。它的短处是不安定、不协调、过分刺激，显然会感觉到不单纯、不含蓄、不雅致，有一种幼稚的、原始的和粗俗的感觉，要想把互补色相对比组织得倾向鲜明、统一与调和，配色的技术难度更高(图9.40)。

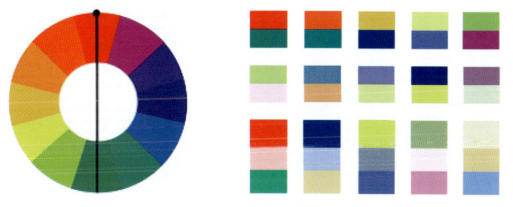

图9.40　互补色对比

在通过对于色相对比深入的了解之后，我们能更主动地去控制和安排与目的相适应的不同强弱的对比效果。在这中间，值得提醒的是不能忽视黑、白色在色相对比中的地位。因为在我们运用色彩时，常离不开黑、白色的调节作用。如色相的明亮度的调整变化，会使色相对比产生大量的、全新的表现效果。黑、白色能帮助突出色彩个性和改变色彩个性，造成相应的表现潜力(图9.41)。

图9.41　日本富士胶片的包装设计

另外，在作色相渐变的作业时，应注意色相变化的规律。我们利用伊顿的十二色相环，选用的颜色不少于1/2色环，即6个或以上颜色(图9.42～图9.46)。

图9.42　(朱俊吉)

图9.43　(赵林)

图9.44　(陈丽艳)

图9.45　（杨兴美）

图9.46　（徐伟）

4．纯度对比

纯度的对比有两种情况，一是单一彩色的纯度对比；二是不同彩色之间的纯度对比。第一种情况，是指某一纯色和加入不同比例与其明度相同的灰色后所形成浊色之间的对比。这里有一点要特别注意，为了达到纯度变化的单一性，即纯度在发生改变时明度不发生变化，所选用加入彩色的灰色的明度一定要与这个彩色的明度相同，这样才能在彩色里不断加入灰色时，彩色的纯度在不断地变化，而明度相对保持不变。但这种构图有一定的难度，因为眼睛很难分辨清彩色与灰色之间的明度是否相同。所以作这样的构图设计时，要有丰富的色彩经验；或者利用计算机绘图软件进行辅助[①]（图9.47，图9.48）。

图9.47　（张凌）

图9.48　（向莹）

在纯度渐变对比的练习中，要求明度完全相同，只有纯度在作渐变。若是严格按照要求进行作图的话，画好的图，从理论上讲，当去掉颜色(去色)，这时，构图就是一遍相同的灰色，显不出图形和层次感。手绘有一定的难度，利用电脑进行绘制，完全可以做到（图9.49～图9.54）。

① 在进行纯度对比练习，特别是选用比较明亮的彩色进行纯度对比时，用肉眼难以准确调出与之相同明度的灰色。这里存在一定的经验和技巧。我们在作这类练习时，可以使用一些方法进行辅助。如使用复印机把彩色变为灰色，再进行对比，就比较容易调配出相应的灰色。更好的方法是利用计算机辅助，在计算机上把该彩色的纯度降为零，变成了灰色，这样能容易地找到与该彩色明度相同的灰色。如明亮的黄色，按不同比例加入与之相同明度的灰色进行调配，就得到了不同纯度的黄灰。

图9.49　纯度渐变一(莫盈盈)

图9.50　纯度渐变二(郭琳)

图9.51　纯度渐变三(刘鑫禹)

图9.52　纯度渐变四(张鹏举)

图9.53　纯度渐变五(莫盈盈)

图9.54　纯度渐变六(陈海娇)

从严格概念上来讲，色相、明度、纯度等各类对比，它们在进行以某项对比为主的同时，其他对比因素(如色相对比中的明度因素，明度对比中的纯度因素，纯度对比中的色相和明度因素)，都在不同程度地起着对比作用，它们能够派生出一些变化来。所以，它们不是绝对意义上的单一对比，而是具有多种因素的综合对比。因此，要讲纯度对比的概念，那就必须是纯正的纯度对比，应尽量排除色相和明度对比的干扰，采用纯色与同等明度的灰色方法进行纯度对比，才是最为典型的。例如：选用与纯黄色相(黄色是光谱色中最明亮的颜色)同等明度的各种高明度的黄灰进行对比；选用与纯紫色(紫色是光谱色中明度最低的颜色)同等明度的各种低明度的紫灰进行对比。

我们在讲述色相对比的时候，注意到色相间的距离之差；讲明度对比的时候，依据的是明暗之差，都是以其差别的概念来考虑其强弱关系的。可是讲到纯度对比的强弱，若以差别而论，概念上容易模糊，因为不同色相，它们的纯度差是不同的，问题就难以说得清楚。因此，不如按照纯度组合方式来讲对比的强弱更为明确。如我们可以选用两个高纯度的颜色(从色相环中，选取红绿两色)作为例子，展现了纯度对比的三种基本组合方式。一种是高纯度之间的，对比最强(图9.55(a))；另一种是高纯度与低纯度之间的，红色是纯色，绿色的纯度降低，对比的效果次之(图9.55(b))；第三种是低纯度之间的，两个颜色的纯度都降低了，这时对比效果弱(图9.55(c))。之所以说第一种对比最强，是因为高纯度与高纯度的色彩置放在一起后，整个画面的色感显得特别强烈。而将高纯度的色彩与低纯度的色彩放在一起对比，虽然两色反差大，但整个画面色感就要弱得多了。

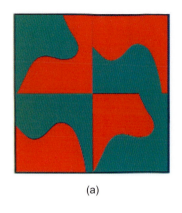 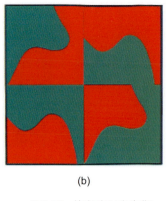 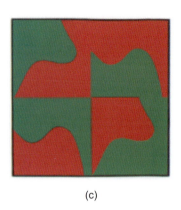

(a) (b) (c)

图9.55　纯度对比(张晓燕)

 不同彩色之间的纯度对比，是由不同纯度的色彩之间组合而形成的对比，会形成不同的效果。一般来讲，对比色彩间纯度差的大小决定纯度对比的强弱。因不同色相的纯色的纯度相差较大，不同的色相情况不一样，像5R(红)那样的色相的纯度是14个步度，能达到较高的纯度，差10个步度以上的纯度对比应称为纯度强对比；像蓝绿(5BG)那样的色相，纯色的纯度就比较低，只有6个步度。在纯度对比中，假如其中一色是高纯度色(鲜艳色)，而与其对比的另一色的纯度也高的话，则构成纯度的强对比，这样的对比，称为鲜强对比。以此类推，还有鲜中对比、鲜弱对比、中强对比、中弱对比、灰强对比、灰中对比、灰弱对比，等等。

 一般来说，鲜色(高纯度色)的色相易引人注目，产生视觉兴趣，由于鲜色的心理作用明显，则易产生视觉疲劳。因此，不能持久注视。相反，含灰色的低纯度色感觉含蓄，但不容易分辨清楚，视觉兴趣小，注目程度低，能持久注视，但因平淡乏味，久看容易厌倦，嫌其单调。

 在同色相、等明度的条件下的纯度对比，其特点是柔和。纯度差越小，柔和感越强，清晰度越低。

 纯度对比的另一特点是增强用色的鲜艳感，即增强色相的明确感。纯度对比越强，鲜色一方的色相越鲜明。从而增强配色的艳丽、生动、活泼、注目及感情倾向。纯度对比不足时，往往会出现配色的粉、脏、灰、黑、闷、单调、软弱、含混等毛病；纯度对比过强时，则会出现生硬、杂乱、刺激、眩目等感觉(图9.56)。

(a)高纯度对比　　　　　　(b)低纯度对比　　　　　　(c)高明度对比

图9.56　纯度对比(刘鑫禹)

5．面积对比

色彩面积对比是指各种色彩在构图中所占据量的对比。色彩感觉与面积关系很大，同组色彩，每种色彩所占面积大小不同，给人的感觉就不一样。因为，色彩是眼睛对可见光的感觉，而面积又是各种发光与反光物体不可缺少的特征。人能感觉到的色彩，肯定具有一定的面积。同样，人能看见的有面积的形体，肯定具有色彩，二者互为存在的条件。比如，一平方厘米的黑色，会使人觉得清晰、干净；当面积为一平方米的时候，会觉得严肃、沉闷；当面积为一百平方米时，就会感到阴森、恐怖。又如一平方厘米的大红色，会使人觉得鲜艳、可爱；一平方米的大红色，使人觉得激动、兴奋；一百平方米的大红色，会使人感到过分刺激，难以忍受，烦躁不安和歇斯底里。

为什么研究色彩对比，一定要结合色彩的面积呢？因为色彩的明度与纯度，只能以相同的单位面积才能比较出它们的实际差别，如果随着总面积的增减，色彩构图对视觉的刺激与心理的影响也随之改变。如小面积的红、绿色点或线，空间混合在一起，在一定的距离之外看上去接近于暗金黄色；而大面积的红、绿色块并置在一起，则给人以强烈刺激的感觉。这说明对比双方的色彩面积越小，对比效果越弱；反之对比双方的色彩面积越大，则对比效果越强。因此，小面积的色彩强对比，其刺激力尚在视觉可以接受与欣赏的限度之内，往往很受人喜爱，一旦大幅度加大双方的面积，其刺激力也随之大幅度增加，超出视觉可接受与欣赏的限度，不能被人们所接受。

色彩构图，有时觉得某种颜色太跳，而显得触目，而另一些颜色感到力量很弱。为了要调整关系，除改变各种色彩的色相、明度、纯度以外，合理地安排各种色彩所占的面积是十分必要的。歌德认为：色彩的力量决定于明度与面积。要使各纯色力量对比协调，应把纯色因明度不同而调整面积之比定为：黄3、橙4、红6、绿6、蓝8、紫9(色相环分成36等分，如图9.57所示)，以表示色彩的力量之比。歌德的色彩力量对比理论，对于取得色彩构图的和谐具有一定的参考价值。

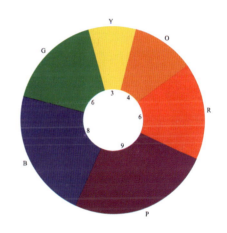

图9.57

一般说来，色彩搭配要形成和谐的效果，暖色或者高纯度、高明度的颜色的面积要小，而冷色或者低纯度、低明度的颜色的面积要大，这样构图才不会过于刺激，达到和谐的感觉。例如在图9.58中的三幅图，图9.58(a)图最刺激，高纯度的红色与高明度的黄色面积大；图9.58(c)图最耐看，因为高纯度的红色和高明度的黄色面积小。

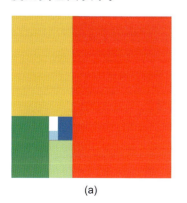
(a)

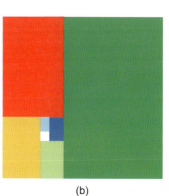
(b)

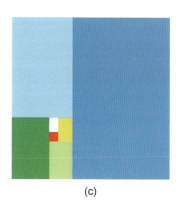
(c)

图9.58

我们用互补色作为例子来看这种效果。红色与绿色在搭配时，绿色面积大，而红色面积小，就形成了所谓"万绿丛中一点红"的妙境(图9.59)。而且在互补色的相互衬托下，红色显得更红，绿色显得更绿。同理，蓝色与橙色、紫色与黄色的搭配也是这样，形成鲜明的对比又显得和谐(图9.60、图9.61)。如果反过来使用色彩，改变它们之间的面积关系，色彩对比很鲜明，但如果图形面积大，则会过于刺激；图形较小的话，效果还可以接受(图9.62～图9.64)。

图9.59　　　　　　　　图9.60　　　　　　　　图9.61

图9.62　　　　　　　　图9.63　　　　　　　　图9.64

在彩色的搭配中，各色在选择面积的大小时与它们的纯度、明度和冷暖有一定的关系。一般来说，色彩搭配时，纯度高、明度高的颜色的面积要比纯度低、明度低的颜色面积小；暖色的面积要比冷色的面积小。孟赛尔的色彩面积公式可以供我们在色彩搭配时参考。

A色明度×纯度／B色的明度×纯度＝B色的面积／A色的面积

所以在前面的三组补色搭配时，在大面积的绿色(或者紫色、蓝色)中，可以是小面积的红色、黄色或者橙色(图9.65)。

图9.65

另外，颜色在实际的应用中，其面积的大小选择与其使用的功能、使用的场所等有着十分重要的作用。设计家们在设计大面积的色彩对比时，如室内建筑中的天花板、屏风、墙壁，展示中的展墙、展板、展台、展柜，以及户外广告等，除了少数设计要追求远效果，在较短的时间内吸引观者，会使用高纯度和高明度的颜色之外，大多数都应选择明度

高、纯度低、色差小、对比弱的配色。这样能使人感到明快、舒适、安详、持久、和谐，即使在近距离内活动较长时间，也能保持美的感觉。

在设计中等面积的色彩对比时，如家具、服装等，多选择中等程度的对比，既能引起视觉的充分兴趣，又能持久地保持这种舒适的色彩感觉。

在设计较小面积的色彩对比时，灵活性相对大一些，弱对比能得到不少人的喜爱，强对比也不会产生很大的刺激。要想在小面积对比的条件下清晰有力地传达内容，引起尽可能充分的注意，如小商标和小包装，往往多采用强对比。

6．冷暖对比

色彩本身是没有温度的，其冷暖对比，出自于人的一种心理反应。冷暖本来是人对外界温度的感觉。人们看到红色、橙色，联想到太阳、火焰，觉得温暖。看到蓝色，联想到大海、天空、雪地等环境，感觉到冷。这些生活经验的积累，使人的视觉、触觉及心理活动之间，具有一种特殊的、下意识的联系。视觉变成了触觉的先导，一看见红橙色，无论是色光还是色料，都会引起条件反射，心理觉得温暖和愉快。一看见蓝色，心理上会觉得冷(图9.66)。

色彩的冷暖

红	黄	紫	绿	蓝
暖 →				冷

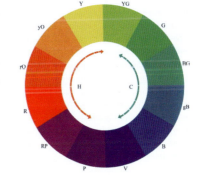

图9.66　暖色与冷色

人们对蓝绿色和红橙色的冷暖主观感觉大约相差5～7度。伊顿认为冷暖色可以用一些相对应的术语来表示。

冷色：透明、镇静、阴影、稀薄、空气感、遥远、轻的、潮湿。

暖色：不透明、刺激、日光、浓密、土质感、近傍、重的、干燥。

另外，色彩的远近透视(或层次)与色彩的冷暖性质有关。远处的色彩常采用冷色调，而近处的色彩常采用暖色调，这是色彩运用的一条规律。

同种色相深浅配合，容易使人感到单调乏味，如果采用冷暖对比的色彩，那么整体色彩效果就会显得生动、丰富。

在色彩中，高明度的色往往使色彩相对发冷，低明度的色往往使色彩相对发暖。从心理感受来说，始终存在着白冷黑暖的概念。因为一个色混入白色后，明度提高，即产生偏冷的倾向；而一个色混入黑色后，明度降低，就产生偏暖的倾向。

冷暖对比具有丰富的表现力。如利用冷暖色的特性表现空间的进退感(图9.67)。利用冷暖色互相转换，形成节奏感。

以上这些概念虽在逻辑上是成立的，但在实际条件的影响下，有时也可能会出现相反的效果。这是因为有的时候是形对色的影响，有的时候又是由于视觉恒常性所造成的。在已往经验中已形成的印象会对实际的色彩效果发生直接的影响，导致对比效果与概念上的相异。这两方面的因素，在使用冷暖对比手段时，是不能忽视的。

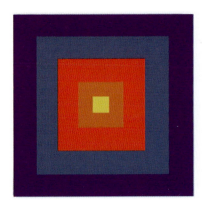 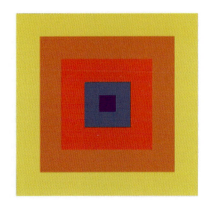

图9.67　色的冷暖与进退

7．综合对比

因明度、色相、纯度等两种以上性质的差别而形成的色彩对比称为综合对比。例如纯色相对比，按孟塞尔色立体的观点，各纯色的纯度不同，明度也不同，不可避免地存在着纯度对比与明度对比。因此，纯色相的对比本身就不能算单项对比，这也应称为综合对比。

综合对比的条件是在有彩色之间，因为非彩色之间只有明度差，属于单项对比，如白与黑之间的对比，这组对比只能是单项对比。如果把白改变为淡黄，把黑改变为暗红，则新的色组对比就属综合对比。

思考题

1．色彩包括哪三种基本属性？
2．色光的三原色与色料的三原色有何异同？
3．伊顿的色相环有几个颜色？它有什么特点？
4．什么是色彩的加法混合？
5．什么是色彩的减法混合？
6．什么是色彩的中性混合？它的特点是什么？有几种方式？
7．什么是色彩对比？它有些什么条件？
8．色彩对比如何分类？有什么特点？

第十章 色彩在设计中的运用

讨论了色彩的基本知识，我们就要在设计中充分考虑其使用的方法。所以还必须了解色彩对心理所产生的效应及其联想，这对于色彩在设计中的合理运用是极其重要的。

第一节 色彩的心理效应

色彩心理是人们对客观世界中各种色彩在认知上的主观心理反应。不同波长的色光作用于人的视觉器官，在产生色觉感的同时，大脑必然产生某种情感上的心理活动。色彩是视觉传达中的一个重要因素，它能有力地表达感情，能在不知不觉中左右人们的情绪、精神及行动。事实上，色彩生理和色彩心理是同时交叉进行的，它们之间既互相联系，又相互制约。也就是说，在有一定的生理活动时，也会产生一定的心理活动；在有一定的心理活动时，也会产生一定的生理变化。如红色具有温暖的感受，长时间受红光的刺激，会使人心理产生烦躁不安，生理上欲求相应的绿色来补充平衡。因此色彩的美感与生理上的满足和心理上的快感有关。这一切促使人们不只停留在对色彩的感受中，更扩展到需要去了解和研究色彩与人的行动及心理之间的关系这一科学课题中来。约翰尼斯·伊顿指出："色彩感知是精神生理学上的真实，它同色彩的物理化学上的真实是有区别的。"

色彩最重要的功能可以说是色彩能够影响人的心理活动。色彩所产生的心理效应，是指人们在看到色彩的时候，由于不同的色相，就会产生不同的心理反应。

一、色彩的联想

色彩的心理效应，往往是由联想引起的，在心理学上称联想为暂时联系的复活。因为人知觉客观事物是离不开这之前的印象和经验，即人总是在参照以往的经验中来进行新的认识。由于联想的作用，新的认识超出自身存在的范围，以一种更为丰富的形式体现出来。如我们看到某一种颜色，常会由该色联想到与它有关的其他事物，伴随着联想产生的是一连串的新观念。这是知觉中经常发生的现象。色彩联想可分为具体联想与抽象联想两大类(表10－1)。人们看到色彩联想到具体的事物称为具体联想。如看到红色，联想到火焰、红花、红旗等。人们看到色彩直接联想到某种抽象的概念称为抽象联想，如看到红色联想到危险、奔放等。

表10-1 主要色相的具体与抽象联想

色相	具体联想	抽象联想
红	太阳、火焰、血等	喜庆、热忱、警告、革命、热情等
橙	橘子、芒果、麦穗、柠檬等	成熟、健康、愉快、温暖等
黄	灯光、向日葵、月亮等	辉煌、灿烂、轻快、光明、希望等
绿	草原、树叶、禾苗等	生命、青春、活力、和平、新鲜等
蓝	大海、天空等	平静、理智、深远、科技等
紫	葡萄、紫罗兰、茄子、丁香花等	优雅、神秘、高贵等
黑	夜、煤炭、墨等	严肃、刚毅、信仰、恐怖等
白	雪、白云、面粉、白糖等	纯净、神圣、安静等
灰	灰尘、水泥、乌云等	平凡、谦和、中庸等

注：橙色和黄色能在视觉心理上引起食欲。

在设计中，掌握色彩作用于人的各种刺激因素是很重要的。运用色彩对人适合的刺激强度，会使人从中得到快感，产生美感。

色彩的联想既受到观看色彩时人的经验、记忆、知识等影响，也因民族、年龄、性别而异，还因各人的性格、生活、环境、教育、职业等不同而不同，并随着时代的变迁而稍有变化。但就一般所见，有相当大的共同性，从中可以找到一种客观的、共同联想的倾向。

图10.1 粉红、深粉红、绯红、红、红橙、橙

粉红：温暖、柔和，可使人联想起令人愉快的气味和滋味。

深粉红：温暖，略带刺激。

绯红：炎热感、激昂而兴奋。

红：温暖感、激昂、兴奋中又带有令人莫测的宁静，刺激食欲，常暗示危险。

红橙：温暖感，激昂、兴奋。

橙：温暖感，兴奋、欢乐，刺激食欲(图10.1)。

上述色彩的反射光，可使人的肤色产生令人满意的效果——显得健康和精神饱满。

图10.2 绿叶黄、淡黄、黄、黄橙

黄橙：温暖、兴奋、欢乐，刺激食欲。
黄：温暖、兴奋、舒适、自在。
淡黄：温暖、欢乐、柔和而舒适
绿味黄：依据与其相配色的不同，分别产生微温或微凉的感觉(图10.2)。

图10.3 草绿、绿、翠绿

草绿：宁静，依据与其相配色的不同，分别产生微温或微凉的感觉。
绿：偏凉，略带欢乐、舒适、宁静，可联想起清新的气息。
翠绿：凉爽、宁静(图10.3)。

图10.4 蓝、浅蓝、品蓝

蓝：偏凉，舒适、深沉、宁静，与较深的色彩配合时略带抑郁。
浅蓝：凉爽、柔和、宁静，其反射光使肤色显得苍白。
品蓝：富丽、坚实，如与其他深色相配合时略带伤感(图10.4)。

图10.5 淡紫、紫、紫罗兰、玫瑰

紫：富贵、神秘、宁静而略带抑郁。
淡紫：偏冷，宁静、柔和，可令人联想起好闻的气味和坏的滋味。
紫罗兰：略带温暖、宁静。
紫罗兰、品蓝、紫色均具逼近感而产生沉闷的感觉。
玫　瑰：舒适、宁静。
荧光黄：温暖、激昂、欢乐，略带烦燥。
荧光橘黄与荧光红：温暖、激昂、兴奋、欢乐，极为引人注目(图10.5)。

图10.6　乳白、黄绿、橄榄绿

乳白：略带温暖、舒适、宁静、洁净，反射光可加强皮肤的色调(图10.6)。
黄绿：略带温暖、欢乐。
橄榄绿：温暖、舒适，略带忧郁(图10.6)。

图10.7　浅黄、棕黄、红棕、褐

浅黄：温暖、舒适、宁静、柔和，与其他各色均能很好相配。
棕黄：温暖，极为舒适，与其他各色均能很好相配。
红棕：温暖、舒适、欢乐，略带刺激。
褐色：温暖、舒适、富贵、坚实，深沉略带忧郁。
荧光橘黄、荧光红、橄榄绿、红棕色及褐色均具逼近感(图10.7)。

图10.8　白、灰、黑

白：清淡、朴实、洁净、新鲜、刻板、明快而刺目、耀眼。
灰白：洁净、清新。
浅灰：洁净、清新、宁静、柔和、舒适。
灰：舒适，略带忧郁，坚实、庄重，有逼近感。
中黑：稳健、庄重、舒适，有逼近感，给人以肮脏感。
深黑：神秘、忧郁、庄重、坚实，面积小时可产生深邃感，大面积使用时会产生逼近感(如把天花板漆成黑色就会产生压抑感)。
金黄：奢华、舒适、温暖，略带逼近感。
银白：寒冷、坚硬、洁净、刚强而令人不快、朴素、无生气，有远离感(图10.8)。

然而，在选择色彩时不能过于依赖与其相关的感情含义。因为其间的联系并非是固定不变的，在不同文化背景下这种感情含义是可以变化的。

从产品设计的角度来认识，并不存在某些色彩在本质上比其他色彩更吸引人的现象。然而，在一定时期内，某些色彩可以被认为是最称心如意的。但这并不意味着它们将一直如此。实验表明，对某种色彩合意性的判断将随应用这种色彩的产品而异。例如，浅黄色也许很适合于一件衬衣，但却不适合于一套礼服。同样，色彩的合意性还会随着产品的风格样式而变化。例如与现代风格装饰的房间相适应的墙壁颜色就不会适合于按民族传统风格装饰的房间。

二、色彩方案的拟定

在实践中，产品色彩的选择是将两种截然不同的考虑结合起来进行的。首先，可根据色彩本身的性质来选择；其次，则从市场作用、流行倾向等方面进行考虑。

为确保产品色彩方案的最大成功，设计部门还应当采取以下三个独立步骤。

(1) 收集产品的销售资料，以确认资料提供的不同色彩方案的流行程度(必须保证购买者是自主选择的)；

(2) 如果可能，收集竞争对方的产品色彩系列及其销售情况；

(3) 收集对于未来色彩流行趋势的预测资料。

第二节 色彩的功能性

一、色彩的功能

色彩设计的主要原则是色彩必须服从于功能，就是说，色彩应尽可能地提示出商品的功能。只有这样才能与消费者的使用感情相适应，才能成为畅销的产品(图10.9，图10.10)。

色彩的结构功能，指色彩影响物体被察觉方式的能力。这时，色彩成为一种可以控制和可以预见的方式影响物体可见结构的手段。运用色彩可以实现形态的表面分割，产生注视的中心，改变不能令人满意的比例等。在这种场合下，色彩可以成为一种视觉语言(图10.11，图10.12)。

图10.9　化妆品的包装设计

图10.10　化妆品的包装设计

图10.11　床上用品与室内陈设一

图10.12　床上用品与室内陈设二

1．突出重点

在产品的重要部分或者运动部件上，涂上明亮的纯度极高的橙黄色，可与产品的其他部位相对比，同时也起到了突出重点和警示的作用(图10.13)。当然，明亮的纯色在使用时，要注意不要引起过于强烈的刺激，面积不能太大(图10.14)。

图10.13　机床设计

图10.14　时装模特

色彩构成中，强调的效果应注意以下3个方面。

(1)强调色应用在很小的面积上。因为小面积色能形成视觉中心，提高视觉的注目性。例如，在舞美灯光和面料的色彩分割上，绿色占了很大的分量，红色更显得艳丽而醒目(图10.15)；在大面积的蓝色衬托下，橙色更显得活泼(图10.16)。

图10.15　时装展示　　　　　　　　图10.16　色彩搭配

(2)在色调方面，强调色应选择与整体色调相对比的色，例如在明调上，选取暗调色作为强调色；在冷调上，选取暖调色作为强调色。又如在大面积低纯度色上，选取高纯度的色作为强调色等(图10.17，图10.18)。

图10.17　色彩的对比　　　　　　　　图10.18　色彩的对比

(3)强调色的位置及比例关系，都必须考虑到配色的平衡效果(图10.19，图10.20)。

图10.19　Bouchti Amin 家居产品设计　　　　图10.20　Yoann Henry Yvon设计

第十章　色彩在设计中的运用

2. 分隔与联系

产品不相连的独立部分可以通过使用恰当的色彩在视觉上实现互相分隔或互相联系，使产品在视觉上达到统一中有变化(图10.21～图10.24)。

图10.21　红点设计公司作品

图10.22　宝马MINI

图10.23　大众甲克虫

图10.24　铃木雨燕

在对比关系很弱的情况下，形成极融合的色彩效果。如果用另一种色来进行分隔，就能使色彩效果清晰起来；或者在色彩对比关系很强的情况下，采用分隔的方法，来消除强烈色彩对比给视觉带来的过分刺激。

采用分隔的方法应注意以下三点。

(1)用黑、白、灰色分隔彩色画面，使画面色彩鲜明、突出，效果响亮、和谐。

(2)可用金、银色作分隔色。在使用时，应注意满足观赏者的心理效果。

(3)可用有彩色作为隔色，但应采用与原色调有差别的色，即具有明度、色相或纯度的差别等(图10.25～图10.27)。

图10.25

图10.26

图10.27

3. 比例与方向性

一件产品的视觉比例能通过将其表面分割出不同的色块而得到加强或改变。例如汽车驾驶室前挡风玻璃的下方，饰以深色镶板，可改变其比例感觉，使其前窗显得更为宽敞。

汽车的侧窗的窗架漆成黑色,与深色的车窗玻璃形成整体,共同延伸了水平分割线,可强化其水平移动的方向性(图10.28,图10.29)。

图10.28

图10.29

4．轻重感

由于深浅的不同的色彩会使人联想起轻重不同的物体。因此,不同的色彩会产生不同的轻重感。色彩的轻重感主要由明度来决定的。另外,在同等明度的条件下,冷色一般比暖色感觉轻。色的轻重感与明度、纯度的一般关系为:重感:明度低的深暗色彩、纯度高的暖色系。轻感:明度高的浅淡色彩、纯度低的冷色系(图10.30,图10.31)。

图10.30

图10.31

色彩的轻重感:

白	黄	绿	紫	红	青	黑
1	2	3	3	3	5	7

轻 ——————————————→ 重

总之,利用色彩的结构功能特点,可以改变物体的视觉形态。

二、色彩的流行性

色彩设计中还存在一个带普遍性的倾向,这就是色彩的流行性。所谓流行色,就是这种流行性的集中表现,与其说是个人对色彩嗜好的表现,不如说是在一定的社会环境中随着时代变迁而不断推出的一种社会性的色彩爱好。它反映了工业化背景下的社会心理。

流行色的出现,是由自我主张与模仿两个因素形成的。溯其根源,都以社会中阶级或

阶层的存在为前提的。上层人士为了使自己有别于下层大众或为了确认自己优越于下层大众这种意识出发，或在服装上或在色彩上谋求某种能代表自己等级特征的新的视觉形式。另一方面，下层大众则为众人所肯定的想法或为某种出色的创造所吸引，进行了模仿。这种倾向形成普遍性时，就出现了流行。

另外，色彩的流行还出于商业策略。为了能事先把握准供销的脉搏，人为地由某些特定的人物或机构确定流行色，然后经广泛的宣传，使人们不知不觉中予以承认。不过，流行色也不能随心所欲地确定，它在本质上必须符合一般的色彩审美爱好与要求。

现代交通工具与通信技术的发达，世界就变得越来越小，加之大众传播媒介的不断推波助澜，往往形成全球规模的大流行。

流行色的进一步发展就是设置确定流行色的专门机构，国际流行色委员会(International Commission for Color in Fashion and Textiles)，是国际色彩趋势方面的领导机构，成立于1963年。在我国，中国流行色协会(China Fashion & Color Association，缩写 CFCA)是中国科学技术协会直属的全国性协会，1982年成立，1983年代表中国加入国际流行色委员会。协会定位是中国色彩事业建设的主要力量和时尚前沿指导机构，主旨为时尚、设计、色彩。服务领域涉及纺织、服装、家居、装饰、工业产品、汽车、建筑与环境色彩、涂料及化妆品等相关行业。世界上许多国家都成立了流行色研究机构，来担任流行色的研究工作。如英国色彩协会(British Color Council)、美国染织品色彩协会(Textile Color Association)、日本流行色协会等。

流行色的选定的结果，应是对某种色彩倾向，还有一定的幅度以供不同嗜好的个人进行的选择。一般来说，这种个人嗜好并没有太多的理由，很大程度上是因受社会心理的影响。每年的流行色的发布，对服装设计有着较大的影响。而且，就服装而言，由于人的体形不同，加之受教育的程度、个人的阅历、兴趣与性格等的不同，对色彩的选择和喜爱上，也存在着差异。作为工业设计师而言，也应该关注流行色的发布，这对于产品设计中的色彩计划也有着一定的参考价值。

附：中国流行色协会"2012年春夏女装流行色趋势"发布(图10.32～图10.43)

图10.32　色系一：珊瑚色

图10.33　色系二：奶油色

图10.34　色系三：铁蓝色

图10.35　色系四：灰色

图10.36 色系五：绿玉色

图10.37 色系六：藏青色

图10.38 色系七：军绿色

图10.39　色系八：橘色

图10.40　色系九：浅淡色

图10.41　色系十：长春花色

第十章　色彩在设计中的运用

黑、白两色在服装的色彩设计中，则是永恒的经典与时尚先锋。

图10.42　色系十一：黑色

图10.43　色系十二：白色

三、色彩调节

设计中还必须考虑到色彩的调节功能。所谓色彩调节，就是利用色彩的手段来创造一个令人心情舒畅的空间与具有良好功能的环境，这与空气调节有类似的意义。

一般色彩调节有三种目的：一是通过合理地选择照明与配置色彩，以避免长时间置身该环境时可能产生的视觉紧张以减轻疲劳；二是提高舒适度与增强工作意欲；三是减少危险性，提高安全度。

四、色彩的设计策略

首先是确定有关产品配色所用的数量，以及产品是否按色彩系列制作的问题。无论是单件产品还是系列产品，选用的配色数目越少越好。这显然还具有经济上的意义。其次是决定所采用的色彩应该具备或不必具备结构和人机工程学的特点与要求的问题。接着按围绕市场和生产进行考虑。例如出口产品要考虑异国文化和民族的差异。同样，对所有其他市场也必须考虑可能需要购买产品的特殊社会团体和经济团体。不同国家和地区的人民由于历史传统、民族习惯和风俗上的差异，有着不同的、甚至相反的色彩爱好与禁忌。即使在同一国家，不同地区、不同民族由于文化素质和生活环境、传统习惯上的差异，也都各自具有不同的色彩好恶。同一个民族，生活在城市或者生活在农村，也有着不同的色彩偏爱。不同性别、不同年龄的人，对色彩也有不同的爱好。

所以，要根据产品的对象、出口的地区等因素综合考虑，作出切实可行的色彩计划。

五、色彩设计要求

在色彩设计中，应使色彩配置能与产品功能相符，更要与使用者在生理、心理以至感情上取得全面的匹配。所以要考虑产品本身的属性，不同种类的产品，其色彩设计的要求是不同的。例如在工业产品的色彩设计中，应遵循以下几点要求。

(1)色调的选择原则，产品的主要色彩倾向(基调)要统一，颜色一般选用1~2个色，最多不超过3个色，再多会显得零乱。

(2)结合产品的功能特点进行色彩设计。

(3)作业环境对色彩设计的要求。

(4)视觉生理的平衡要求。

(5)注意"流行色"的运用。

(6)考虑涂装工艺是否方便、合理。

(7)注意材料自身的颜色质感。

(8)注意中性色和金属色的运用。

思考题

1．色彩的心理效应指什么？
2．色彩的联想指什么？
3．色彩的联想在设计中有什么作用？
4．色彩有什么功能？
5．色彩为什么有流行性？什么是流行色？
6．工业产品的色彩设计应该遵循什么要求？

参 考 文 献

[1] 袁涛．设计构成[M]．北京：机械工业出版社，2004．
[2] 袁涛．形态构成[M]．昆明：云南美术出版社，2002．
[3] [日]朝仓直巳．艺术·设计的平面构成[M]．吕清夫，译．上海：上海人民美术出版社，1987．
[4] 李槐清．平面构成设计[M]．石家庄：河北美术出版社，1990．
[5] [日]大智浩．美术设计的基础[M]．王秀雄，译．台北：大陆书店，1986．
[6] [日]青木正夫．图案设计构成研究[M]．郑丽，译．北京：人民美术出版社，1985．
[7] [美]金伯利·伊拉姆．设计几何学——关于比例与构成的研究[M]．李乐山，译．北京：中国水利水电出版社．知识产权出版社，2003．
[8] [荷兰]布鲁诺·恩斯特．埃舍尔的魔镜[M]．李述宏，马尔丁，译．重庆：重庆出版社，1991．
[9] [美]卡拉赫，瑟斯顿．错视和视觉美术[M]．方振兴，译．周峰，整理．上海：上海人民美术出版社，1986．
[10] [瑞士]约翰·伊顿．造型与形式构成[M]．曾雪梅，周至禹，译．天津：天津人民美术出版社，1990．
[11] 王无邪．立体构成原理[M]．李心田，译．西安：陕西人民美术出版社，1989．
[12] 赵殿泽．立体构成[M]．沈阳：辽宁美术出版社，1991．
[13] 钮敏．立体构成设计[M]．杭州：西泠印社出版社，2005．
[14] 赵国志．色彩构成[M]．沈阳：辽宁美术出版社，1989．
[15] 吴士元．色彩构成[M]．哈尔滨：黑龙江美术出版社，1991．
[16] [日]谷欣伍．色彩理论とデザイン表现[M]．3版．东京：株式会社アトリエ出版社，1984．
[17] 赵周明．色彩设计[M]．西安：陕西人民美术出版社，2000．
[18] 黄元庆，黄蔚．色彩构成[M]．上海：中国纺织大学出版社，2000．
[19] 裴文开，姚陈，钱志峰．工业设计基础[M]．南京：东南大学出版社，1998．
[20] 程能林．工业设计概论[M]．北京：机械工业出版社，2002．